廣東音樂
200首

廣東省當代文藝研究所 編

商務印書館

廣東音樂200首

編　　者：廣東省當代文藝研究所
責任編輯：張宇程
封面設計：涂　慧
出　　版：商務印書館 (香港) 有限公司
　　　　　香港筲箕灣耀興道 3 號東滙廣場 8 樓
　　　　　http://www.commercialpress.com.hk
發　　行：香港聯合書刊物流有限公司
　　　　　香港新界大埔汀麗路 36 號中華商務印刷大廈 3 字樓
印　　刷：盈豐國際印刷有限公司
　　　　　香港柴灣康民街 2 號康民工業中心 14 樓
版　　次：2019 年 7 月第 1 版第 1 次印刷
　　　　　©2019 商務印書館 (香港) 有限公司
　　　　　ISBN 978 962 07 5827 0
　　　　　Printed in Hong Kong

前　言

　　廣東音樂，又稱粵樂，是嶺南的一大民間器樂樂種。它「採中原之精粹，納四海之新風，融會昇華，自成宗系」，幾乎在上個世紀的中國民族音樂樂壇上風靡了百年，並以砥礪復興之勢跨入了如今新世紀。本所應廣大民間音樂愛好者、民間樂社（「私伙局」）的熱切需求，從眾多的廣東音樂曲目中精選、滙集成《廣東音樂200首》，付梓出版。

　　本曲集所選的曲目以新中國成立前的為主，新中國成立後的為輔，展現廣東音樂發展的歷史縮影。廣東音樂自20世紀初葉盛行以來，繼丘鶴儔（1880–1942年）編著出版《弦歌必讀》之後，許多樂譜出版物紛紛問世。其中，廣東音樂曲藝團原廣東音樂研究組成員易劍泉（1896–1971年）、陳德鉅（1907–1971年）、梁秋（1907–1982年）、陳卓瑩（1908–1979年）、劉天一（1910–1990年）、朱海（1915–1983年）、方漢（1916–1974年）、黃錦培（1919–2009年）、黎田（1929年–?）等廣東音樂家，於1956年編輯出版的《廣東音樂曲集》（一、二集），還有中國音樂家協會原副主席李凌（1913–2003年）在1957–1958年間編著出版的《廣東音樂》（一、二集），是本曲集編選的主要依據。在編輯過程中，參閱了廣東省當代文藝研究所的前身　原廣東省民間音樂研究室（成立於1963年，曾改名為廣東省音樂研究所）所積累的有關出版物和內部資料。本集中的樂曲說明，主要參考原中國音樂家協會廣東分會（今廣東音樂家協會）1963年5月所編印的《解放前廣東音樂演奏曲目滙編》。原中國音樂家協會廣東分會和廣東省民間音樂研究室的研究人員胡均、譚林、徐洗塵、林韻、葉魯、馬明、莫日芬、費師遜、黃家齊、林凌風、林聞、曾文飛等，多年來對廣東音樂樂曲所做的整理、校對和編選工作，為本集的編輯出版奠定了基礎。廣東音樂高胡演奏家余其偉對本集的編輯工作給予了大力的支持。

　　值此《廣東音樂200首》出版之際，謹向以上各位音樂家，致以衷心的感謝！

　　關於乙凡調的音階及其音階中的"**7**"、"**4**"兩個音階的音高標記問題，特作簡要說明。

　　廣東音樂運律靈活，素有多律並用之稱。早在1956年12月廣東音樂曲藝團原廣東音樂研究組編輯出版的《廣東音樂曲集》的〈前言〉中曾經指出：「如果在乙反（乙凡）調裏改用十二平均律來應付，便產生了完全不同的效果，會把乙反調式的風格完全抹殺，在這一方面，就似乎是不能削足就履的了。」實踐證明，"**7**"（乙）、"**4**"（凡）音高的游移性會因其音律的歸屬不同而受到制約。在非乙凡調的樂曲中，"**7**"、"**4**"的高音，或微降微升，或與十二平均運律合律的現象非常普遍，但在乙凡調的樂曲中，"**7**"的音高在"^b**7**"至"**7**"之間（即"^{↑b}**7**"），"**4**"的音高在"**4**"至"[#]**4**"之間（即"[↑]**4**"），^b**7**–**4**為純五度的音程關係。它們在"**5** ^{↑b}**7 1**"、"**2** [↑]**4 5**"所構成的"四度三音列"集約性的組合框架中，受到重用，居於調式中的核心地位，從而構成音律特殊的乙凡調式：**5** ^{↑b}**7 1 2** [↑]**4 5**。故此，乙凡調式的確明顯地超越了十二平均律的調式範疇。鑒於在諸多樂曲中，當乙凡調與其他調式交差並用、相互轉換時，"**7**"、"**4**"音高往往還會有相應的變化，本曲集仍按傳統的做法，對"**7**"、"**4**"不附加特殊的音高變化標記，以便演奏者在旋律發展的內在規律中靈活處理。

　　誠摯歡迎廣大讀者對本集錯漏之處給予指正。

<div style="text-align: right;">廣東省當代文藝研究所</div>

導　言

　　《廣東音樂 200 首》由廣東省當代文藝研究所編成，原由廣東省出版集團和花城出版社聯合出版。現在獲授權出版香港版本。

　　原書前言交代說：「本曲集所選的曲目以新中國成立前的為主，新中國成立後為輔，展現廣東音樂發展的歷史縮影。」正因為這樣，本曲集對於香港讀者或樂迷而言，是頗有親切感的一面。事實上，曲集內很多樂曲的創作者，比如何柳堂、何與年、丘鶴儔、呂文成、譚沛鋆、何大傻、林浩然、尹自重、陳文達、易劍泉、邵鐵鴻、崔蔚林、梁以忠、劉天一等多位粵樂名家，都曾長住香港甚至以香港為家，那些作品，很多都是在香港寫成的哩！又以樂譜出版來說，現時公認面世甚早而又極有影響力的《弦歌必讀》（丘鶴儔編著），乃是 1916 年的時候由香港的亞洲石印局出版的。然而 1949 年後，受政治局勢與地緣的影響，雖然上述的粵樂名家以至冒起的新一代，在香港還有繼續發表好些受歡迎的新作品，卻見遺於這曲集之外，殊遺憾！

　　廣東音樂，亦名粵樂，百多年前興起於珠三角、省港澳等地區。最初是民間樂迷把外省傳入的大小調、俗曲拿來演奏，或玩奏流行於戲棚上的過場曲和零星的曲牌，以至省外音樂或鄰近地區如潮州音樂、客家音樂，彷彿大雜燴，惟一經融入粵語音調，便變成粵調與粵樂。上世紀 20 年代，漸有「新譜」出現，並且有些是已有製譜者姓名的。

　　上世紀初葉，上述各地之民間音樂社林立，極有利粵樂的發展。至二、三十年代，唱片事業與播音事業之興起，粵樂之發展更是突飛猛進！尤其是當粵樂作品灌成唱片，就不免帶着商業娛樂音樂的性質，到處促銷。再說，在二、三十年代，上海曾是粵樂發展的火車頭，因為當時聚居了大量廣東人，唱片公司和電台不能無視這個龐大的消費羣體。由於這些因素，粵樂更從上海傳播至全國各地，並遠至天津。

　　此外，由於粵樂作品大量獲粵劇、粵曲所用，或填上曲詞，或作過場間奏，所以對於粵人而言，生活娛樂之中處處都接觸得到粵樂，如此耳濡目染，婦孺老少都鮮有不喜歡的。

　　三、四十年代的香港，粵劇、粵曲、粵樂都是大眾文化中的主流，當時民間最受歡迎的音樂生活方式之一，乃是參加音樂社，並排隊到電台[1]演唱演奏粵曲粵樂，這些活動孕育無數人才，包括奏、唱、作等範疇。同期，電影業興起，負責為影片配樂或音樂創作的，幾乎都是粵樂人，所以不少電影原創歌曲，後來都變成粵樂，比如本曲集所刊載的《春風得意》（279 頁），其前身是於 1937 年公映的電影《廣州三日屠城記》的插曲，名叫《凱旋歌》，是梁以忠據該片製作人胡麗天寫的歌詞譜成的[2]。本曲集對《春風得意》一曲原來的說明「樂譜初見於 1935 年」是不對的。進入 50 年代之後，香港粵劇中的創作小曲又或粵語電影中的原創歌曲變身粵樂的例子，頗有一些，比如《紅燭淚》、《絲絲淚》、《荷花香》、《懷舊》、《夜思郎》等等。

　　本曲集所收樂曲，1949 年以前已面世的逾 170 首，1949 年後內地的創作只有 20 餘首。如說風格之異同，可分別簡而述之。1949 年以前面世的樂曲，旋律是單線條的，演奏技術要求不高，甚至可以自由加減一些樂音，一般業餘樂手都能憑它自娛，獨奏合奏都可以的；其次也是因為這些特質，常常可填上歌詞，可歌可唱。反觀近幾十年來新創作的當代粵樂，往往再沒有單線條、低技術、能整首填詞唱的特點，發展方向是趨於樂隊化和複調化，演奏技術上難度高了，記譜上也講求精確，不大容許加音減音。

1　香港的中文電台於 1934 年啟播。
2　參見吳鳳平、梁之潔、周仕深編著：《素心琴韻曲藝情》（香港：香港大學教育學院中文教育研究中心出版），頁 23-24。

也不單是樂曲的問題，創作者的樂藝修養看來也有大分別，這也是一個不宜忽略的歷史現象。舊日的粵樂人，往往多才多藝，比如較著名的丘鶴儔、梁以忠、邵鐵鴻、梁漁舫、何大傻、王粵生等等，固然是音樂家，卻也懂得撰寫粵曲、演唱粵曲，而且也不是泛泛地唱，是唱得頗有名氣，有些甚至是伶人的師傅，所以他們的粵樂，不管是創作還是演奏，粵味都甚濃。在當代，這種通才漸罕見。

本曲集的優點是盡量交代樂曲的出處，如初見於甚麼曲集或初見於哪一年，但畢竟年代久遠，未必準確，而交代方式也不大統一，比如《旱天雷》（58 頁），在說明中是交代了「傳統樂曲《三級浪》[3] 改編」，但同樣是據傳統樂曲改編的《連環扣》（改編自《和尚思妻》）（61 頁）和《倒垂簾》（改編自《訴冤》，亦名《寡婦訴冤》）（63 頁）等等，卻無交代。又如本曲集既有收傳統樂曲《一枝梅》（27 頁）和《半邊蓮》（49 頁），又有收易劍泉曲的《一枝梅》（又名《半邊菊》）（269 頁），其實三者互有淵源，這些如能多交代一下，肯定有益於讀者。

對於粵樂之中「乙」、「反」二音，本曲集一如傳統的樂譜，並不附加特殊的音高變化標記，以便演奏者在旋律發展的內在規律中靈活處理。事實上，粵樂常常是多種樂律並用，在樂曲中既有轉調變調，也有轉律變律，「乙」、「反」二音如何選擇音準，實在關係到對樂曲是怎樣理解，而不同的演奏者，大可有不同的理解。

<div align="right">

黃志華

2019 年 6 月 12 日

</div>

3　樂曲名字亦作《三汲浪》。

目　錄

得勝令

（又名《雁落平沙》）

傳統樂曲
黃錦培改編

1 = C 4/4

慢起　每分鐘76拍　漸快　　　　　　　　　　　　　原速

管弦樂齊奏

嗩吶

橫笛

大鈸

大鑼

大鼓

板

沙鼓

管弦樂齊奏 | 4/4 | 2　54　3432 1235 | 2　2.3 23 2327 | 6　176 5 2 765 |

嗩吶 | 4/4 | 2　54　32　1235 | 2　2 0 0 0 | 0　0 0 0 |

橫笛 | 4/4 | 2　54　3432 1235 | 2　2.3 23 2327 | 6　1.6 5 2 76 |

大鈸 | 4/4 | 0　0 0 0 | 0　0 0 0 | 0　0 0 0 |

大鑼 | 4/4 | 0　0 0 0 | X　0 0 0 | 0　0 0 0 |

大鼓 | 4/4 | 0　0 0 XXXX | X　0 0 0 | 0　0 0 0 |

板 | 4/4 | X　0 0 0 | X　0 0 0 | X　0 0 0 |

沙鼓 | 4/4 | 0　X X X | 0　X X X | 0　X X X |

管弦樂齊奏 | 3/4 | 1.3 23 5 61 | 5/4 | 2　2　161 2 4 ‖: 4/4 | 5　1.1 6165 4561 :‖

嗩吶 | 3/4 | 0　0 0 | 5/4 | 0　0 1 2 4 ‖: 4/4 | 5　11 6165 4561 :‖

橫笛 | 3/4 | 1.3 23 5 61 | 5/4 | 2　2356 161 2 4 ‖: 4/4 | 5.6 11 6165 4561 :‖

大鈸 | 3/4 | 0　0 0 | 5/4 | 0　0 0 0 0 ‖: 4/4 | 0　XX X0 X :‖

大鑼 | 3/4 | 0　0 0 | 5/4 | 0　0 0 0 0 ‖: 4/4 | 0　0 0 0 :‖

大鼓 | 3/4 | 0　0 0 | 5/4 | 0　0 0 0 0 ‖: 4/4 | 0　XX XX XXXX :‖

板 | 3/4 | X　0 0 | 5/4 | 0　X 0 0 0 ‖: 4/4 | X　XX 0 0 :‖

沙鼓 | 3/4 | 0　X X | 5/4 | X　0 X X X ‖: 4/4 | 0　0 XXXX XXXX :‖

管弦樂
齊奏 ‖ 5 5i6i 5i6i 5i6i165 | 44 5 6i65 i76i | 5 5i6i 5i6i 5i6i165 ‖

嗩吶 ‖ 5 56 56 5i6i65 | 44 5 6i23 i2i6 | 5 56 56 5i6i65 ‖

橫笛 ‖ 5 56 56 5i6i65 | 44 5 6i65 i76i | 5 56 56 5i6i65 ‖

大鈸 ‖ X 0X XX X | X 0 XX XXX | X 0X XX X ‖

大鑼 ‖ X 0 X X | 0 0 0 0 | X 0 X X ‖

大鼓 ‖ X 0X XX X | 0 0 0 XXXX | X 0X XX X ‖

板 ‖ X 0 0 0 | X 0 0 0 | X 0 0 0 ‖

沙鼓 ‖ 0 0X XX X | 0 X XXXX XXXX | 0 0X XX X ‖

管弦樂
齊奏 ‖ 1 16 5.6 432 | 1. 2 12 1276 | 5 2 76 1 ‖

嗩吶 ‖ 0 0 0 0 | 0 0 0 0 | 0 0 0 0 ‖

橫笛 ‖ 0 0 i 1.2 | i2i6 5642 10 5 | 5i65 4654 2542 1561 ‖

大鈸 ‖ 0 0 0 0 | 0 0 0 0 | 0 0 0 0 ‖

大鑼 ‖ 0 0 0 0 | 0 0 0 0 | 0 0 0 0 ‖

大鼓 ‖ 0 0 0 0 | 0 0 0 0 | 0 0 0 0 ‖

板 ‖ X 0 0 0 | X 0 0 0 | X 0 0 0 ‖

沙鼓 ‖ 0 X X X | 0 X X X | 0 X X X ‖

4

較慢　每分鐘 76 拍

說明：樂譜選自 1921 年版丘鶴儔《琴學新編》，後為黃錦培改編配器。

楊 翠 喜

1 = C （ 5̣2 線） 4/4

傳統樂曲

中慢速度

$$3 \quad 5\underline{27} \mid \underline{6156}\ \underline{13432}\ \underline{1612}\ \underline{3235} \mid \underline{23}2\ 0\underline{56}\ 7\dot{2}\ 7\dot{2}76 \mid$$

$$\|: \underline{5356}\ \dot{1}7\ \underline{6765}\ \underline{357} \mid 6\cdot7\ \underline{6765}\ \underline{357}\ 6 \mid 0\ \ 0\underline{6535}\ \underline{23}5\ \underline{3532} \mid$$

$$1\ \dot{6}\ \ \underline{1612}\ 3\cdot 5\ 6\dot{1}65 \mid \underline{352345}\ 3\cdot 5\underline{27}\ 61\dot{5} \mid 6\underline{561} \mid$$

$$2\cdot3\ 5\cdot6\ 4\cdot5\ \underline{3432} \mid 1\ \underline{156}\ 7\dot{2}\ 7\dot{2}76 \mid \underline{5356}\ \dot{1}7\ \underline{6765}\ \underline{356}\dot{1} \mid$$

$$5\ \ 0\underline{656}\dot{1}\ 5\cdot6\ \underline{561} \mid \underline{2345}\ 3\cdot6\ 5\cdot6\ \underline{561} \mid \underline{2345}\ \underline{365}\ \underline{352}\ \underline{356}\dot{1} \mid$$

$$\underline{565}\ 0\underline{76}\ \underline{56}\dot{1}7\ \underline{6535} \mid 2\ -\ \underline{22}\ \underline{25435} \mid \underline{235}\ \underline{3432}\underline{16}\ \underline{1612} \mid$$

$$3\cdot 5\ \ \underline{656}\dot{1}\ \underline{5643}\ \underline{2345} \mid 3\ \ 0\underline{27}\ \underline{6561}\ \underline{5357} \mid$$

$$\underline{6156}\ \underline{13432}\ \underline{1612}\ \underline{3235} \mid \overset{1.}{2}\ 0\underline{56}\ 7\dot{2}\ 7\dot{2}76 :\| \overset{2.}{\widehat{2}}\ -\ \|$$

說明：

① 樂曲可用二胡、揚琴、秦琴、椰胡等樂器演奏。

② 樂譜選自 1934 年版丘鶴儔編《國樂新聲》。

念 奴 嬌

1=D 4/4

傳統樂曲

慢板

漢宮秋月

（又名《三潭印月》）

1=C　4/4　中板

傳統樂曲

2 1 6 1 | 3561 5 - - | 0 561 6165 3561 | 5 - 123 65 |

3 23561 - | 6123 1237 6 | 5.7 6156 | 1.6 53 - |

55 5617 6.1 6165 | 35 3532 11 1112 | 3 - 561 6543 |

2123 5643 2351 6556 | 1 03 23 21 | 72 6561 5 - | 11 6 5.6 43 |

576 5 - 11 | 6 5.6 44 33 | 25 3532 11 1112 | 3 - 561 6543 |

2123 5643 2351 6556 | 1 03 23 21 | 7 6 5 - |

6 61 6532 5 - | 3532 1.235 2 - | 5.6 1.7 6765 3 |

5.6 2 35 3532 | 1 132 12 353 | 2 - 23 176 | 5 - 121 76 |

5 - 5 56 1 | 6165 3 5.6 25 | 35 35321 03 |

23 21 72 6561 | 5.6 32 5 - | 5 653 5615 | 5 561 6165 3 |

5 56 112 3 - | 5 61 6543 2123 5643 | 2351 65561 1235 |

9

23　21　7̣2　6561｜5̣ 0 i̇i̇ 6｜5̇. 6 43 5765｜0 i̇i̇ 6 5̇. 6｜

44　23　25　3532｜11 1112 3　－｜5 6i̇ 5643 2123 5643｜

235i̇ 6556 1　03̇｜2̇. 3 2̇i̇ 7̣2̇ 656i̇｜5 － － －‖

説明：樂譜選自《粵樂名曲集》第一集。

柳 搖 金

（又名《司馬相如思妻》）

1 = C （5̣2線） 4/4

中慢速度

傳統樂曲

0 35 23 1561 | 25 6535 23 5 35 | 6156 1· 3 2327 6561 |
mf

5· 6 1216 53 5 | 2123 1· 3 25 3532 | 1· 3 2123 12 1 0 32 |

7276 2· 3 7276 5135 | 6· 2 7672 6135 6 | 5356 1· 6 56 1 6165 |

3· 5 2312 35 3532 | 1· 7 6156 1· 3 2123 | 1· 3 2123 12 1 0 27 |

6 561 513561 5356 1561 | 25 6535 23 5 35 |

6156 1· 3 2327 6561 | 5· 6 1216 53 5 | 6 61 5 56 4 45 3532 |
f

5· 1 6165 3523 5· 3 | 2123 1 65 1· 3 2312 |
mf

35 2312 35 3 0 35 | 2123 1 61 25 3532 | 1· 3 2123 12 1 0 35 |

2123 1 65 1· 3 2312 | 35 2312 35 3 0 35 | 2123 1 61 25 3532 |

1· 3 2123 12 1 0 27 | 6 561 513561 5356 1561 |

25 6535 23 5 35 | 6156 1· 3 2327 6561 | 5· 6 1216 53 5 |

11

5356 1. 6 561 6165 ｜ 3. 6 5356 5672 6156 ｜ 1. 3 2327 6516 5165 ｜

3. 6 5356 5672 6156 ｜ 1. 5 3235 2327 6561 ｜

5. 6 1216 53 5 ｜ 5356 1. 6 561 6165 ｜ 3. 6 5356 5672 6156 ｜

1. 3 2327 651 5165 ｜ 3. 5 2312 35 3532 ｜ 17 6156 1. 3 2312 ｜

35 2312 353 0 65 ｜ 3 35 6 61 5 56 4 45 ｜ 3. 5 2312 353 0 61 ｜
　　　　　　　　　　f　　　　　　　　　　mf

5 56 4 45 32 3235 ｜ 676 0 61 53 5356 ｜ 1. 76 51 6165 ｜
f

353 0 35 23 1561 ｜ 232 0 61 5 61 5 56 ｜
　　mf　　　　　　　　　　　　　　f

4 46 5. 3 235 3532 ｜ 1. 2 7276 5.676 1 ｜ 1 1.235 23 1561 ｜
　　　mf

232 0 61 5 61 5 56 ｜ 4 46 5. 3 235 3532 ｜ 1. 2 7276 5.676 1 ｜
　f　　　　　　　　　　　mf

1 1.235 23 1561 ｜ 25 6535 23 5 35 ｜ 6156 1. 3 2327 6561 ｜

5. 6 1216 53 5. 3 ｜ 2123 1. 3 25 3532 ｜ 1 ‖

說明：

①樂曲可用二胡、揚琴、橫簫、三弦、椰胡、洞簫等樂器演奏。

②樂譜選自 1921 年版丘鶴儔編《琴學新編》。

昭 君 怨

1 = C （52線） $\frac{4}{4}$ $\frac{1}{4}$

慢速度

傳統樂曲

1 0 21 71 57 | 1. 4 27 1 0 57 | 1 06 55 6 | 4 06 55 4 |
p *mf*

2 2421 7. 17171 | 2456 412 05 | 25 2 06 55 6 | 4 5. 64 56 5424 |
p *mf*

1 0 21 71 57 | 1. 4 27 1. 4 2421 | 75712 7 0 571 |

2. 41712 4 02 | 4 0 542 2 2 | 4 4 4 25 | 4 02 4 4542 |
f *mf* *f*

1 4 14 12 | 4.2 40 | 1 71 2. 4 12 1212 | 4.2 40 | 1 2. 6 55 06 |
mf *f*

4 - 4 0 54 | 2 2 4 4 | 2 4 24 2421 | 7 05 45 24 |
mf *f*

反覆三次，第一次弱且慢、第二次較強較快、第三次更快更強

5 0 5 01 ‖: 557 | 127 | 01 | 557 | 127 | 01 | 2.1 | 71 |
p

2 | 456 | 5424 | 1 | 12 | 4 | 456 | 5424 | 1 | 24 | 21 | 71 |

57 | 1 | 22 | 11 | 57 | 11 | 21 | 22 | 21 | 22 | 42 | 07 | 1 | 21 | 02 |

5 | 21 | 02 | 5 | 51 | 15 | 77 | 01 :‖ 05 | 45 | 24 | 5 | 654 | 5 | 5 ‖
[1. 2.] [3.]

說明：

① 樂曲可用二胡、揚琴、洞簫、秦琴等樂器演奏。

② 樂譜選自 1921 年版丘鶴儔編《弦歌必讀》。

走　馬

傳統樂曲

1=G（15線） $\frac{4}{4}$ $\frac{2}{4}$

中速度

$\dot{1}\dot{2}\dot{3}\dot{5}$ $\dot{2}\dot{3}\dot{2}7$ $6\dot{1}65$ $\dot{1}.$ 6 | $56\dot{1}7$ $6\dot{1}65$ 353 0 53 | 23 1612 353 0 $\dot{5}\dot{3}$ ‖

f　　　　　　　　　　　　　　　　　　　　　*mf*

$\dot{2}\dot{3}$ $161\dot{2}$ $\dot{3}$ $\dot{2}\dot{3}\dot{2}\dot{1}$ | 35 $656\dot{1}$ 565 0 65 | 45 2124 565 0 65 ‖

45 2124 57 $656\dot{1}$ | 5643 2124 565 0 56 | $\dot{1}76\dot{1}$ $\dot{2}\dot{3}\dot{2}76$ 6265 ‖

$456\dot{1}$ 5643 232 0 56 | $\dot{1}76\dot{1}$ $\dot{2}\dot{3}\dot{2}7$ $6\dot{1}56$ $\dot{1}76$ | $0\dot{1}$ $6\dot{1}65$ 3 $\dot{1}\dot{3}$ ‖

　　　　　　　　　　　　　　　　　　　　　　　　　　　　　　　　　　mp

$0\dot{1}$ 35 $6\dot{1}56$ $\dot{1}76$ | $0\dot{1}$ $6\dot{1}65$ 3 65 $356\dot{1}$ | 565 0 35 232 03 ‖

mf

$5.$ 6 2123 5653 2123 | 565 0 35 232 03 | $5.$ 7 $6\dot{1}56$ $\dot{1}.$ $\dot{2}$ $\dot{3}5\dot{3}2$ ‖

　　　　　　　　　　　　　　　　　　　mp　　　　*mf*　　　　　　　　　　　　*f*

$\dot{1}\dot{2}\dot{1}$ 0 35 232 03 | $5.$ 6 $4.$ 3 232 0 56 | $\dot{1}76\dot{1}$ $\dot{2}7$ 6 0 $\dot{2}7$ ‖

　　mf　　　　　　　　　　　　　　　　　　　*f*

676 $0\dot{1}$ $\dot{2}\dot{3}$ $\dot{2}$ 56 | $\dot{1}76\dot{1}$ $\dot{2}\dot{3}\dot{2}7$ $6\dot{1}56$ $\dot{1}76$ | $0\dot{1}$ $6\dot{1}65$ 3 $\dot{1}\dot{3}$ ‖

　　　　　　　　　　　　　　　　　　　　　　　　　　　　　　　　　　mp

$0\dot{1}$ 35 $6\dot{1}56$ $\dot{1}76$ | $0\dot{1}$ $6\dot{1}65$ 353 0 65 | 353 0 21 353 0 65 ‖

mf　　　　　　　　　　　　　　　*mp*　　　*p*

353 02 36 5652 | $356\dot{1}$ 5652 3 $\dot{5}\dot{3}$ $\dot{2}\dot{3}\dot{2}\dot{1}$ | 35 $656\dot{1}5$ 06 ‖

　　　mf

‖: $5\dot{1}$ 63 | $5\dot{1}$ $6\dot{1}5$ | 06 $0\dot{2}$ | $\dot{1}$ 0 $\dot{3}\dot{2}$ | $\dot{1}\dot{1}$ $0\dot{2}$ | 35 $\dot{3}5\dot{3}2$ ‖

$\dot{\underline{1} \ 5} \ \underline{6 \ \dot{1}} \ | \ \dot{2} \quad 0 \ \underline{\dot{3} \dot{2}} \ | \ \dot{1} \ \dot{1} \ \underline{0 \ \dot{2}} \ | \ \dot{3} \dot{5} \quad \underline{\dot{3} \dot{5} \dot{3} \dot{2}} \ | \ \dot{1} \ \dot{5} \ \underline{\dot{2} \ 7} \ | \ 6 \quad \underline{0 \ 6} \ |$

$\underline{5 \ 6} \ \underline{\dot{2} \ 6} \ | \ \dot{1} \quad \underline{0 \ 6} \ | \ \underline{5 \ 6} \ \underline{\dot{2} \ 7} \ | \ 6 \quad \underline{0 \ 7} \ | \ \underline{6 \ \dot{2}} \ \underline{\dot{1} \ 5} \ | \ \underline{6 \dot{1} 5 6} \ \underline{\dot{1} 7 6} \ |$

$\underline{0 \ \dot{1}} \quad \underline{6 \dot{1} 6 5} \ | \ 3 \quad \underline{\dot{1} \ 3} \ | \ \underline{0 \ \dot{1}} \quad \underline{3 \ 5} \ | \ \underline{6 \dot{1} 5 6} \ \underline{\dot{1} 7 6} \ | \ \underline{0 \ \dot{1}} \quad \underline{6 \dot{1} 6 5} \ | \ 3 \quad \underline{6 \ 5} \ \underline{3 \ 5 \ 6 \dot{1}} \ |$

$\qquad\qquad\qquad\qquad mf \qquad\qquad f$

《1. 2.》 $\underline{5 \ 6 \ 5} \ \underline{0 \ 6} \ : \|$ 《3.》 $\underline{5 \ 6 \ 5} \ \underline{0 \ 3} \ | \ \underline{2 \ 2} \ \underline{0 \ 3} \ | \ \underline{5 \ 6} \ \underline{4 \ 3} \ |$ 漸慢 $\underline{2 \ 5} \ \underline{4 \ 5} \ | \ 1 \quad - \ \|$

說明：

① 樂曲可用二胡、揚琴、洞簫、秦琴、椰胡等樂器演奏。

② 樂譜選自 1934 年版丘鶴儔編《國樂新聲》。

雙 聲 恨

（又名《雙星恨》）

傳統樂曲

1 = C 4/4

慢　每分鐘 48 拍

洞簫	2 0 65 4· 5 2· 5	4· 5 2· 5 4 2 4 5 2 4· 5 2 4 2421
揚琴	2 0 65 4· 5 252· 5	4 5 2· 5 452 54245 2 224· 5 224 2421
秦琴	2 0 65 4·· 5 222· 5	44452 2225 45254245 2 2 4· 5 224 52421
二胡	2 0 65 4· 5 2· 5	4· 52· 5 4 2 4245 2 4· 5 2 4 2 1

7 17 7·4 2 1 7 7·1 771 | 2 4 2 45 7· 12 4 12765 |

7457 7·42421 7517·1 771 | 2224·5 22245 5 7· 12 4 1 765 |

7 17 7·42421 7517·1 771 | 2 2 4·5 22245·1 75712542 12765·1 |

7517 7 2 1 717·1 771 | 2 4·5 2 45 7· 12 4 1 765 |

7· 12 4 12765 7· 12 4 12 7 | 6· 6765 4 5·4 2124 |

7· 12542 1 765·1 75712542 12417 | 6· 6765 4445·4 2412124 |

75712542 12765·1 75712542 12417 | 6 6·76765 44 5·4 24142124 |

7· 12 4 1 765 75712 4 1 7 | 6·7 676765 4545·4 212524 |

洞簫　　5　　　4 2 1 2 4 56 456 5　｜　5　5 3 5 3 2 1 2. 3 1 2 7 6 ｜
　　　　　　　　　　　　　　　　　　　　　　　mf

揚琴　　5 5 5 5. 4 24 142124 556 456 5　｜　5　5 0　1 1 1 2. 3 1 237261 ｜

秦琴　　5. 6 5 6 5 4 24142124 5 6 4 4 5　｜　5　5 0　1 1 2. 3 11232176 ｜

二胡　　5　　　4 2 1 2 4 56 456 5　｜　5 0　1 6 1 2. 3 1 2 3 7 6 ｜

5. 7 6 5 6 1 5 1 3561 5　｜　5 0 5 3 2 3 5 2 0 3 7 2 7 6 ｜
　　　　　　　　　　　　　　　　　　f

5. 5 3 2 7 656561 5 1 1 3561 5　｜　5 5 3 5 2. 53235 2 2 2 35 7 27261 ｜

5 5 7 656561 5151 3561 5　｜　5 5 3 5 25 3235 2 2 2532 75 25 7561 ｜

5. 7 6 5 1 7 6 1 5. 32576 5　｜　5 5 3 2 3 5 2. 3 7. 2 7 6 ｜

5 2432 7 2 7 6 5 2432 7 2 7 6　｜　5 0 76 55. 6 5 5 7 ｜
　　mf　　　　　　　　　　　　　　　　　　f

5 5 32 7 2 7276 55 32 7 27261　｜　5 5 0 55. 6 5 5 7 ｜

5555 32 75257561 55 2 7 61　｜　5 5 0 5 56 5 5 7 ｜

5 2432 7 2 7 6 5 2 7 76　｜　5 5 76 55. 6 565 7 ｜

洞簫 | 2　　0 6i̇　5 5.6　5 57 | 2　　0 6i̇　5 56　5 57 |

mf　　*f*　　　　　*mf*

揚琴 | 2　2 0　　5 56　5 57 | 2　2 6i̇　5 56　5 57 |

秦琴（内）| 2 2　2　　5 56　5 57 | 2 2　2 6i̇　5 56　5 57 |

二胡 | 2　0 6i̇　565.6　5657 | 2.　　6i̇　5 56　5657 |

2.32432 7236567 2.72723 5.657 | 2　　0 5435　2 4 2 3　15435 |

mp

2 3532 7 27267 2232723 555235 | 2　　2 0　2 4 3 2　1 53 |

2.53532 7 2 6567 2732723 5.6 57 | 22　　2. 3　23453432 1 1.3 |

2 2432 7 6 7 2 7 2723 5.6 57 | 2.　　0　2̇4̇3̇2̇1̇ 1̇.3 |

23 53 2 1. 3 2.31.3 2 1 2 7 | 6.　5435　2 3 5 3 2 1. 3 |

mf

2 4 3 2 1 5. 3 2.31.3 23132127 | 66　6 0　2 5 3 2 1 1 3 |

23453432 1 1.3 2.31.3 23132127 | 6　6.3 23453432 1 1.3 |

2̇5 32 1. 3 2.31.3 2̇1̇27 | 6.　0 2 5.432 1. 3 |

20

趨快　每分鐘112拍

23

```
洞簫  6 4 | 5 6 5 4 | 2 4 | 5  | 6 5 | 6 5 | 4 5 6 | 5    | 4 5    | 4 5    |

揚琴  6 4 | 5 6 5 4 | 2 4 | 5 5| 6 5 | 6 5 | 4 5 6 | 5 5  | 4 4 5 5| 4 4 5 5|
      6 4                2 4        65    65

秦琴  6 4 | 5 6 5 4 | 2 4 | 5  | 6 5 | 6 5 | 4 5 6 | 5    | 4 4 5 5| 4 4 5 5|

二胡  6 4 | 5 6 5 4 | 2 4 | 5  | 6 5 | 6 5 | 4 5 6 | 5    | 4 5    | 4 5    |
```

```
4 5 4 2 | 1 2 | 1 2 1 7 | 5 7 5 | 5 7 | 1 2 | 1      | 2 5 4 2 | 1       |

4 5 4 2 | 1 2 | 1 2 1 7 | 5  5  | 5 7 | 1 2 | 1. 4   | 2 4     | 5 7     |

4 4 2 2 | 1 1 2 2 | 1 2 1 7 | 5  5 | 5 7 | 1 2 | 1     | 2 4     | 1 2 1 7 |

4 5 4 2 | 1 2 | 1 7 6 | 5 7 5 | 5 7 | 1 7 2 | 1     | 2 5 4 2 | 1 2 1 7 |
```

```
5 4 5 7 | 1 | 2 5 4 2 | 1 | 5 4 5 7 | 1 | 5 1 | 5 1 |

5 7 | 1. 4 | 2 4 | 1. 7 | 5 7 | 1 2 1 7 | 5 5 1 1 | 5 5 1 1 |

5 7 | 1 1 | 2 4 | 1 2 1 7 | 5 7 | 1 1 | 5 5 1 1 | 5 5 1 1 |

5 7 | 1 | 2 5 4 2 | 1 2 1 7 | 5 7 | 1 | 5 1 | 5 1 |
```

洞簫　 | 7 1 | 7 1 | 2456 | 5424 | 12 | 1 | 6 4 | 5 |

揚琴　 | 7711 | 7711 | 2456 | 5424 | 12 | 1 | 6444 | 5454 |

秦琴　 | 7711 | 7711 | 2456 | 5424 | 12 | 1 | 6 4 輪指 | 5 |

二胡　 | 7 1 | 7 1 | 2456 | 5424 | 12 | 1 | 6 4 | 5 |

| 2 4 | 5 | 6 4 | 5 | 2 4 | 5 | 6 5 |

| 2444 | 5454 | 6444 | 5454 | 2444 | 5555 | 6454 |

| 2 4 | 5 | 6 4 | 5 | 2 4 | 5 | 6 5 |

| 2 4 | 5 | 6 4 | 5 | 2 4 | 5 | 6 5 |

| 6 5 | 4 6 | 5 | 4 5 | 4 5 | 4 2 | 1 2 |

| 6454 | 4464 | 5555 | 4455 | 4455 | 4424 | 1424 |

| 6 5 | 4 6 | 5 | 4 5 | 4 5 | 4 2 | 1 2 |

| 6 5 | 4 6 | 5 | 4 5 | 4 5 | 4 2 | 1 2 |

洞簫　1 7 | 5 5 | 5 7 | 1 2 | 1.4 | 2 4 | 1 ⌐ | 5 7 | 1.4 |

揚琴　1474 | 5 5 | 5 7 | 1 2 | 1.4 | 2 4 | 1.4 | 5 7 | 1.4 |

秦琴　1 7 | 5 5 | 0 7 | 1 2 | 1 | 2 4 | 1217 | 5 7 | 1 |

二胡　1 7 | 5 5 | 5 7 | 1 2 | 1 | 2 4 | 1 | 5 7 | 1 |

2 4 | 1 | 5 7 | 1 0 | 5 1 | 5 1 | 7 1 | 7 1 |

2 4 | 1.4 | 5 7 | 1217 | 5511 | 5511 | 7711 | 7711 |

2 4 | 1217 | 5 7 | 1 | 5 1 | 5 1 | 7 1 | 7 1 |

2 4 | 1 | 5 7 | 1 | 5 1 | 5 1 | 7 1 | 7 1 |

2 5 | 4 2 | 1 2 | 1 | 6 7 | 6 5 | >4 |

2255 | 4422 | 1122 | 1 7 | 67/67 | 65/65 | >4 >4 |

2256 | 5424 | 1 2 | 1 7 | 6 7 | 6 5 | >4 >4 |

2 5 | 4 2 | 1 2 | 1 | 6 7 | 6 5 | >4.4 |

説明：

　①《雙聲恨》又名《雙星恨》；廣州話「聲」、「星」同音。

　②此曲乃哀怨之調，乙凡二音居多，用「乙凡線」演奏。演奏時弦樂樂器空弦定 **5–2** 用第一指按 **7**、**4** 二音。

　③此曲為方漢、梁秋、朱海、黃錦培於 1953 年參加羅馬尼亞世界青年聯歡節演奏的合奏譜（黃錦培記譜）。

26

一 枝 梅

1 = C （52線） $\frac{4}{4}$

傳統樂曲

中慢速度

2123 54　3432 1361 ｜ 25　3235 232 03 ｜ 5i　656i 56　5653 ｜

mf

2123 54　3437 6356 ｜ 121 0 54 36　3632 ｜ 1 35 2123 1 23 1 56 ｜

72　7276 5 61 5 56 ｜ 72　7276 5 61 53 ｜ 2123 54　3437 6356 ｜

121 0 27 65　6501 ｜ 232 0 65 44　4442 ｜ 121 0 65 44　4444 ｜

f

1612 4. 4 24　2421 ｜ 676 0 17 6765 4524 ｜ 565 0 27 6123 2761 ｜

mf

漸慢收

5356 17　6765 4524 ｜ 5. 4 2124 5424 53 ：‖ 2123 54　3432 1361 ｜ 2 - 0 0 ‖

説明：

① 樂曲可用二弦、提琴、椰胡、横簫、低胡、三弦、月琴、板等樂器演奏。

② 樂譜見 1929 年版沈允升編《弦歌中西合譜》第二集。

擔梯望月

（《三寶佛》之一）

傳統樂曲

1=G　4/4

51 25 3 0 ｜ 27 65 1 0 ｜ 51 25 3 0 ｜ 27 6 56 1 0·7 ｜

65 1612 32 3 ｜ 27 6 56 12 1·7 ｜ 65 1612 32 3 ｜ 2327 6563 56 5 ｜

56 54 3 0 ｜ 56 53 2 0 ｜ 23 27 65 1 ｜ 12 35 2 0 ｜

72 726 5 0 ｜ 72 76 5 0 ｜ 76 2 76 2 ｜ 72 76 5 0 ‖

三　級　浪

（《三寶佛》之二）

傳統樂曲

1 =G　4/4

$\underline{5\dot6}$　$\underline{5\dot3}$　2　0　|　$\underline{5\dot6}$　$\underline{7\dot6}$　$\dot5$　0　|　$\underline{7\dot6}$　$\underline{5\dot7}$　$\dot6$　0　|　$\underline{12}$　$\underline{35}$　2　0　|

$\underline{1\dot6}$　$\underline{5\dot3}$　2　0　|　$\underline{5\dot6}$　5　$\underline{25}$　$\underline{3\dot5}$　|　$\underline{6\dot3}$　$\underline{27\dot6\dot1}$　$\dot5$　0　|　$\underline{56}$　$\underline{43}$　5　0　|

$\underline{36}$　$\underline{23}$　5　0　|　6　5　4　3　|　$\underline{21}$　$\underline{12}$　3　0　|　$\underline{2\dot3\dot2\dot7}$　$\underline{6\dot1\dot5\dot6}$　1　0　|　$\underline{6\dot3}$　2　$\underline{7\dot6}$　$\dot5$　0　‖

29

和 尚 思 妻

（《三寶佛》之三）

傳統樂曲

1=G 4/4

$\underline{56}$ $\underline{76}$ $\underline{5}$ 0 | $\underline{16}$ $\underline{56}$ 1 0 | 1 3 2 $\underline{17}$ | $\underline{63}$ $\underline{276}$ $\underline{5}$ 0 | 4 5 4 5 |

$\underline{23}$ $\underline{54}$ 5 0 | 2 3 2 1 | $\underline{65}$ $\underline{321}$ 2 0 | $\underline{32}$ $\underline{12}$ 3 0 | $\underline{53}$ $\underline{23}$ 5 0 |

$\underline{65}$ $\underline{35}$ 6 0 | $\underline{65}$ $\underline{36}$ 5 0 | $\underline{12}$ 1 $\underline{56}$ 5 | $\underline{35}$ $\underline{23}$ 5 $\underline{0·7}$ | $\underline{66}$ 1 $\underline{23}$ $\underline{2·7}$ |

$\underline{66}$ 1 $\underline{23}$ $\underline{27}$ | $\underline{63}$ $\underline{56}$ 1 0 | 6 $\underline{56}$ 1 6 $\underline{56}$ $\underline{1·7}$ | $\underline{63}$ $\underline{276}$ $\underline{5}$ 0 ‖

說明：樂譜見 1921 年版丘鶴儔編《弦歌必讀》（含《攬梯望月》、《三級浪》）。

將 軍 令

1 = C 4/4

傳統樂曲

中板

0. 35 2 0 35 │ 23 1561 2 0 35 │ 23 243272 6 2 27 │

615 1. 235 26535 2357 │ 6123 2761 5 3235 │ 6123 2761 51 6543 │

5. 27 6561 55 │ 0 61 5 6156 1 27 │ 61 6165 4. 5 │

454 05 6156 1216 │ 5. 3 56 1235 2372 │ 615 1216 5612 6156 │

4 5. 3 2124 5. 3 │ 25 326535 23 2123 │ 121 03532 12 3235 │

2 0 35 23 1561 │ 2 5653 2 0 │ 4561 5 4561 5 35 │

235 1561 2 5653 │ 2. 35 321 2123 │ 5. 65 33 05 │

6123 2761 5 3235 │ 6123 2761 51 6543 │ 5. 27 6561 565 │

31

0 6<u>i</u> 5 6156 1 27 | 6123 1215 6̣. 53 | 23 1761 2. 35 |

2 5 3 2 3235 23 | 2125 35 3235 25 | 3561 6535 2. 35 |

23 253272 6̣ 0 27 | 65 1235 2 35 235 | 6123 2761 5 3235 |

6123 2761 51 6543 | 5. 27 6561 5161 | 5 - 0 0 ‖

說明：樂譜見 1929 年沈允升編《弦歌中西合譜》。

寡 婦 訴 冤

1 = C　4/4

傳統樂曲

2　2　2124 5 ｜ 7　1217 54　5457 ｜ 1‧ 4 2124 1　0 54 ｜ 2　2　2124 5

7　1217 54　5457 ｜ 1‧ 4 2124 1　0 21 ｜ 7　1217 54　5457

1‧ 4 2124 1　0 54 ｜ 22 04 5‧ 6 4524 ｜ 5‧ 6 4564 5 － ｜ 2 4 24 5　0 65

4　5456 4　0 43 ｜ 22　04 2421 7157 ｜ 1‧ 4 2124 1　1421

7‧ 1 5　75　7571 ｜ 2‧ 4 5654 2　0 21 ｜ 7‧ 1 5　75　7571

2‧ 4 5654 2　0 21 ｜ 7‧ 1 2124 1217 5 ｜ 7571 2124 1　0 21

66 01 6165 4524 ｜ 5‧ 7 6561 5　5654 ｜ 22　64 5‧ 6 4564 ｜ 5 － － － ‖

説明：樂譜見 1905 年版《歌台幟》歌集。

浪 淘 沙

1 = C 4/4

傳統樂曲

行板

```
3 - 25 32 | 1. 3 25 3272 | 6 7. 6 53 6 | 6 06 53 52 |

1. 3 25 32 | 1 7. 6 56 1 | 1 0 25 3. 3 | 2123 1. 7 61 35 |

6. 5 67 6 27 | 676 61 23 27 | 61 35 6 - | 1 1 31 3135 |

6 5135 65 6 | 5 1 61 6165 | 3 2312 32 3 | 1 6 16 12 3 2312 32 3 |

33 35 61 65 | 3 2312 32 3 | 5 4 3 5435 | 6. 6 53 52 |

1. 6 51 6165 | 3. 6 53 56 | 1 23 121 | 6. 5 45 3 |

2 - 25 32 | 1. 3 23 2327 | 6 7. 6 53 6 | 6 06 53 52 | 6 - 0 0 ||
```

説明：樂譜見 1929 年沈允升編著《弦歌中西合譜》。

秋 水 龍 吟

1 = C （5̣2 線） 4/4

傳統樂曲

慢速度

中強

‖: 5̣ 5̣ | 5 4 | 2. 3̣4̣3 | 5 · 3 | 2 3 1 | 2 3 5̣ | 7̣3̣6̣7̣ | 2̣ · 3 | 2̣7̣6̣7̣ | 2 · 3 | 5̣6̣2̣3 | 5 · i |

6̣ 5̣ | 4 5 | 2̣1̣2̣4 | 5 · 6̣ | 5 4 | 5 · 4 | 5̣4̣5̣6 | 2̣1̣2̣4 | 5 · 6̣ | 5̣4̣5̣6 | 4̣5̣4̣3 | 5 · 6̣ |

5̣ 6̣ 4 | 5̣ 6̣ 4 | 2̣1̣2̣4 | 1 · 4 | 2 1 | 2 5̣ | ♭7̣5̣7̣1 | 2 · 5̣ | 4 3 | 4 · 3 | 2̣5̣2̣1 | 7̣ |

1̇ 7̣ | 1̇ 7̣ | 1̇7̣7̣1 | 2̇ · 4 | 2 4 | 2 5̣ | 1̣4̣2̣1 | 7̣ · 4 | 2̣ 4 1 | 2̣ 4 5̣ | 7̣5̣7̣1 | 2 · 5̣ |

4. 5̣ 4 | 2̣5̣4̣2̣1 | 6̣ 5̣ | 6̣ 1 | 2̣1̣2̣4 | 5 · 6̣ | 4 1 | 2 4 | 5̣4̣5̣7 | 1 · 5̣ |

4 1 | 2 4 | 7̣5̣7̣1 | 2 · 5̣ | 4 1 | 2 4 | 7̣1̣7̣6 | 5 · 6̣ :‖ 5̣ 5̣ | 5 4 | 2. 3̣4̣3 ⌢5 ‖

說明：

① 樂曲可用洞簫、揚琴、琵琶、椰胡等樂器演奏。

② 樂譜見 1941 年版沈允升編《現代琴弦樂譜》初集。

虞舜薰風曲（一）

1 = D 4/4

傳統樂曲

慢板

2 3 23 55 3 ｜ 32 3.2 15 6 ｜ 65 53 32 1 ｜ 13 2321 6512 5 65 ｜

3 2 3 5 53 5556 1. 2 ｜ 5123 1 1 1 2 3 2 ｜

1 2 562 3 56 21 ｜ 6 2 32 55 3 ｜ 32 3. 2 15 6 ｜

65 53 32 1 ｜ 13 2321 6512 5 65 ｜ 3 23 55 5556 1. 2 ｜

5123 1 1 1 2 3. 5 ｜ 6512 6165 321 1 ｜ 23 2321 6123 52 ｜

1 23 5 5 5.6 ｜ 1 27 6. 1 2. 3 5. 6 ｜ 45 3 2. 3 56 ｜

1. 2 6165 4561 2. 3 ｜ 1235 2 21 3532 ｜ 1235 2 21 23 ｜

5645 3 53 2123 5. 1 ｜ 6535 5 5.6 1 27 61 6165 1. 2 ｜ 5123 1 1 53 ｜

32 1 1 53 ｜ 32 1. 56 5. 6 ｜ 3561 5 1 51 ｜ 56 11 21 65 ｜

61 6165 4561 6535 ｜ 2. 3 1235 2 2 ｜ 21 23 562 3 57 ｜

65 43 26 1. 2 ｜ 3. 5 61 6165 321 ｜ 12 6123 11 12 ｜

3̇2̇ 3̇2̇ 3̇2̇ 1̇5 | 6 65 5̇3̇ 3̇2̇ | 1̇ 1̇3̇ 2̇3̇2̇1̇ 651̇2̇ |

5 65 3 23 55 5556 | 1̇. 2̇ 51̇2̇3̇ 1̇1̇ 1̇2̇ |

3̇2̇ 5̇3̇ 2̇5̇ 3̇2̇ | 1̇ 2̇3̇ 2̇3̇2̇1̇ 61̇2̇3̇ | 5̇2̇ 1̇ 2̇3̇ 5 - ‖

虞舜薰風曲（二）

1 =D $\frac{4}{4}$

傳統樂曲

慢板

三　　醉

漢調傳統樂曲

1 = C　2/4

$\underline{\dot{6}}\cdot\ \underline{1}\ \underline{2312}$ | $\underline{3}\cdot\ \underline{5}\ \underline{3532}$ | $\underline{1327}\ \underline{6156}$ | $\underline{1}\cdot\ \underline{2}\ \underline{1217}$ | $\underline{\dot{6}}\cdot\ \underline{1}\ \underline{2312}$ |

$\underline{3}\cdot\ \underline{5}\ \underline{323}$ | $\underline{5653}\ \underline{212}$ | $\underline{0\ 1}\ \underline{2532}$ | $\underline{1327}\ \underline{6}\cdot\ \underline{7}$ | $\underline{67}\ \underline{0\ 25}$ |

$\underline{37}\ \underline{67}$ | $\underline{0\ 25}\ \underline{32}$ | $\underline{1\ 06}\ \underline{5\ 61}$ | $\underline{\dot{1}\ 65}\ \underline{3561}$ | $\underline{5}\cdot\underline{6}\ \underline{565}$ | $\underline{32}\ \underline{54}$ |

$\underline{3\ 02}\ \underline{323}$ | $\underline{21}\ \underline{54}$ | $\underline{3\ 76}\ \underline{2\ 32}$ | $\underline{5}\ \underline{65}$ | $\underline{7}\ \underline{65}$ | $\underline{4\ 05}\ \underline{454}$ |

$\underline{05}\ \underline{43}$ | $\underline{2\ 03}\ \underline{25}$ | $\underline{6}\ \underline{73}\ \overset{\frown}{2}$ | $\underline{0}\ \underline{25}$ | $\underline{67}\ \underline{3272}$ | $\dot{6}\ -$:‖

説明：漢樂傳統樂曲，樂譜見 1941 年版沈允升編《現代琴弦樂譜》初集。

大 開 門

1 = C 4/4

粵劇音樂

自由引子　　　　　　　　　　　（反覆此接）

3 2 1 <u>61</u> | 5 0 4 <u>56</u> | 3 0 <u>23</u> <u>12</u> | 3 <u>21</u> <u>35</u> <u>61</u> | 5 0 <u>35</u> <u>23</u> |

<u>53</u> <u>51</u> <u>61</u> <u>2532</u> | 1 <u>03</u> <u>12</u> <u>3235</u> | 2 <u>3235</u> <u>23</u> <u>25</u> | 6 <u>6561</u> <u>25</u> <u>32</u> |

1 <u>03</u> <u>21</u> <u>61</u> | 5 0 <u>43</u> <u>23</u> | 5 <u>6561</u> <u>53</u> 5 | 0· 3 <u>13</u> <u>21</u> |

6 <u>16</u> <u>51</u> <u>35</u> | 6 <u>03</u> <u>13</u> <u>21</u> | 6 5 1 <u>6561</u> | 2 <u>05</u> <u>35</u> <u>32</u> |

1 <u>32</u> <u>76</u> <u>3272</u> | 6 <u>03</u> <u>13</u> <u>21</u> | <u>53</u> <u>51</u> <u>61</u> <u>2532</u> | 1 <u>03</u> <u>13</u> <u>21</u> |

6 <u>16</u> <u>51</u> <u>65</u> | 3 0 <u>23</u> <u>21</u> | 5 0 <u>65</u> <u>61</u> | 5 0 <u>61</u> <u>65</u> |

4 <u>05</u> <u>32</u> <u>6535</u> | 2 <u>03</u> <u>23</u> <u>21</u> | 5 0 <u>56</u> <u>53</u> | 2 5 <u>65</u> <u>32</u> |

3 <u>0·3</u> <u>13</u> <u>21</u> | 6 <u>03</u> <u>13</u> <u>21</u> | 5 <u>03</u> <u>13</u> <u>21</u> | 6 5 <u>35</u> <u>61</u> |

5 0 <u>61</u> <u>65</u> | 2 <u>13</u> <u>21</u> 2 | 0 0 <u>56</u> <u>21</u> | 6 <u>05</u> <u>35</u> <u>32</u> |

1 <u>05</u> <u>35</u> <u>32</u> | 1 2 <u>12</u> 1 | 0 <u>33</u> <u>13</u> <u>21</u> | 6 <u>16</u> <u>51</u> <u>65</u> |

（至此或回頭轉中板）

$\underline{31}$ $\underline{65}$ 3 · 3 · | $\underline{53}$ $\underline{56}$ 1 21 · | $\underline{62}$ $\underline{16}$ 5 · $\underline{65}$ · | $\underline{01}$ $\underline{65}$ 6 $\underline{61}$ · |

2 $\underline{17}$ 6 · $\underline{62}$ · | 1 $\underline{65}$ 3 · $\underline{56}$ · | 5 · $\underline{43}$ 2 $\underline{53}$ · | $\underline{25}$ $\underline{32}$ 3 61 · |

（結束句）

$\underline{51}$ $\underline{63}$ 5 · 21 · | $\underline{25}$ $\underline{32}$ 1 · 21 · | 0 $\underline{21}$ $\underline{35}$ $\underline{61}$ · | 5 · - 0 0 ‖

說明：樂譜見 1929 年版沈允升編《弦歌中西合譜》增刊。

閨　　怨

（又名《假訴哀》或俗稱《打掃街》）

粵劇音樂

1 =G　4/4

0 2 5̣ 6̣1̣ | 2 3 1 5̣ | 2· 3 23 2 | 32　65　3532 1613 |

2 0 65 6̇ | 3235 6̇ 65 3235 | 2 0 23 2̇7 | 6̣5̣ 2 7̣6̣ 5̣6̣7̣2̣ |

6̣· 7̣ 6̣7̣ 6̣ | 3 － 5̇1 65 | 32 32 12 3 | 5 3 2 1 |

7̣6̣ 5̣6̣ 1 0 | 2 5 3 2 | 7̣6̣ 5̣6̣ 1 0 | 1· 2 35 2 0 |

7̣ 2 7̣6̣ 5̣7̣ | 6̣· 7̣ 6̣7̣ 6̣ | 7̣6̣ 2 7̣6̣ 5̣7̣ | 6̣· 7̣ 6̣7̣ 6̣ |

3 2 6̣ 2· | 16̣ 5̣ － 6̣1 | 23 5 7̣2 6̣ | 0 2 5̣ 6̣1 |

2 3 1 5̣ | 2· 3 23 2 | 32　65　3532 1613 | 2 0 65 6̇ |

3235 6̇ 65 3235 | 2 0 23 2̇7 | 6̣5̣ 2 7̣6̣ 5̣7̣ | 6̣· 7̣ 6̣7̣ 6̣ |

3 5̇1 65 3 | 22 23 23 2 | 6̣ 2 1 7̣6̣ | 5̣5̣ 5̣6̣ 5̣6̣ 5̣ | 3 2 6̣ 2 |

11 12 11 31 | 23 5 23 16̣ | 5̣5̣ 5̣6̣ 5̣6̣ 5̣ | 5̣6̣ 7̣2̣ 6̣ 0 |

7̣ 6̣ 5̣ 6̣ | 7̣ 6̣ 7̣ 6̣ | 7̣ 6̣ 5̣ 6̣ | 0 7̣ 6̣ 5̣ | 2· 1̣2̣ 0 | 5 5 32 13 |

2· 7̣ 6̣1 2 | 5 3 2 1 | 3 5̣·6̣ 7̣2 6̣ | 7̣ 6̣ 7̣ 6̣ | 7̣ 6̣ 7̣ 6̣ |

43

0 7̣ 6̣ 5̣ | 2· 1 2 0 | 5　5　32　13 | 2· 7̣ 6̣1 2　 | 5 3 2 1 |

6̣· 1 2· 3 76 5672 | 6̂· 03 65 1· 2 | 61 6165 32 3235 | 6̂ - - 0 ‖

説明：樂譜見 1921 年版丘鶴儔編《琴學新編》。

鳳 凰 台

1 = C （ 5̣2 線 ） $\frac{4}{4}$

粵劇音樂

中慢速度

```
6156  16765 │ 3561  5̣   2312  3  │ 0   0  32  1̣7  6561 │ 2   0  76  5  61  5̣ │
 mf

5̣  27  6561  513561 5̣ │ 0  32  1̣7   6561  23 │ 5   0  76  5  61  5̣ │

5̣  6i̇  5653  26   43 │ 5     06535  25   3532 │ 1   03   2327  6157 │
 f              mf

6̣   0  76  57   6156 │ 1. 7  6561  2  35  2 │ 0   0  65  36   5653 │

23   2327  61   26535 │ 2123  5   4    3532 │ 1.  3  2327  6157  6 │
     f              mf

0  27  6̣  5̣   3212  3 │ 3561  56   1.  3  2354 │ 3  -  ‖
```

說明：

① 樂曲可用二胡、揚琴、喉管、洞簫、秦琴、椰胡等樂器演奏。

② 樂譜見 1921 年版丘鶴儔編《琴學新編》。

四 不 正

1 =G （5̣2 線）4/4

13 31 16 5 ｜ 65 36 53 2 ｜ 25 54 32 1 ｜ 27 62 76 5̣ ‖

說明：樂譜見 1921 年版丘鶴儔編《弦歌必讀》。

46

一　點　金

1＝C　$\frac{1}{4}$

<div align="right">粵劇音樂</div>

0 i ｜ 6765 ｜ 3 35 ｜ 2 35 ｜ 0 1 ｜ 2 26 ｜ 1 7 ｜ 6 76 ｜ 0 1 ｜

6161 ｜ 2. 3 ｜ 2 32 ｜ 0 ｜ 5546 ｜ 5 1 ｜ 2. 3 ｜ 2 32 ｜ 0 ｜

6765 ｜ 621263 ｜ 5 ｜ 6765 ｜ 621216 ｜ 5 ｜ 3521 ｜

3 ｜ 2323 ｜ 5 ｜ 3 3 ｜ 6 6 ｜ 2123 ｜ 1 ｜ 3 35 ｜ 2. 5 ｜ 3532 ｜

1. 3 ｜ 2 31 ｜ 0 ｜ 2313 ｜ 2 ｜ 1323 ｜ 1 ｜ 6165 ｜ 3 ｜ 6165 ｜

3. 5 ｜ 3561 ｜ 5 ｜ 2222 ｜ 2222 ｜ 7276 ｜ 5. 1 ｜ 6 1 5 ‖

説明：樂譜見 1921 年版丘鶴儔編《弦歌必讀》。

彈 燭 花

1 = C $\frac{4}{4}$

粵劇音樂

（其一）

$\underline{1}$ 2 3 － ｜ 3 2 1 － ｜ 1 2 3 － ｜ 3 2 1 － ｜ 1 2 1 － ｜ $\underline{6}$ 1 1 $\underline{6}$ ｜

$\underline{5}$ － 1 1 ｜ $\underline{6}$ 5 $\underline{3}$ $\underline{6}$ ｜ $\underline{5}$ － － 0 ｜ 1 2 1 2 ｜ 3 2 3 － ｜ 2 1 2 3 ｜ （其二）

6 3 5 － ｜ 5 4 3 5 ｜ 6 5 6 － ｜ 5 6 5 3 ｜ 2 － 2 1 ｜ $\underline{6}$ 2 1 $\underline{6}$ ｜ $\underline{5}$ － － 0 ‖

説明：樂譜見 1929 年版沈允升編《弦歌中西合譜》。

半 邊 蓮

粵劇音樂

1 = C $\frac{4}{4}$

2 3 3 1 | 2 3 2 0 | $\underset{\cdot}{6}$ $\underline{\underset{\cdot}{5}6}$ $\underset{\cdot}{5}$ 0 | 2 3 3 $\underset{\cdot}{6}$ | 1 0 $\underline{35}$ $\underline{32}$ |

1 2 1 0 | 6 5 4 3 | 6 5 4 3 | 2 3 3 $\underset{\cdot}{6}$ | 1 0 $\underset{\cdot}{6}$ $\underline{\underset{\cdot}{6}1}$ |

2 0 3 $\underline{35}$ | 2 0 $\underset{\cdot}{7}$ $\underline{\underset{\cdot}{7}\underset{\cdot}{6}}$ | 2 0 $\underset{\cdot}{7}$ $\underline{\underset{\cdot}{7}\underset{\cdot}{6}}$ | $\underset{\cdot}{5}$ 0 $\underset{\cdot}{6}$ 1 | $\underset{\cdot}{5}$ $\underset{\cdot}{6}$ $\underset{\cdot}{5}$ 0 ‖

說明：樂譜見 1921 年版丘鶴儔編《琴學新編》。

49

繡 荷 包

小 調

1 = C $\frac{4}{4}$

説明：樂譜見 1921 年版丘鶴儔編《弦歌必讀》。

英 台 祭 奠

1 = C $\frac{4}{4}$ 小 調

5 4 5 0 | 2 5 3 1 | 2 3 2 0 | 5 4 5 0 | 2 5 3 1 | 2 3 2 0 | 1 3 2 1 |

6 5 0 61 | 25 32 1 07 | 66 07 65 32 | 5 0 62 16 | 5 - 0 0 ‖

説明：樂譜見 1921 年版丘鶴儔編《弦歌必讀》。

陳世美不認妻

1 = C 　4/4

小　調

35 61 5 - | 35 61 5 - | 5. 1 6 5 | 1 2 3 0 | 22 05 61 2 |

76 53 6.7 | 66 65 3 2 | 65 35 6.2 7672 | 6 - 0 0 ‖

說明：小調，始見粵劇音樂，原有唱詞。樂譜見 1921 年版丘鶴儔編《琴學新編》。

玉 美 人

(又名《灑金扇》)

1 = C　4/4

小　調

```
5̲6̲ 5̲3̲ 2̲1̲ 2 | 5̲6̲ 5̲3̲ 2̲1̲ 2 | 1̲1̲ 1̲6̲ 5  3 | 2̲7̲ 6̲5̲ 1  - |

1̲1̲ 1̲6̲ 5  3 | 1̲2̲ 3̲5̲ 2  - | 5̲5̲ 5̲6̲ 1̲2̲ 3 | 2̲7̲ 6̲1̲ 5  - |

5̲6̲ 5̲3̲ 2̲1̲ 2 | 5̲5̲ 5̲6̲ 1̲2̲ 3 | 2̲7̲ 6̲1̲ 5̲.̲ 6̲ | 5  - 0 0 ‖
```

説明：樂譜見 1921 年版丘鶴儔編《弦歌必讀》。

蘇小妹自嘆

小　調

1 = C 4/4

5 03 21 23 | 5 0i 6i 65 | 35 32 16 53 | 2 0 35 32 |

1 76 5 2123 | 1 0 7 7 | 67 65 35 61 | 5 0 5 1 |

61 65 35 23 | 5 0 62 16 | 5 12 65 32 | 5 06 5 0 ‖

説明：樂譜見 1921 年版丘鶴儔編《弦歌必讀》。

仙 花 調

1=C　4/4

小　調

33 35 65 61 | 5. 6 5 - | 33 35 65 61 | 55 56 5 - | 5 5 5 35 |

65 61 5 - | 35 23 54 32 | 11 12 1 - | 32 13 2 - | 55 61 5 - |

2 3 2 1 | 61 5. 1 61 | 2 - 12 16 | 56 1 65 3 | 5 - - - ‖

說明：樂譜見 1921 年版丘鶴儔編《弦歌必讀》。

百花亭鬧酒

小　調

1 = C　4/4

```
35 25 3 0 | 23 27 6 0 | 66 65 6 0 | 35 6561 5 0 | 51 6165 3 0 |

16 1612 3 0 | 1 6 1 2123 | 5 0 25 3532 | 1 65 62 57 | 6 (03 6 1 |

01 6165 32 3235 | 6. 3 23 2321 | 61 2123 1 3235 | 6 7672 6 - ) ‖
```

説明：樂譜見 1921 年版丘鶴儔編《琴學新編》。

尼 姑 下 山

1 = C $\frac{2}{4}$

小　調

6̣ 6̣ | 6̣ 5̣ | 1· 6̣ | 5̣ 0 | 5̣ 1 | 6̣ 5̣ | 6̣5̣ 30 | 05 21 | 30 | 6̣ 6̣ ‖

6̣ 5̣ | 1· 6̣ | 5̣ 0 | 5̣ 1 | 6̣ 5̣ | 6̣5̣ 3 | 05 21 | 30 | 35 32 | 16 12 ‖

30 | 5 i | 65 | 20 | 32 13 | 27̣ 6̣ | 01 53 | 600 | 1 16 | 1 0 ‖

35 6i | 50 | 53 | 53 2 | 0 12 | 30 | 13 | 21 | 27̣0̣ | 01 5̣0̣ | 6̣ — ‖

説明：樂譜見 1921 年版丘鶴儔編《弦歌必讀》。

旱天雷

1 = C $\frac{4}{4}$

嚴老烈改編

中快速度

6535 55 ｜ 56535 ｜ 22 ｜ 26535 5552 7276 ｜ 5 56 5552 7276 5135 ｜

mf

6 67 6665 11 ｜ 16535 ｜ 22 ｜ 26535 1515 5135 ｜

22 ｜ 2223 5516 556535 ｜ 2535 3555 6123 7261 ｜ 5 5. 6 51 6543 ｜

5 56 51 ｜ 6165 3561 ｜ 5 56 5551 6161 5656 ｜

4545 3535 2316 2354 ｜ 3 3 ｜ 36535 2327 6356 ｜

11 15 ｜ 6565 5555 ｜ 3535 5555 6123 7261 ｜ 555 ：｜ 5 0 ‖

mp *mf*

1. 2.

説明：

 ① 樂曲可用揚琴、二胡、秦琴、椰胡、阮等樂器演奏。

 ② 傳統樂曲《三級浪》改編。樂譜見 1934 年《琴譜精華》。

到 春 雷

（又名《到春來》或《錦亭樂》）

1 = C 4/4

嚴老烈改編

```
0    6  65  35  2321 | 3 3   3565 3561 5645 | 3 3   3565 35   3532 |

1112 7672 6135 6 6 ‖: 6 5      3 5 3 2  7 0235 7 0256 |

70202 7 0232 7235 3272 | 6 6   6215 6   5635 | 2 2   2223 5556 5135 |
                                      f     mf

66   6661 5135 6 16 | 5556 1156 1113 2312 | 3  35 6561 5551 6532 |
f         mf

1116 5356 1115 3335 | 2 3      2327 6516 5135 |

676  03  6363 6135 | 6363 6135 2535 22 | 2035 6· 1 5645 33 |
         mp                              f      mf

3335 6561 5551 6535 | 2 3   2327 6561 22 | 25   3532 1365 1125 |

3335 6561 5551 6535 | 1116 5356 1115 3335 | 2 3   2327 6516 5135 |
```

6 7 6 0 5 1 3 6 5 1 1 2 5 ｜ 3 3 3 5 6 1 6 5 352123 553535 ｜

6 6 6 6 6 1 5 5 5 1 3 2 3 5 ｜ 6 1 6 1 6 5 3 5 3 2 1 1 2 5 ｜
f _mf_

3335 6 5135 6 1 6 ｜ 5535 22 25 3532 ｜ 1112 7672 6135 66 ｜
f _mf_

6 7 6765 356153 2312 ｜ 3 5 3 06535 1116 5356 ｜

1 7 6765 356153 2312 ｜ 353 36535 5553 2123 ｜ 52 7672 6135 6 ‖

説明：據傳統樂曲《到春來》改編。

60

連環扣

嚴老烈改編

1 = C （52 線） 4/4

中慢速度

```
0   0   0   07171 | 22   2  04  2224 555 |  45 7   142171 54    5457 |
                     mf

171.4  24565424  17 1   07171 | 22      0   24  2224  55 5 |

457   142171 54    5457 | 171.4 24565424 171   5 | 1515 142171 54    5457 |

171.4  24565424  171   7571 | 22.4  2124  55    4.561 |

55   5  61  55    54545 | 2424 2124 55.6 5556 | 4  46 5556 44    4541 |

242.5 4441 2421 757124 | 11  12424 11   1112 | 5251 715712 72    1271 |
       f            mp

2225  4445  2424  2421 | 5 2 5 1  715712  72      1 2 7 1 |
                    f          mf

2225 4445 2424 2421 | 715   2227 11    1112 | 715   2227 11    1112 |
                            f    mf             f    mf

71  7176 5617 654 | 5.  4 2124 564   5551 | 2 2.4 2124 55    4.561 |

55    5   61  55    54545 | 242.4  2124  55      5556 |

4446 5556 4455 4541 | 242.5  4441  2421  757124 |
                             f            mf
```

$\underline{1}\dot{1}$ $\underline{1242}\underline{4}$ $\underline{1}\dot{1}$ $\underline{111}\dot{2}$ | $\underline{6765}$ 1 $\underline{27}$ $\underline{6517}$ $\underline{6765}$ | 4 4 4 $4.\underline{565}$ |

$\underline{4446}$ $\underline{5556}$ $\underline{4445}$ $\underline{4565}$ | $\underline{1}\dot{1}$ $\underline{1353}\underline{2}$ $\underline{1365}$ $\underline{1125}$ |

$\underline{3335}$ $\underline{3532}$ $\underline{1}\dot{1}$ $\underline{1135}$ | $\dot{6}\dot{6}$ $\underline{0113}\underline{5}$ $\dot{6}\dot{6}$ $\underline{6561}$ | $\dot{5}\dot{5}$ 5 $\underline{5555}$ $\underline{3532}$ |

<div style="text-align:center">
f mf
</div>

$\underline{11616}\underline{1}$ $\underline{25353}\underline{2}$ $\underline{1}\dot{1}$ 1 $\underline{23}$ | $\underline{6665}$ 1 $\underline{23}$ $\underline{6516}$ $\underline{5165}$ |

4 4 $4.\underline{565}$ $\underline{4}$ $\underline{06}$ | $\underline{5556}$ $\underline{456\dot{1}}$ $\underline{56\dot{1}7}$ $\underline{654}$ | $5.$ 4 $\underline{2124}$ $\underline{56}$ 4 $\overset{\frown}{5}$ ‖

<div>
f mf
</div>

説明：

① 樂曲可用二胡、揚琴、秦琴、椰胡等樂器演奏。

② 傳統樂曲，樂譜見 1934 年版《琴譜精華》。

倒 垂 簾

（揚琴譜）

1 = C （5̣2 線） $\frac{4}{4}$

嚴老烈改編

慢速度

中強

0 3　　5 3 6 1　5 1 3 5 6 1 ‖: 5 5　　5 6 5 3 5 3 2　1 3 6 1 2 2 3　5 3 5 3 5 6 |

1 1 2 2 3　1 3 1 3 6 3 5 3　2 2 2 5　3 5 3 5 3 5 1 5 | 2 5 2 5 3 5 3 2　1 1 6 5 3 5　6 5 2 5　3 5 1 3 7 2 6 1 |

5 5　　5 1 1 6 1 6 5　4 1 4 3　5 5 5 6 | 4 1 4 3　5 5 5 6　3 1　　2 1 2 3 |
　　　　　　　　　　　　p ＜　　　　　　p ＜

5 5　　5 5 5 1　2 2 2 5　3 5 3 5 3 5 1 5 | 2 5 2 5 2 5 3 2　1 1 2 3 5　6 6 6 5　1 1 2 3 5 |
　　　　　　　　　　　　　mf　　　　　　　　　　　　　　mf ＞

2 2　　2 5 5 5 5　3 5 3 5 3 5 6 5　1 5 1 5 2 2 5 | 3 3 6 5　3 5 6 1　5 3 5 6　2 1 2 3 |
　　　　　　　　　　　　　　　　　　　　　　　　　　　　　　　　　　　p

5 5　　5 1 1 1 1　6 1 6 5　3 1 3 5 | 6 6 6 5　1 1 2 3　6 6 6 5　4 1 3 |
　　　　mf

5 5 6 5　3 5 6 5　1 5 1 5 2 5 3 5　1 5 1 5 3 5 6 5 | 5 5 3 6 1　5 5 5 6　3 1 3　2 3 1 3 2 3 3 |

5 5 6 5　3 5 7 5　6 5 5 5 6 5 6 5　6 5 5 5 1 5 1 5 | 2 5 2 0 3　2 3 2 3 2 5　6 5 5 5 6 5 6 5　6 5 5 5 1 5 1 5 |

25253535 25253565 151363 535356 | 1165 3575 65656555 15151535 |

65656555 15151 23 666165 413 | 55 5 03 5361 513561 ：‖ 5 50 ‖

説明：樂譜見 1934 年版《琴譜精華》。

餓 馬 搖 鈴

減二胡、橫簫

揚琴、三弦: 4 5　6535 22　3235 | 2 2　0 2　5 2　7.124 | 1　1　▼▼2 2　0▼▼2 6 |
p

南胡、中胡 中阮: 1 3　2 1　7　1 6 | 7 7　0　0　0 | 0　0　0　0 |

大胡、低胡: 6 1　2 1　5 5　6 1 | 5 5　0　0　0 | 0　0　0　0 |

大　阮: 6 6　4 4　3 3　4 4 | 5　0　0　0 | 0　0　0　0 |

加二胡、橫簫

揚琴、三弦: ▼5　▼5 2　1 2̇　1276 | 51　6543 5　5 06 | 53　5356 1̇　- |
f

南胡、中胡 中阮: 0　0 7　6 7　6 5 | 3 6　4321 3　3 02 | 1 6　1 3　6　- |
f

大胡、低胡: 0　0　4 5　4 3 | 1 3　2176 1　1 03 | 5　3 1　3　- |
f

大　阮: 0　0　2 3　4 6 | 5̇　3 4　5̇　1 | 3 1　6 7　1　- |
f

二胡、揚琴 三弦、橫簫: 3 1̇ 7 6561 | 5 5̣ 5.65 | 45 4542 55 5 32 | 12 1276 5 5.7 |
mf

南胡、中胡 中阮: 3 1̇ 7 6561 | 5 5̣ 3.43 | 13 21 3 01 | 67 16 5 5 |
mf

大胡、低胡: 3 1̇ 7 61 | 5 5̣ 3.21 | 61 72 1 05 | 45 43 5 1 |
mf

大　阮: 3 1̇ 7 61 | 5 5̣ 1.76 | 13 76 1 05 | 1 16 5 3 |
mf

二胡、揚琴
三弦、橫簫　｜5 4　5456 44　02｜1 7　0124 1　1 76｜5　5　55 1｜

南胡、中胡
中　　阮　　｜5 4　5456 44　02｜1 7　0124 1　1 76｜5　5　55 1｜

大胡、低胡　｜5 4　5 6　44　02｜1 7　02　2　1 76｜5　5　55 6｜

大　　阮　　｜5　5　4　02｜1 7　02　1 1｜5　5　55 1｜

二胡、揚琴
三弦、橫簫　｜2 5 1 2　2 76｜5　5　55 2｜1　1 03 2223 1712｜¦1　1¦

南胡、中胡
中　　阮　　｜7 5 6 7　7 54｜5 - 77 7｜1　1 03 2223 1 12｜¦1　1¦

大胡、低胡　｜5 1 6 5　5 32｜5 - 55 5｜1　0　22　11｜¦1　1¦

大　　阮　　｜2 5 1 2　20｜5 - 55 2｜1　0　20　10｜¦1　1¦

[1.]　　　　　　　　　　　　[2.]

說明：何博眾傳譜，樂譜見 1929 年版沈允升編《弦歌中西合譜》增刊。

賽龍奪錦

何柳堂　曲
黃錦培和聲

1 = C　2/4

引子

小嗩吶獨奏　　齊奏　　小嗩吶獨奏　　齊奏

二胡、揚琴
小三弦、中胡
大三弦、大胡
中阮
低胡、低阮

加橫笛、大嗩吶

減橫笛、大嗩吶

二胡、揚琴
橫笛、大嗩吶
小三弦、中胡
大三弦、大胡
中阮
低胡、低阮

減低阮

二　胡	2 3 6̣ 7̣	2　0 3	2 3 4 5	3 4 3 2	1 2 1 7̣	2　2	7̣· 1
揚　琴	2 3 6̣ 7̣	2　0 3	2　0 3	5　0 4	3　0 7̣	2　2	7̣· 1
小三弦、中胡	5̣　0	5̣　0	5̣　0	5̣　0	5̣　0	5̣ 5̣	7̣· 1
大三弦、大胡	2　0	2　0	2　0	3　0	3　0	2　2	7̣· 1
低　胡	5̣　0	5̣　0	5̣　0	5̣　0	5̣　0	5̣ 5̣	5̣　0

加中阮
加低阮

二胡、揚琴 短笛、橫笛 大　嗩吶	2　2	7̣· 1	2　2	7̣　2	7̣ 2 7̣ 6̣	5̣ 6̣ 7̣ 3	2　2
小三弦、中胡	5̣ 5̣	7̣· 1	5̣ 5̣	5̣　0	0　0	0　0	5̣ 5̣
中阮、大三弦 大　　胡	2　2	7̣· 1	2　2	2　0	0　0	0　0	2　2
低胡、低阮	5̣ 5̣	5̣　0	5̣ 5̣	5̣　0	0　0	0　0	5̣ 5̣

短笛、橫笛 大　嗩吶	0　0	0　0	0　0 2	3 4　0	0　0 6̣	5 6　0
二胡、揚琴	7̣ 2 3 2	7̣ 2 3 2	7̣ 3　0 2	3 4　0 2	3 7̣　0 6̣	5 6　0 5
小三弦、中胡	5̣　0	0　0	5̣ 5̣　0	0　0	5̣ 5̣　0	0　0
大三弦、大胡	2　0	0　0	3 3　0	0　0	3 3　0	0　0
中　阮、低阮	2　0	0　0	7̣ 3　0	0　0	3 7̣　0	0　0
低　胡	5̣　0	0　0	5̣ 5̣　0	0　0	5̣ 5̣　0	0　0

短笛、橫笛
大　嗩　吶

二胡、中胡

揚琴、小三弦
大三弦

中阮、低阮

大胡、低胡

減中胡

短笛

橫笛、大嗩吶

二胡、揚琴

小三弦

加中胡

大三弦

加大胡

中阮

低阮、低胡

| 短笛 | 6 0̲7̲ | 6̲7̲ 6̲5̲ | 3̲5̲ 2 | 5̲6̲ 7̲̇2̲ | 6 0 | 0 0 | 0 0 |

| 橫笛、大嗩吶
二胡、揚琴 | 6 0 | 0 0 | 0 0 | 0 0 | 0 0 | 0 0 | 0 0 |

| 小三弦、大三弦 | 6 0̲7̲ | 6̲7̲ 6̲5̲ | 3̲5̲ 2 | 5̲6̲ 7̲̇2̲ | 6· 7 | 6̲7̲ 1̲3̲ | 7̲6̲ 5̲6̲ |

| 中阮、低阮 | 6 0 | 6 6 | 5 5 | 3 3 | 6 0 | 6 0 | 5 0 |

| 中胡 | 2 0 | 6 - | 5 - | 3 - | 6 0 | 6̲7̲ 1̲3̲ | 7̲6̲ 5̲6̲ |

| 大胡、低胡 | 6 0 | 6 - | 5 - | 3 - | 6 0 | 6 - | 5 - |

| 二胡、中胡、揚琴
小三弦、大三弦 | 4 0̲6̲ | 4 2 | 4̲2̲ 7 | 6 2̲3̲ | 4̲3̲ 2̲3̲ |

| 中阮、低阮 | 4 0 | 4 0 | 2 0 | 6 0 | 4 2 |

| 大胡、低胡 | 4 0 | 2 - | 2 - | 6 0 | 4 2 |

加短笛

| 短笛、二胡
中胡、揚琴
小三弦、大三弦 | 4 4̲3̲ | 2̲3̲ 1 | 7 4̲3̲ | 2̲1̲ 7 | 6 0̲5̲ |

| 中阮、低阮 | 4 0 | 5̲5̲ 0 | 5 0 | 5̲5̲ 0 | 6 0 |

| 大胡、低胡 | 4 0 | 5̲5̲ 0 | 5 0 | 5̲5̲ 0 | 6 0 |

74

横笛、大嗩吶　｜3 － ｜3 － ｜2 － ｜2 － ｜2 0 ｜0 0 ｜

短笛、二胡
小三弦、大三弦　｜3 3 2 ｜7 2 3 2 ｜7 5 ｜7 5 3 ｜2 0 3 ｜2 3 2 7 ｜

中　阮　｜3 3 ｜3 3 ｜2 2 ｜2 2 ｜2 0 ｜2 0 ｜

低　阮　｜5 5 ｜5 5 ｜5 5 ｜5 5 ｜5 0 ｜2 0 ｜

中　胡　｜3 － ｜3 － ｜2 － ｜2 － ｜2 0 3 ｜2 3 2 7 ｜

大　胡　｜1 － ｜1 － ｜2 － ｜5 － ｜7 0 ｜0 0 ｜

低　胡　｜5 － ｜5 － ｜5 － ｜5 － ｜5 0 ｜0 0 ｜

短笛、二胡
揚琴、小三弦　｜6 7 2 ｜0 5 0 6 ｜1 2 ｜0 3 0 1 ｜2 1 2 ｜4 5 ｜

大三弦　｜6 7 2 ｜0 0 ｜0 0 ｜0 3 0 1 ｜2 0 ｜0 0 ｜

中　胡　｜6 7 2 ｜0 5 0 6 ｜1 2 ｜0 3 0 1 ｜2 0 ｜0 0 ｜

大　胡、低　胡
低　阮、中　阮　｜0 0 ｜0 0 ｜0 0 ｜0 3 0 1 ｜2 0 ｜0 0 ｜

減中阮、低阮、大胡、低胡　　齊奏

全 體 齊 奏　｜0 6 0 4 ｜5 4 5 ｜4 5 ｜2 6 4 3 ｜5 1 2 ｜1 2.4 ｜

減短笛、橫笛、大嗩吶

二胡、中胡、揚琴
小三弦、大三弦　｜3 2 1 7 ｜2 0 3 ｜2 5 0 2 ｜3 0 4 ｜5 4 0 1 ｜
短笛、橫笛、大嗩吶

大 胡、中 胡　｜3 0 ｜2 0 ｜2 0 ｜3 0 ｜5 0 ｜

低 胡、低 阮　｜3 0 ｜2 0 ｜0 0 ｜0 0 ｜0 0 ｜

75

高、中音樂器齊奏 ｜ 6 17 ｜ 6 17 ｜ 62 05 ｜ 6 65 ｜ 6 65 ｜ 6 72 ｜ 76 57 ｜

大胡、低胡、低阮 ｜ 6 0 ｜ 6 0 ｜ 62 0 ｜ 6 0 ｜ 6 0 ｜ 6 0 ｜ 5 5 ｜

慢

高、中音樂器齊奏 ｜ 6 66 ｜ 07 2 ｜ 3 6 ｜ 06 7 ｜ 2 30 ｜ 62 15 ｜ 6 - ‖

大胡、低胡、低阮 ｜ 6 66 ｜ 07 2 ｜ 3 6 ｜ 06 7 ｜ 2 30 ｜ 62 15 ｜ 6 - ‖

說明：何博眾傳譜，樂譜見 1933 年版沈允升編《弦歌中西合譜》。

雨 打 芭 蕉

1 = C 4/4

何柳堂 曲
方漢 改編

二胡Ⅰ、揚琴 | 5̲3̲5̲6̲ 1̲7 6̲7̲6̲5̲ 4̲3̲ | 5̣ 𝑝 2̌2̌ 5̌5̌ 6̌1̌ |

二胡Ⅱ、南胡、琵琶 | 5̲3̲5̲6̲ 1̲7 6̲7̲6̲5̲ 4̲3̲ | 5̣ 𝑝 2̌2̌ 5̌5̌ 6̌1̌ |

洞簫、橫笛 | 5̲3̲5̲6̲ 1̲7 6̲7̲6̲5̲ 4̲3̲ | 5̣ 𝑝 0 0 0 |

中 胡 | 5̲6̲ 1̲7 6̲5̲ 7̲6̲ | 5̣ 𝑝 0 0 0 |

中阮、大胡 | 2̲3̲ 1 2̲1̲ 7̲6̲ | 5̣ 𝑝 0 0 0 |

低 胡 | 5̲6̲ 1 6̲5̲ 4̲3̲ | 5̣ 𝑝 0 0 0 |

二胡Ⅰ、Ⅱ、揚琴、南胡 | 5̌ 5̣ 4̇.> 2 | 5̣ 5̣ 5̌5̌ 6̌1̌ |

洞簫、橫笛 | 0 0 4̇.> 2 𝑓 | 5̣ 3̲5̲6̲1̇ 5̲6̲1̇2̇ 6̇1̇6̲5̲ |

琵 琶 | 5̣ 5̣ 2. 2 | 5̣ 5̣ 5̲5̲ 6̲1 |

中 胡 | 0 0 6̣. 2 | 5̣ 5̣ 5̲5̲ 6̲1 |

中阮、大胡 | 0 0 6̣. 5 | 5̣ 5̣ 5̲5̲ 6̲1 |

低 胡 | 0 0 6̣. 5 | 5̣ 5̣ 5̲5̲ 6̲1 |

80

二 胡 I、II、
揚琴、南胡
5 5 5 5 03 | 2 3 2 05 3 2 3 2 3 1 |

洞簫、橫笛
3 5 3 2 1 2 7 6 5 5 03 | 2 3 2 05 3 2 3 2 3 1 |

琵 琶
5 5 5 5 03 | 2 3 2 05 3 2 3 2 3 1 |

中 胡
5 5 5 5 03 | 2 3 2 0 5 6 1 2 3 5 |

中阮、大胡
5 5 5 5 03 | 2 3 2 05 3 2 3 2 3 1 |

低 胡
5 5 5 5 03 | 2 3 2 0 1 1 2 3 |

二 胡 I、II、南胡
揚琴、洞簫、橫笛
琵琶、中 胡
2 3 2 0 3 5 2 7 2 7 2 3 | 5 5 6 1 5 5 5 5 3 2 |

中阮、大胡
2 0 5 2 3 | {5 1} 0 5 5 5 5 2 |

低 胡
2 0 5 2 3 | 5 0 5 5 5 5 2 |

二 胡 I、II、南胡
揚琴、洞簫、橫笛
琵琶、中 胡
1 1 2 7 6 5. 6 1 2 3 | 5 5. 7 6 7 6 5 4 3 |

中阮、大胡
{5 1} 0 {5 1} 1 2 3 {5 1} 0 6 5 4 3 |

低 胡
1 0 5 1 2 3 | 5 0 6 5 4 3 |

齊 奏
5 5. 2 4. 5 4 3 | 5 5 5 2 2 5 2 2 | 2 2 2 5 2 5 5 |

81

二　胡 I　｜5. 7 6765 43 | 5 2623 53 5 | 3. 5 3532 i 0 3 ｜

二　胡 II
南　胡　｜3 - 32 1 | 3 - - - | 6 - - i ｜

揚琴、洞簫
橫　笛　｜5 - 65 43 | 5 2623 53 5 | 3. 5 3532 1 0 3 ｜

琵　琶　｜3 - 65 43 | 5 - - - | 1 - - 0 3 ｜

中　胡　｜1 - 15 6 | 1 - - - | 6 - - 0 5 ｜

中阮、大胡　｜1 - 15 6 | 1 - - 5 | 1 - - 0 1 ｜

低　胡　｜1 - 65 3 | 5 - - - | 1 - - 0 5 ｜

二　胡 I　‖2327 6561 5 5 | 4. 3 50 0 0 ：‖ 3. 5 3532 i 1276 ｜

二胡 II、
南　胡　‖6165 4345 3 3 | 2. 0 0 0 ：‖ 5 - - - ｜
　　　　　　　　　　　　　　　　　　　　pp

揚　琴　‖2327 6561 5 5 | 4. 0 5 5 5 ：‖ 3. 5 3532 1 1276 ｜

洞簫、橫笛　‖2327 6561 5 5 | 4. 0 0 0 ：‖ 3 - - - ｜

琵　琶　‖2327 6561 5 5 | 2. 0 0 0 ：‖ 3 - - - ｜

中　胡　‖4543 2123 1 1 | 6. 0 0 0 ：‖ 1 - - - ｜

中阮、大胡　‖2327 6165 1 1 | 6. 0 5 5 5 ：‖ 0 0 0 0 ｜

低　胡　‖6 21 5 5 | 6. 0 5 5 5 ：‖ 0 0 0 0 ｜

說明：何博眾傳譜，樂譜見 1921 年版丘鶴儔編《弦歌必讀》。

鳥　驚　喧

1 = C　4/4

（中慢速）

何柳堂　曲

說明：樂譜見 1929 年版沈允升編《弦歌中西合譜》。

七 星 伴 月

1=C 4/4 1/4

<div align="right">何柳堂 曲</div>

(引子) 3 2 3 1 2 3 - 6̣ 5̣ 6̣ 7̣ 2 6̣ - 6̣ | 5135 63 6356 115

3235 227 6765 3567 | 6535 222 1113 2312

337 6567 5645 332 | 7276 5672 63 6356 | 115 3235 237 22

(15線) | 5556 7327 63 6367 | 225 3432 7235 226

5557 6756 73 2224 | 3272 67 6765 3235

2327 333 637 223 | 732 3 43 232 72 | 773 2223 1217 223

2227 62 7235 223 | 5357 63 2226 7̣(41線)2

7̣2̣6̣ 47 476 72 | 427 67 662 334 | 342 3 23 232 73

727 67 6276 44 | 3423 44 7672 62 | 7646 334 35 4543

2̣2̣3̣ 1713 76 73 | (74線) 7671 334 334 114

3413 441 7167 113 | 1117 6713 75 463 | 134 141 343 0 43

21　04 3　17　671 ｜ 671　337　67　674 ｜ 334　3424　3231　74 ｜

36　367　1·　5　4345 ｜ 345　4313　75　4313 ｜ 76　71　7176　44 ｜

(37線) 446　71　713　445 ｜ 45　4　54　34　343 ｜ 112　121　73　53 ｜

5357　1·1　713　137 ｜ 554　35　4534　553 ｜ 1713　73　1757　445 ｜

4654　335　4543　1713 ｜ 71　6545　7　17　53 ｜

5357　115　4357　115 ｜ 75　4345　334　2421 ｜ 7457　11　1117　33 ｜

37　5457　452　44 ｜ (63線) 4524　55　55　45 ｜ 454　0 45　22　7571 ｜

22　2421　7124　11 ｜ 717　55　0 54　55 ｜ 0 45　22　71　714 ｜

22　71　712　11 ｜ 252　44　451　22 ｜ 457　11　1217　52 ｜

1217　51　7124　11 ｜ (26線) 7176　55　551　22 ｜ 542　11　7124　1114 ｜

7124　1114　2421　7124 ｜ 113　224　55　65 ｜ 5456　45　4543　25 ｜

4542　11　456　55 ｜ 55　25　253　22 ｜ 22　62　642　11 ｜

88

<u>1</u>（<u>5</u><u>2</u>線）2 ｜ $\frac{1}{4}$ <u>1 4</u> 3 ｜ 2 <u>2 3</u> ｜ <u>5 2</u> 3 ｜ <u>5 2</u> ｜ <u>6 2</u> 7 ｜ <u>6 7</u> 6 ｜ <u>2 3</u> 2 ｜

<u>3 2</u> 3 ｜ <u>5 5</u> 3 ｜ <u>2 3</u> 2 ｜ <u>6 5 6 7</u> ｜ <u>2 3</u> 2 ｜ <u>2 3 3 2</u> ｜ <u>7 2</u> 3 ｜ <u>2 3 3 2</u> ｜ <u>7 3</u> 2 ｜

<u>5 5</u> 6 ｜ <u>7 6</u> 7 ｜ <u>5 5</u> 6 ｜ <u>7 2</u> 6 ｜ <u>6 7</u> 2 ｜ <u>6 7</u> 2 ｜ <u>3 2 7 2</u> ｜ <u>3 5</u> 2 ｜ <u>1 2</u> 1 ｜

<u>2 1</u> 2 ｜ <u>0 4 3</u> ｜ <u>2 4</u> 3 ｜ <u>2</u> 3 ｜ <u>7 3</u> 7 ｜ <u>2</u> 3 ｜ <u>2 3</u> 7 ｜ <u>6</u> 2 ｜ <u>7 2 3 5</u> ｜ 2 ‖

説明：樂譜見 1934 年版丘鶴儔編《國樂新聲》。

垂楊三復

（琵琶譜）

何柳堂 曲

1 = C　4/4　1/4

中速度

0　0. 2̇ i̇ 02̇ i̇ 02̇ | i̇ 03 2̇i̇6̇i̇ 56 i̇ | 0. i̇ 7 0i̇ 7 0i̇ 7 02̇ |

mf

i̇757 45 7 07 | 6 07 6 07 6 0i̇ 7646 | 34 6 0 6i̇ | 76 4 24 3423 |

f

4 0 7672 6756 | 44 47 6756 7̣ | 3235 2223 12 7̣ |

0 32 77 74 3432 | 73 234 3 3432 | 72 3 3 36 | 5645 6 07 6765 35 |

6 6567 57 6535 | 2 03 2327 67 2 | 2 7.1 22 7.1 | 22 63 17 2 |

mp

2̣ 7.2 11 7.2 | 11 52 76 1 | 1̣ 4.3 22 4.3 | 22 23 2321 62 |

mf

723 2 2̣ i̇.7 | 55 i̇.7 55 | 26 | 43 5 | 5 02 1361 |

2 23 1361 22 3432 | 7367 2 2 07 6561 | 111 6561 111 6165 |

43 5 56 55 | 07 23 26 57 | 07 23 2 2327 |

mp　　　　　　　　　　　　　*mf*

6 2327 62 7235 | 2 55 01 21 | 2 55 02 21 | 2 2327 62 723 |

mp　　　　　　　　　　　　*mf*

2.2 7.2 6.2 7.2 | 6 6765 36 5672 | 6 5.3 22 5.3 |

稍快

22 2327 62 723 ‖ 2.3 | 22 | 05 | 6.5 | 676 | 04 | 5.4 |

mf

5 6 5 | 0 4 | 3. 2 | 3 4 3 | 0 1 | 2. 1 | 2 3 2 | 0 4 | 3 1 | 2 3 |

6 7 | 2 | 3 4 | 3 2 | 7 3 | 2 | 7 2 | 3 2 | 7 2 | 3 | 7 2 | 3 2 |

7 3 | 2 | 3 4 | 3 2 | 1 7 | 6 | 6 5 | 6 2 | 1 7 | 2 | 7 7 6 |

7 | 7 7 6 | 7 | 7 6 | 7 2 | 7 7 6 | 7 | 4 3 | 2 4 | 0 3 |

2 | 3 4 | 3 2 | 3 2 | 7 6 | 2 | 2 3 2 7 | 6 2 | 7 2 3 | 2 ‖

說明：

① 樂曲可用琵琶、中音二胡等樂器演奏。

② 樂譜見 1935 年版《粵樂新聲》。

醉翁撈月

（琵琶譜）

何柳堂 曲

1=C 2/4

中慢速度

```
0    03 | 22    2 36 | 55    3565 | 1 13 6123 | 1 17 6165 | 3 06 5551 |
        mf

6165 3. 6 | 5553 6123 | 11    03532 | 1112 3235 | 23    6356 |

1 17 6561 | 2225 3335 | 6561 2313 | 5 57 6. 7 | 6765 3523 |

5 56 | 55 02 | 3 3 23 | 5 5 | 55 03 | 6123 1113 | 6123 1 13 |
        f

6356 1235 | 22    03532 | 1112 3235 | 23    6356 | 1 17 6561 |

2313 55 | 6165 3523 | 5 07 6. 7 | 6765 3 06 | 5553 6123 |

11    03532 | 1112 3235 | 22 03 | 6561 2536 | 5 57 6. 7 | 6765 3 |

5553 6123 | 1 13 2532 | 1 13 6561 | 2225 3335 | 6561 2313 |

5 57 6. 7 | 6765 3523 | 5    5 05 ‖ 35    2123 | 5 0i | 6i    6165 |
                              f

33 05 | 3. 5 3532 | 1361 231 | 0    05 | 35    2123 | 5    0i |
mf                                              f

6i    6165 | 33 05 | 3. 5 3532 | 1361 231 | 0    5552 |
                          mf
```

92

3. 6 5552 | 33 0 2 | 1361 231 | 0 5552 | 4. 6 5552 |

3 3 0 2 | 7276 5 26 | [1. 1 1 0 5 :|] [2. 1 1 0 ||]

說明：

① 樂曲可用琵琶（或秦琴）、三弦、洞簫、椰胡等樂器演奏。

② 樂譜見 1934 年版沈允升編《弦歌中西合譜》。

曉夢啼鶯

（又名《碧水龍翔》）

何柳堂 曲

1 = C $\frac{4}{4}$

中慢速

$$
\begin{array}{l}
0 \quad\quad 0\ 32\ \underline{7.\ 235}\ 2312 \parallel: 7.\ 2\ 3253\ 2.\ 7\ 6356 \mid 77\ \ 73432\ 73\ \ 2352 \mid \\[2mm]
3.\ 7\ \ 651235\ 2.\ 7\ 356567 \mid 56567\ 565\ 56\ \ 4.\ 3 \mid \\[2mm]
2723\ 5.\ 6\ 565.3\ 2352 \mid 3.\ 2\ 343\ 04\ \ 3432 \mid 75\ \ 7235\ 2.\ 3\ 2205 \mid \\[2mm]
4564\ 5\ \ 55\ \ 25 \mid 4.\ 5\ 454\ 0\ 2415 \mid 1561\ 2315\ 25\ \ 15.3 \mid \\[2mm]
2313\ 2\ \ 2354\ 3.\ 5 \mid 2315\ 6.\ 3\ 2353\ 25 \mid 2765\ 1\ \ 5501\ 2520 \mid \\[2mm]
5506\ 1210\ 0165\ 35 \mid 21\ 3\ 0\ 65\ 33\ 3.561 \mid 5645\ 33\ 3\ 02\ 7\ 06 \mid \\[2mm]
5.\ 676\ 2706\ 1.\ 6\ 5.\ 676 \mid 1.\ 6\ 5675\ 6.\ 1\ 253532 \mid 1\ 76\ 5627\ 6\ 23\ 7672 \mid \\[2mm]
6567\ 2767\ 2.\ 3\ 276 \mid\ ^{1.}\ 7235\ 2\ 32\ 7.\ 235\ 2312\ :\parallel\ ^{2.}\ 7235\ 2\ -\ 0\ \parallel
\end{array}
$$

說明：初見於 1930 年，樂譜見 1935 年版沈允升編《弦歌中西合譜》第五集。

胡笳十八拍

（又名《寡婦彈情》）

1 = C　4/4

何柳堂　曲

0 4　2224 55　551 | 71　557 1　14 | 25　4542 1　1 |

4245 2224 55　551 | 74　5457 14　24 | 54　5457 1　1 | 42　4245 2　4 |

24　2421 7　7 | 77　01　2　2 | 3235 231 2　2 | 42　4245 55　57 |

11　17 6　05 | 45　24　5　5 | 6561 5645 -　| 4　06　55 56 |

4　06 55　56 | 42　4245 2　03 | 231 2　2 06 | 55　56　4　06 |

55　56 4　06 | 54　5456 4　06 | 54　5456 2　- | 42　4245 2　4 |

24　2421 7·2 11 | 7·2 11　224 55 | 07　17　55　07 | 11　17　6　05 |

45　24　5　5 | 6561 545 -　| 6561 55　4　2 | 42　4245 2　03 |

231 2　2 - | 42　4245 2　4 | 24　2421 7　7 | 77　01 2　2 | 72　11 55　57 |

11　17 6　05 | 45　24 55 | 6561 54 55 | 07　01 22　21 |

07　01 2　2 | 42　4245 2　4 | 24　2421 7　7 | 77　01 2　2 | 3235 21 2　2 |

95

6561 54 5 5̣ | 76 57 67 6765 | 46 7 65 45 6564 |

5̣ 0i 7i 7i76 | 5 0i 76 76 | 46 2 65 45 6564 |

5i 6561 564 5 | 07 01 22 21 | 07 01 55 01 | 07 01 2 2̣ |

42 4245 2 4 | 24 2421 7̣ 01 | 25 4542 11 06 | 55 01 23 2 |

0 06 55 11 | 01 01 7̣ 32 11 | 01 01 2 32 11 |

01 5̣1 7171 | 7̣1 7171 21 25 | 4 02 17̣ 02 | 1 ‖

説明：傳統樂曲。樂譜見 1921 年版丘鶴儔編《弦歌必讀》。

回 文 錦

何柳堂 曲

1 = G 4/4

引子　中板（第一段轉 D 調）

6/8 | 6 5 4 4 5 2 | 2 5 4 5 6 ‖ 4/4 1̇ 2̇ 1̇ 1̇ 6 | 5 5 5 5 6 | 1̇ 1̇ 2̇ 1̇0 25 |

35 65 6 06 | 56 5 35 2 | 0 2̇ 1̇7 1̇ | 55 1̇ 7̇ 5 | 5̇1̇ 7̇1̇ 55 1̇ |

7̇ 1̇ 2̇ 1̇1̇ 6 | 5 5 5 5 6 | 1̇ 1̇ 55 1̇ | 6 5 35 6 65 |

35 6̇1̇ 5 5 | 2 3 55 | 55 3 2 53 | 26 52 33 | 33 2 56 23 |

5 53 2 23 | 5 23 11 2 | 35 3532 11 5 | 3 35 11 2 |

35 3532 11 3 | 2 5̇1̇ 65 45 | 3 35 45 6̇1̇ 5 | 53 26 5 |

36 5 6 06 | 56 35 62 3 | 5 65 3 35 | 6 1̇7 6 67 |

1̇ 1̇ 1̇ 76 | 76 76 44 | 44 6 76 | 76 7 1̇ 1̇ | 44 3 14 3 |

（第二段）大回文（即把頭段自尾至首倒奏一遍）

1 1 1 1 3 | 41 3 44 ‖ 44 3 14 3 | 1 1 1 1 3 | 41 3 44 |

1̇ 1̇ 7 67 | 67 6 44 | 44 6 76 | 76 7 1̇ 1̇ | 1̇7 6 67 1̇ |

65 3 35 6 | 5 3 26 5 | 36 5 6 06 | 56 35 62 3 | 5 5̇1̇ 65 45 |

97

3 3 5 4 5 6 i | 5 2 3 1 1 2 | 3 5 3 5 3 2 1 1 5 |

3 3 5 1 1 2 | 3 5 3 5 3 2 1 1 3 | 2 5 3 2 2 3 | 5 5 3 2 6 5 2 |

3 3 3 3 2 | 5 6 2 3 5 2 3 | 5 5 5 5 3 2 | 5 5 i 6 5 3 5 |

6 6 5 3 5 6 i | 5 5 i i 6 | 5 5 5 5 6 | i i 2 i 7 i |

5 5 i· 7 i 5 | 5 i 7 i 5 5 i | 7 i 2 0 2 5 | 3 5 6 5 6 0 6 |

5 6 5 3 5 2 | 0 i 2 i i 6 | 5 5 5 5 6 | i i 2 i ‖ （接流水板）

（第三段）流水板
5 3 | 2 5 3 5 2 5 3 5 | 2 5 3 5 6 6 5 3 5 | 2 5 3 5 2 5 3 5 |

2 3 5 i 6 5 i | i 6 5 5 6 i 5 | 5 6 i 6 5 3 | 3 5 6 6 5 3 6 | 6 5 3 3 5 6 3 |

3 5 6 2 i 7 | 6 6 7 i 2 | 2 i 4 4 i 2 | i i 6 5 5 | 5 5 6 i i ‖

（第四段）流水回文（即把第三段自尾至首倒奏一遍）
i i 6 5 5 | 5 5 6 i i | 2 i 4 4 i 2 | 0 2 0 i 7 6 | 6 7 i 2 6 5 ‖

說明：

① 樂譜見 1934 年版沈允升編《弦歌中西合譜》第四集。

② 《回文錦》是一種特種曲體的組織，每一樂句，上半節與下半節對照進行。第二段和第四段的旋律，就是第一段和第三段的倒奏。

雙鳳朝陽

1=C （5 2線）4/4

何柳堂改編

慢速度

1. 5 3235 2327 6561 | 5 0. i 6 0i 5 0i : | 5 - - 0 ‖

說明：

　① 樂曲可用二胡、揚琴、琵琶、洞簫、椰胡、中阮等樂器演奏。

　② 傳統樂曲，樂譜見 1941 年版《現代琴弦曲譜》初集。

將軍試馬

1=C （52線）4/4
慢速度

何與年 曲

0 23 1235 253532 | 1235321 3 01 313 31 | 7.653 6 056 05 2 05 |
mf

43532 1235 26535 22 | 225 6. 3 2221 6. 3 |

‖: 2221 6. 7 6267 65356.7 | 65356.7 6535 2 32 1231 |

6 62 1231 2 03 2221 | 5 03 22215 5.555 | 2 5.555 2 07 6655 |
p mf

4 4 33 22 2 02 127.2 | 721.2 7653 2 23 5. 4 |
f

34321235 23432 7261 52 | 5256 16535 5 22 | 5 1 32 1 53 2512 |
mf

36535 5112 36165 36 | 26663 535 5655 512 |

332132 12352 121215 676 | 612 3. 5 363272 366272 |

3 65 3561 55643 2.3234 | 3 — 2221 6.3 :‖ 3 — — 0 ‖

說明：
① 樂曲可用琵琶、椰胡等樂器演奏。
② 樂曲初見於 1936 年，樂譜見 1955 年版《粵樂曲集》第十集。

午夜遙聞鐵馬聲

1＝C （5̣2̣線） 2/4 1/4

中快速度

何與年　曲

說明：

① 樂曲可用揚琴、琵琶、月琴、三弦、中阮等彈撥樂器演奏。

② 樂譜見 1937 年版沈允升編《琴弦樂譜》第三集。

一彈流水一彈月

何與年 曲

1 = C 4/4

```
0      0      25     34321761 | 2653235  2 3 5 6  35      6 1 2 3 |

17  6561  235  35 | 1561  2.5  352  27 | 6765  42  045  676765 |

452    0623  5. 6    5653 | 2321  612    035    6321 |

076    2135  6212  0567 | 6.    7  6765  353532  176 |

0767  23532  1212  343432 | 121  02127  6 13  056 | 6235  6. 6  55553  223 |

‖: 5653  2221  2. 6    556 | 121216  554  5. 6    56564 |

21  4. 564 5    5 | 2.3  1. 231  223  2 | 56  121126  554  5. 5 |

4543  25    35321761  223 | 2. 7  6265  44    6265 |

44. 6  5453  22    5. 17. 1 | 22  11  66. 6  55 | 1. 1  22  5. 5  11 |

5511  223  5511  2233 | 5    11 66  5533  2. 3 | 5    11 66  5533  2. 3 |
 p           pp                  mf

551  25    35321361  2535 | [1. 2    2. 6  55553  223 :‖ [2. 2 - 0 0 ‖
```

說明：樂譜見 1937 年版沈允升編《琴弦樂譜》第二集。

清風明月

1=C 4/4

何與年 曲

```
5   i    6i65 356i | 5. 6 16    2356 3 | 356i 5i   6532 12 |

56i653 2    6.i65 351 | 2..32 1216 5. 6 5i | 6i65 3   5. 6 i |

6i65 3.56i 5. 6 16 | 2312 3525 3   3235 | 2321 6561 5   i i |

35  656i 5. 6 51 | 2356 3 2.3 13 | 2..32 1.212 1. 6 5617 |

6156 i   25 35432 | 1625 3. 5 656i 5 | 656i 56i 6535 2..32 |

1 1 2  3651 2. 3 23237 | 6 4   3.272 6.272 63432 |

7205 6. 5 676 | 0367 | 2. 6 235 5i   6i65 |

356i 5. 6 5653 2. 6 | 551 2 76 551 2 76 | 55 551 2313 2 :||
```

說明：樂譜見 1935 年版沈允升編《弦歌中西合譜》。

廣 州 青 年

何與年　曲

1 = C $\frac{2}{4}$

中板

0 6 1 ‖ 5 5. 6 5 5 3 | 2 2 0 3 5 | 6 6 1 6 5 3 | 5 5 0 6 5 |

3 5 6 6 1 2 3 | 1. 6 5 1 1 1 | 5 1 1 1 5 1 6 5 | 3 1 3 5 6 1 | 5. 3 5 |

6. 1 6 6 5 | 3 3 5 5 3 | 2 2 3 2 5 | 2 5 2 3 5. 2 | 1 1 6 5. 6 |

5 5 6 1 1 | 1 6 5 6 1 6 5 6 | 1 5 6 1 2. 6 | 5 6 3 5 5 6 3 5 |

6 4 3 5 2. 3 | 2 2 3 5 5 6 | 5 5 3 2 1. 7 | 6 1 6 1 2 3 2 3 |

1 2 5 6 1 | 1 6 1 3 3 | 3 3 5 6 6 | 6 6 5 3 3 2 | 1 1 2 3 3 | 1 1 2 3 5 2 |

3 5 3 3 2 | 1. 6 3 3 5 | 6 7 6 1 3 5 | 6 1 3 5 6 7 6 | 0 3 2 1. 2 |

1 2 1 0 7 | 6. 7 6 7 6 | 0 1 6. 1 6. 1 | 6 5. 6 5. 6 | 5. 3 7 6 5 6 |

1 3 2 1 2 3 5 | 2 3 7 2 6 1 | 3 5 3 5 6 1 | 〔1.〕 5. 6 ‖ 〔2.〕 5. 0 ‖

説明：樂譜見 1938 年版沈允升編《琴弦樂譜》第三集。

小 苑 春 回

1＝C （5̣2̣線）4/4
中慢速度

何與年 曲

5. 6 1̇ ｜ 3. 6 567 6. 2̇ ｜ 7. 6 767 2̇ 6567 5643 ｜ 2. 3567 6. 7 6535 6765 ｜

3 5 2 3 5 2 3 0 5 2 0 3 5 2 0 3 5 ｜ 2 5 3 5 2 3 2 1 6 1 2 3 2 7 6 1 ｜

5 45 6 3 2 1 6 1 5 0 4 0 6 5 ｜ 0 2 0 1 2 5 6 5 3 2 1 2 6 7 6 5 ｜

3 5 6 1̇ 5. 3 2 1 1 0 3 5 0 6 ｜ 3 5 0 1 2 0 5 3 2 3 5 2 3 5 ｜

1 2 3 5 2 3 2 3 2 1 6 1 2 5 5 0 3 ｜ 2 3 1 6 5 5 6 5 3 2 6 4 3 5. 6 ｜

5 6 1̇. 6 5 1̇ 6 5 3. 3 2 3 5 ｜ 3 5 3 2 1 0 7 6 1̇ 3 5 6 1̇ ｜ 5 - ‖

説明：

① 樂曲可用小提琴、揚琴、琵琶、洞簫、椰胡等樂器演奏。

② 樂譜見 1935 年版沈允升編《弦歌中西合譜》第五集。

銀 蟾 吐 彩

1 = C 4/4

何與年改編

中快速度

0 65 ‖: 3i 7 65 6 53 2. 3 | 23 1 2 6i52 33 |

2327 6 61 2532 121 | 7257 6 3653 2 | 55 23 5 3217 6.7 |

6 65 6 6 56 5657 | 6 61 2532 1 65 2 | 2 23 5. i 6i65 3653 |

2. 4 3432 1 13 2432 | 1. 5 i 6 i 0 i 6 5 3 |

653 3563 5. 2 1113 | 5 5 65 56 3i6 | 5 35 32121 15 |

45 3431 2 52 451 | 2 35 31232 5. 6 | 11 2432 121 7656 |

1.3231 6532 5. i | 6535 6535 653 | 3431 232 3532 121 |

1 16 55 6653 2132 | 56 1 61 2 53 2 21 | 632161 5. 2 1123 5. 6 |

5432 1 76 561 356i | 5 56 32 123 5 65 |

2 12 7656 143432 143432 | [1.] 1276 5276 1 1. 65 :‖ [2. 漸慢] 1276 5276 1. 0 ‖

説明：樂譜見 1935 年版沈允升編《弦歌中西合譜》。

109

畫閣秦箏

1 = C　4/4

何與年　曲

6 1　5 3 2　6 5 3 5 1　1 1̇ ｜ 6 5 3 5　2· 3　2 3 2 1 6 5 ｜ 1 7 6 1　2 3 2　1 1 6　5 1 ｜

6 1 6 5 3 3　5 1̇ 6 5 3 2 ｜ 0 6 7 2 3　6 5　4 3 ｜ 0 6 7 2 3·　3 5 1̇ 6 5 4 3 ｜

0 4 3　2· 3　1 3 2　0 3 1 7 ｜ 6　6 5 6 1 2 5 3 2 1 2 7 6 1 ｜ 5 5　0　3 5 6 6　0 6 1̇ ｜

5· 6　4 5 4 3　2· 3　6 3 6 1 ｜ 2 3 1 6 5 5　1 3 6 1 2 2 ｜ 0 6 1̇ 5 5　0 6 1̇ 2 2 ｜

0 6 1̇　2 5　1 5· 3 1 3 1 1 ｜ 2　6 7 6 1 2 3 1 3 2 ｜ 6 7 6 1 2 3 1 6 5 5 6 2 7 6 ｜

5 6　1· · 6 1 2 3　6 5 6 1 ｜ 2 3 1 6 5 5　6 5 6 1 5 7 6 7 ｜

6 5 6 1 2· 3　1· 2 3 5 2 3 2 3 7 ｜ 6 2 1 6 5 5　3 5 6 5 6 1̇ 5 1̇ ｜

6 5 3 2 5 5 5 5 5 6 3 5 6 1̇ 5 6 4 3 2· 3 2 3 5 1̇ 6 5 3 2 1· 2 1 1 2 3 5 ｜

3 3 2 3· 2 1 1 2 3 5 ｜ 3 5 3 2 1 1 2 3 1 2 7 6 3 2 ‖꞉ 7 6 7 2 6 2 7 2 7 6 2 ｜

7 6 5 7 6 6 2 7 6 5· 7 ｜ 6 1 5 6 1 1 2 3 5 2 3 1 2 3 ｜ 2· 4 3 2 3 5 2 4 3 2 1 ｜

110

2. 1 232. 6 551 22. 6 | 552 11. 3 226 55. 3 | 226 11. 2 12127 65 |

[1.]
343432 12761 21 0 32 :‖ [2.] 343432 12761 21 0 ‖

鳥鳴春澗

1 = C 4/4

何與年 曲

慢板

```
03   61   2532 11 │ 2223 55  2365 1 │ 1231 7 65  421 02 │

5257 11  5645 35 │ 2317 61  2542 11 │ 2223 55  3 65 1 03 │

6 03  6 03  1235 2 23 │ 1231 3 55  6561 5551 │ 6165 4. 5  3. 6 5653 │

22  2224 3. 5 4542 │ 1 71 241  03  1235 │ 22 4542 1 37  672 │

0  72  7276  53 │ 3523 │ 53  6356  11  3213 │

25  4542 1  6165 │ 356  235  0254 5. 6 │ 5653 22  2221 7. 6 │

55  55  5501 22 │ 56532 11  4541 2 23 │ 2317 61  2542 11 │

76567 65  421 02 │ 5257 11  45451 22 │ 2317 6 35 1235 22 │

5627 63  2532 11 │ 76567 65  421 02 │ 1216 55  0121 2. 6 │

5502 1. 6 5501 26 │ 235 03  6356 11 │ 4542 12  571 0623 │

5. 1  6535 2  4542 │ 16  512  06  5165 │ 35  4542 1271 241 ‖
```

渐慢

説明：樂譜見 1934 年版沈允升編《弦歌中西合譜》第四集。

松 風 水 月

何與年　曲

1 = C　4/4

說明：樂譜見 1938 年版沈允升編《琴弦樂譜》第三集。

113

塞外琵琶雲外笛

1 = C　4/4

何與年 曲

晚霞織錦

1 = C （5̣2̣線）4/4

何與年 曲

中慢速度

```
0    0    3432 7235 | 2 2̇   7̇276 562̇7 6. 4 | 3432 7367 2 2̇   7̇276 |

5526 1 1  6765 35 | 2223 5    6765 45 3 | 05   12   3 55 123 |

07   6535 2327 672 | 24   3273 2327 67 2 | 23   2372 3    6356 |

1.235 2763 6    65 | 56   56165 453 03432 | 1235 2327 67 2  23 |

2372 3. 6 5356 14 | 2171 5    4323 55 | 5501 2 57 612 5653 |

24   3432 1561 2325 | 612 04  3432 7235 ‖ 612 2    -    0 ‖
```

漸慢

説明：

① 樂曲可用二胡、揚琴、洞簫、秦琴、椰胡等樂器演奏。

② 樂譜見 1934 年版沈允升編《弦歌中西合譜》第四集。

浪 蝶

1=C （52線） 4/4

中速度

何與年 曲

```
⌢  ▼
5  50²‖：76 5 23 55 5 │ 5² 76 5˙616 5˙616 │ 5 6² i 62 121 0123 │
f                                              mf

151761 25  3432 1˙235 │ 2 53 6i 5˙652 3˙56i │ 5˙652 3˙56i 5  5 32 │

                ▼  ▼   ▼▼                 ▼    ▼  ▼▼              ▼  ▼▼  ▼
123176 565   0 5 0 4  55 │ 0 2 0 4  55   2 0 2 5 05  6 1 5 │
              p

           ▼▼ ▼
17151 715  2 0 2 5 05  615 │ 42451 245  6536 512 │ 42451 245  i060 i050 │
mf    p              mf                                    p

                              1.           ⌢   ▼           2.
6531 2761 2˙  5 35321235 │ 2  2  5  50² ‖ 2  2  -  0 ‖
                f
```

説明：

① 樂曲可用二胡、揚琴、琵琶、中胡、三弦、笛子等樂器演奏。

② 樂曲約見 1931－1938 年。

長空鶴唳

1 = C （52線）4/4

何與年 曲

慢速度

24　3432 112　1. 7｜6765 3.56i 5. 6 565｜25　43　0212 3 52｜

3652 3　67 2367 23432｜7267 2　　5. 3 2327｜

6367 22　5. 3 2327｜6367 22.3 2321 65｜1231 2 － 0‖

說明：

　①樂曲可用二胡、琵琶、揚琴、笛子、潮胡等樂器演奏。

　②樂譜見 1938 年版沈允升編《琴弦樂譜》第三集。

妲妃催花曲

1 = C 2/4

何與年 曲

11 1 12 | 3 54 3. 5 | 36 3432 | 1 1 23 | 11 1 12 | 3 54 3. 5 |

36 3432 | 1 1 23 | 11 3 5 | 6 6765 | 35 561 | 6 6 56 |

11 65 | 3 3 56 | 11 65 | 3 3 65 | 35 6561 | 5 5 61 |

55 56 | 1 1 | 6165 3561 | 5. 6 | 53 5 32 | 121 | 35 1 |

2. 5 | 2. 5 | 2 2 | 2. 5 4. 5 | 2. 5 4. 5 | 61 0 23 | 5. 4 |

5. 4 | 5. 6 | 5 5 56 | 5456 4. 6 | 5 5 56 | 5654 2 |

24 2421 | 7. 1 7171 | 2. 5 | 2. 5 | 2 2 | 5. 1 7. 1 | 5. 1 7. 1 |

45 0 | 45 0 | 4. 5 456 | 5. 4 34 | 5 5 32 :‖ 5 50 ‖

説明：樂譜見《粵樂名曲集》第六集。

窺　妝

何與年　曲

1 = C 4/4

0　　　0 65 35　6765 ｜ 3235 2. 　3 223 5635 ｜ 6. 2 7672 6. 7567 6. 6 ｜

5 5 1　6 1 6 1 6 5 3　5 1　6 5 3 5 ｜ 2. 　3 2 2 5　4 5 3 2 1. 　6 ｜

5 6 5 3　2 3 4. 3 2 3 4 3 4 3 2 1. 2 7 6 ｜ 5 2 7 6 1. 　2　1 3 6 1　2 3 6 5 ｜

3. 7 6 5 3 5 2 3　5 1 2 ｜ 3. 6 5 5 1 2 3 0 7　6 2 3 5 ｜ 6. 7 6 5 3 5 2 0 1 6 1 3 1 2 ｜

0 3　　2 1. 3　2 1 2 3 5 2 1 ｜ 6 2 1 2 6 5. 6 4 3　2 6 4 3 5. 　6 ｜

5 5 7　6 2 6 5 3 3 6 5 1 2 ｜ 3. 2 3. 5 6 5 3 1 6 5 3 ｜ 0 2 1 6 2 3. 5 6 1 7 6 5. 3 ｜

‖: 2 2 3 5 3 5 3 2 1 2 7 6. 7 ｜ 3 5 6 0 3 5 6 2 1 7 6 ｜ 0 5 6 7 6 2 3 1. 2 3 1 6 6 7 6 5 ｜

3 5 6 1 5. 6 3 6 2 3 5　0 6 ｜ 5 5 1　6 1 6 1 6 5 3　5 1 6 5 3 5 ｜

2 5 7 6 1 2 0 6 5 2 5 ｜ 4 5. 4 3 3 2 1. 6 5 1 2 0 3 5 ｜ 2 3 2 3 2 1 6 3 1 3 5. 6 3 5 6 7 6 ｜

5. 7 6 5 6 5 6 1 5 6 5 3 2 6 4 3 ｜ 1. 5　5 3 5 6 1 7 6 5. 3 :‖ 2. 5 － － 0 ‖

説明：樂曲初見於 1936 年。樂譜見 1952 年版《粵樂名曲集》第三集。

緊 中 慢

何與年 曲

1 = C 2/4

```
0 65 ‖: 33   356 | 112323 43456 | 1 65 35 | 21235653 235635 |

1· 3235 1     | 13432 16· 2 | 1612 3· 212 | 3      616165 |

3· 565 3· 6 | 3 07 6 07 | 676765 3235 | 6135 6 56 |

77   7276 | 5· 676 1 | 5·  6 1612356 | 1· 3235 1   | 676765 4567 |

216765 4· 561 | 5 06 5653 | 25 31 | 2 05 2 05 |

252· 6 5522 | 55221    | 5· 3 232· 4 | 351 2   | 5· 6 21 |

363 5 03 | 232321 53231 | 5· 6 551 | 2 06 517171 | 2326 5·645 |

343432 723432 | 1· 235 23123 | 2    2 65 :‖ 2· 0 ‖
```

說明：樂譜見 1938 年版《琴弦樂譜》第三集。

青雲直上

何與年 曲

1 = C 2/4

‖: 6 6　5653 | 2123 5 | 3 3　2321 | 6561 2 | 3 5　3532 | 1. 323 1 |

1. 235　2321 | 6561 5 | 6 6　5653 | 2 3　2323 | 5 6　5653 |

2 3　5 | 3 5　3532 | 1. 535 1 | 3. 235 2321 | 6561 2. 5 |

3525 3. 2 | 1265 10 | 1. 111 66 | 5. 653 2 | 3. 333 55 |

3. 532 1 | 3. 525 3 | 2313 2 | 3. 525 3 | 2. 356 1 | 2 3　61 |

2532 1. | 3 5　3532 | 12 1 | 2317 6 | 2. 236 1 | 1 3　2321 | 61 5 :‖

說明：樂譜見 1935 年版沈允升編《弦歌中西合譜》第五集。

122

雷峰夕照

1 = C 4/4

何少霞 曲

説明：樂譜見 1935 年版沈允升編《弦歌中西合譜》第五集。

吳宮水戲

1 = C 4/4

何少霞 曲

0　03 22 25 | 343432 1 13 2223 7376 | 55·7 6765 356　2·343 |

5·6 557 6762 4 12 | 44　0605 14·6 5556 | 4 05 3·2 6535 2·5 |

212 61　2　1205 | 60 66 06 6 | 64　343432 76·4 3272 |

6 07 656 0 23 56 | 02i2 056 2·435 6·6 |

5653 2123 5653 235 | 5 i7 65·6 5323 5·6 |

56564 35·i 6535 2·3 | 1·231 2 5 4 | 22 0206 56561 545 |

5 02 i2i26 56561 5645·3 | 224 3235 2564 343432 |

1·272 1·272 132223 7376 | 7·3 7376 56561 545 |

‖: 5 07 676765 35 6 2·343 | 5·2 112 3543432 112 |

353·6 5·6i5 6·6 55i | 6i6i65 3235 2351 0235 | 2·3 1276 5436 5 36 |

56365636 5 12 352123 121 | 12 7276 5356 1·276 |

説明：樂曲初見於 1936 年。樂譜見《新月集》。

下里巴人

何少霞 曲

1 = C 4/4
中板

0 6i | 5 5. 3 223 117 | 6 61 23 1213 56 | 56 53432 12 1 56 |

53212 16i65 35235 16i65 | 356i 5. 6 5356 i. 7 |

6i76 5 6765 33 | 2123 1 43 22 0 76 | 55 5 12 33 6765 |

35 2312 3.655 123 | 07 656i 5i 6535 | 2.535 25 1235 227 |

6213 25 4 32 1. 6 | 5356 i. 7 6i76 5 | 6765 3 2123 1 6i |

5 53 223 1117 | 61 23 1213 56 | 56 53432 12 1 56 |

5 32 16i65 35235 16i65 | 356i 5. 6 5356 i. 7 |

6i76 5 6765 33 | 2123 1 43 22 0 76 | 55 0 12 33 6765 |

35 2312 3.655 123 | 07 656i 5i 6535 | 2.535 25 1235 227 |

6123 25 4 32 1. 6 | 5356 i. 7 6i76 5 | 6765 3. 5 2123 1 |

渐慢

說明：樂譜見 1935 年版《國樂新聲》。

126

下 漁 舟

1 = C （52線）2/4
中慢速度

何少霞 曲

2723 6567 ‖: 232 0 32 | 7672 3532 | 727 0 32 | 7672 3235 |

2123 1 | 2327 6561 | 565 0 65 | 33 05 | 6156 1 65 | 35 6561 |

565 0 65 | 3235 2723 | 5 3532 | 1 27 6123 | 121 0 32 |

7672 3235 | 232 0 32 | 7672 3235 | 2123 5 | 3532 7672 |

6 76 5672 | 676 0 27 | 676 661 | 23 2327 | 676 661 | 23 2327 |

61 2123 | 1217 612123 | 121 0 27 | 6123 1 27 | 6123 1 32 |

7672 3235 | 232 05 | 33 3612 | 343 0 27 | 6767 6512 |

343 0 27 | 6123 1 27 | 6123 13532 | 7672 3235 :‖ 2 — ‖

説明：樂曲可用喉管、二弦、提琴、椰胡、三弦、板、鑼、小鈸等器演奏。

陌 頭 柳 色

1=C （5̣2線） 4/4
中慢速度

何少霞 曲

0 65 46　5456 ‖: 45456 4543 23　7672 | 3 05 3235 234 3432 |

7672 6 03 2325 67632 | 7243 2 32 725 6 72 | 7656 35607 667 2 03 |

2 3 2 7 6 7 2 0 7 6 2 7 6 5̣ 　| 5̣2　12.5 35321235 2 3 5 |

27 2723 5 1̇.6 | 5.6 563 5356 1̇ | 3 1̇ 3 1̇ 7 6.7 67 |

676 5 06 51 512 | 312 312 365 43 | 063 5.2̇ 1̇276 5 1̇76 |

5 06 5653 235.3 23432 | 102 642 102 112 | 4542 124 2421 676 |

0 21 6123 2161 565 | 07 6.7 6765 45 | 2124 5.7 6561̇ 567 |

6542 5.4 2124 564 | [1. 5　　5 65 46　5456 :‖ [2. 5 - 0 0 ‖

説明：

① 樂曲可用二胡、揚琴、洞簫、秦琴、椰胡等樂器演奏。

② 樂譜見 1935 年版沈允升編《弦歌中西合譜》第五集。

白　頭　吟

1＝C （5̣2̣線）4/4

何少霞　曲

中慢速度

説明：

　　①樂曲可用琵琶、三弦、洞簫、椰胡、阮琴等樂器演奏。

　　②樂譜見 1935 年版沈允升編《弦歌中西合譜》第五集。

娛 樂 昇 平

1=C 4/4

中快速

<p style="text-align:right">丘鶴儔 曲</p>

0. 6 5653 2123 ‖: 5i 356i 5i 356i | 5 06 5653 2123 5652 |

3 06 3 06 3632 1612 | 3 02 3 02 3235 656i | 56 5653 2356 3536 |
mp mf mf

1 03 2357 6123 121 | 1 356i55 356i55 356i51 | 2 356i51 2327 6161 |
 mf

2327 6161 21203 223 | 6506 552 3006 552 | 3 03 237.3 237.3 2372 |

6 7 7 7 2 5 | 6 07 665 6007 665 | 6 ii 6535 6 ii 6535 |
 ff f

60032 116 10032 116 | 1 07 612311 612311 1612 |

3 0 5 6i65 356i 5645 | 33 3565 356i 5645 |

33 3 i6530 i6536 | 50 i6530 i6535 6276 |

5. 6 56i 6i5 i276 | [1. 5 06 5653 2123 :‖ [2. 5 - 0 0 ‖

說明：樂曲初見於 1927 年。樂譜見 1929 年版沈允升編《弦歌中西合譜》。

獅 子 滾 球

1 = D 2/4

快板

丘鶴儔 曲

‖: 1234 50 | 1234 50 | 56 i̇ | 2̇3̇ i̇ 2̇3̇ | i̇2̇6 53 | 56 i̇ | i̇2̇ i̇ 2̇3̇ |

mf

i̇2̇6 5 | 0 6i̇ 5 6i̇ | 53 5 6i̇ | 53 5 | 0 6i̇ 5 6i̇ | 53 53 | 56 i̇. 2̇ |

3̇2̇ i̇2̇ | i̇2̇ i̇ | i̇ 3̇ | 3̇2̇ i̇ | i̇ 3̇ | 3̇2̇ i̇ | i̇ 3̇ | 3̇2̇ i̇2̇ | 65 i̇2̇ |

65 i̇ | 06 i̇ | 06 i̇ | 06 i̇6 | i̇6 i̇ | 0 3̇ | 3̇2̇ i̇2̇ | 3̇2̇ i̇ | i̇ - :‖

ff

1234 50 | 1234 50 | 56 i̇0 | i̇6 50 | 56 i̇0 | i̇6 56 | 53 21 |

mf

2 31 | 1 0 | 1234 50 | 1234 50 | 56 i̇0 | i̇6 50 | 56 i̇0 |

mp

i̇6 50 | 0 56 | 53 56 | 53 5 | 06 56 | 53 53 | 56 i̇ | 06 56 |

53 21 | 2 31 | 1 - | 0 i̇ 7 | i̇ 7i̇ | 7i̇76 56 | 5 i̇ 7 | i̇ 7i̇ |

mf

7i̇76 56 | 56 56 | 53 23 | 5 i̇ 65 | 3 21 | 1 - | 0 5 67 |

32 43 | 21 1 | i̇. 2̇ 3̇5 | 2̇ 76 | 54 32 | 1 - | 12 34 | 56 i̇ |

2̇i̇ 76 | 54 32 | 1 - | 1 - | 1 12 | 32 12 | 3 - | 1 - | 1 12 ‖

32 12 | 3 02 | 32 32 | 3 02 | 32 32 | 3 35 | 65 35 | 62 12 |

3432 12 | 32 35 | 65 75 | 65 35 | 65 75 | 65 65 | 7 75 |

6 65 | i i5 | 4 45 | i5 i5 | i5 i0 | 0 0 | 5.6 56 | 56 56 |
mf

56 53 | 5 - | 12 12 | 12 12 | 12 32 | 1.2 12 | 32 12 |

3 35 | 6i 56 | i i6 | 5i 65 | 35 32 | 12 32 | 1 - | 0 02 |

i 02 | i 06 | 5 06 | 5 03 | 2 03 | 1 - | 0 05 | 6723 4567 |

ii | i - ‖ 2 25 | ii | i0 | 5 - | 5 - | ii | 5 - | ii | 5 - |
mf *ff* *p*

i5 i5 | i0 | x 1234 | i - | x 1234 | 7 - | x 1234 | 6 - |
mf

x 1234 | 5 - | x 1234 | 4 - | x 1234 | 3 34 | 34 34 |

55 54 | 34 34 | 55 54 | 34 34 | 1 13 | 45 44 | 5 13 | 45 43 |

1 - | 1 - | 5 - | 52 22 | 52 22 | 54 32 | 1 - | i5 i5 ‖
p

說明：樂曲初見於 1931 年。樂譜見 1934 年版丘鶴儔編《國樂新聲》。

聲 聲 慢

丘鶴儔 曲

1 = C 3/4

```
6  i  56 | i - 61 | 2 03 56 | 3 - 56 | 13 23 56 | 1 - 5 | 5 - 12 |

3 - 1 | 1 06 56 | 1 - 56 | i 35 i65 | 35 65 32 | 1 35 i |

1 - 5 | 01 7 1 | 2 01 71 | 2 - - | 2 - 51 | 71 21 71 | 2321 65 | 0 61 |

2 - 2 | 23 21 61 | 5 - 56 | 35 0 0 | 0 0 56 | 35 0 0 |

0 0 16 | 5 1 65 | 3 5 31 | 2 - 46 | 5 - 43 | 2 - 23 | 5 1 1 |

7 - 6 | 5 7 67 | 5 - - | 1 1 46 | 5 4 5 | 1 1 46 | 5 46 54 |

3 04 31 | 2 - 236 | 5 04 32 | 1 - 56 | 13 23 56 | 1 - - ‖
```

説明：樂譜見 1938 年版沈允升編《琴弦樂譜》第三集。

相 見 歡

1 = C 4/4

丘鶴儔 曲

說明：樂曲初見於 1930 年。樂譜見《粵樂名曲集》第六集。

步　步　高

呂文成 曲

1 =G　2/4

説明：樂譜見 1938 年版沈允升編《琴弦樂譜》第三集。

平 湖 秋 月

（又名《醉太平》）

1=G 4/4

行板

呂文成 曲

説明：樂曲初見於 1931 年。樂譜見 1933 年版沈允升編《弦歌中西合譜》。

渔 歌 晚 唱

1=G 4/4

中板

吕文成 曲

‖: 3 1̇ 7 6 | 6765 35 6 - | 2̇ 1̇ 7 6.5 | 35 6 5 06 | 5 2 3 1̇ |

mf

6765 32 5.2̇ | 1̇.2̇3̇2̇ 3.3 | 5.6̇ 1̇3 5.6̇ | 55 6̇1̇ 2̇.6̇ | 55 6̇1̇ 2̇.6̇ |

5 076 605 | 35 6 - 11 | 12 321 6765 | 35 1̇3 5.6̇ | 55 235 6.7 |

mf

6 07 6765 35 6765 | 35 6 1̇.2̇ 3̇1̇ | 6.5 6.7 | 6765 6765 43 2 |

mp *mf*

356̇1̇ 55 356̇1̇ 556 | 11 23.6 | 5.6̇1̇5 6 6765 | 35 1̇3 5.32 |

1.
11 32 -: ‖ 2.
11 32 - | 3 1̇ 7 6 | 6765 356 - | 2̇1̇ 76.5 | 35 65 - ‖

137

醒　　獅

1 = C　4/4

呂文成 曲

快板

2̇3̇1̇2̇ 7̣1̇67̇ 5645 3523 | 15̣ 35̣ 1 0 34 ‖: 5654 34 5654 34 |

5 06̇1̇ 2̇1̇ 76 | 5 06̇1̇ 2̇1̇ 76 | 5645 3532 15̣ 67̣ | 1 - 55 06 |

5653 1̇1̇ 1̇ 1̇1̇ | 06 5653 2̇2̇ 2̇ | 5 1̣6̣1 31 32 | 10 1̇ 1̇.7 66 0 5 565 |

33 0 34 55 34 | 5 35 1̇6 5 35 1̇ 6̇1 | 5645 3523 1 12 34 |

56 1̇ - 0 | 3̇.2̇ 1̇ 6̣1̇ 2̇1̇ 76 | 5 56 7 76 5 567 | 0 3 1̇ 7.5 |

76 5 0 34 5 35 | 1̇5 35 65 1̇6.1̇ |¹· 3̇1̇ 3̇2̇ 1̇ 0 34 :‖² 3̇1̇ 3̇2̇ 1̇ 0 ‖

說明：樂曲初見於 1936 年。樂譜見 1939 年版陳俊英編《國樂捷徑》。

138

恨 東 皇

呂文成 曲

1 = G $\frac{4}{4}$

小快板

$6\underline{3}$ $\underline{i5}$ | $6\cdot\underline{17}$ $\underline{6i}$ $3\cdot\underline{56i}$ | $5\underline{5}$ $\underline{3532}$ $1\cdot$ $\underline{6}$ $\underline{1615}$ | $3\cdot$ $\underline{3}$ $\underline{23}$ $\underline{2325}$ |

$\underline{6561}$ 2 $\underline{32}$ $\underline{7276}$ $\underline{5\cdot672}$ | $6\cdot$ $\underline{\dot{3}2}$ $6\cdot$ 7 $\underline{6\cdot76i}$ | $\dot{2}\cdot$ $\underline{65}$ $\underline{356i}$ $\underline{5635}$ |

$\dot{2}\cdot$ \underline{i} $\underline{656i}$ $5\cdot$ 6 | $\underline{4345}$ 3 $\underline{65}$ $3\cdot\underline{56i}$ $\underline{532312}$ | $3\cdot$ $\underline{i7}$ $\underline{656i}$ $5\cdot$ 6 |

$\underline{4345}$ $\underline{3235}$ $\underline{6i}$ $\underline{356i}$ | $5\cdot$ 6 $\underline{5653}$ $\underline{235}$ $\underline{3532}$ | $1\cdot$ $\underline{23}$ $\underline{17}$ $\underline{6561}$ |

$5\cdot$ $\underline{65}$ $3\cdot\underline{56i}$ $\underline{6535}$ | $2\cdot$ $\underline{\dot{3}2}$ $\dot{2}\cdot$ $\underline{\dot{3}6}$ | 7 6 $\dot{3}$ $\underline{\dot{2}\dot{3}}$ $\underline{7276}$ |

‖: 5 $\underline{35}$ $\underline{6\cdot56i}$ $\underline{3\cdot56i}$ 5 | 5 $\underline{5}$ 2 6 | 6 $\underline{6i}$ $\underline{3235}$ 6 | $\underline{63}$ $\underline{2123}$ $\underline{6i65}$ $\underline{4535}$ |

$2\cdot$ $\underline{3}$ $\underline{2123}$ $\underline{6i65}$ | $3\cdot$ $\underline{65}$ $\underline{35}$ $\underline{3532}$ | $1\cdot$ $\underline{3}$ $\underline{23}$ $\underline{2325}$ |

$\underline{6561}$ 2 $\underline{32}$ $\underline{7276}$ $\underline{5\cdot672}$ | $\overline{|\,^{1\cdot}}$ $6\cdot$ $\underline{3}$ $\dot{2}\cdot$ $\underline{7}$ $\underline{6}$ | 7 $\underline{6}$ $\underline{3}$ $\underline{23}$ $\underline{7276}$:‖ $^{2\cdot}$ 6 $-$ ‖

説明：樂譜見 1935 年版沈允升編《弦歌中西合譜》第五集。

青 梅 竹 馬

呂文成 曲

1=C 2/4

中板

$\underline{6\,\dot{1}}$ $\underline{3\,5}$ | 6 0 | $\dot{1}$ $\underline{6\,5}$ $\underline{3\,5\,6\,\dot{1}}$ | 5 0 | $\underline{5\,5}$ $\underline{6\,\dot{1}}$ | 3 0 | $\underline{2\,1\,2}$ $\underline{3\,2}$ | 1 0 | 5 5 |

1 1 | 5 $\underline{3\,2}$ 3 | 5 $\underline{3\,2\,1}$ | 5 $\underline{3\,5}$ $\underline{6\,\dot{1}}$ | 5 0 | $\dot{3}$ $\underline{\dot{3}\,\dot{2}}$ $\underline{\dot{1}\,6}$ | 5 0 | $\underline{2\,1\,2}$ $\underline{3\,2}$ |

1 $\underline{5\,6}$ | 1. 2 $\underline{3\,5\,3\,2}$ | 1 0 | 1. 2 $\underline{3\,2\,1\,2}$ | 3 0 | 5 $\underline{3\,5}$ $\underline{\dot{1}\,3}$ | 5 $\underline{0\,6}$ |

$\underline{5\,5}$ $\underline{6\,\dot{1}}$ | 3 0 | $\dot{1}$ $\underline{6\,5}$ $\underline{3\,5\,6\,\dot{1}}$ | 5 0 | $\underline{5.\,6}$ 1 | $\underline{2\,1\,2}$ $\underline{3\,2}$ | 3 0 | 5 $\underline{3\,2\,3}$ |

$\underline{5\,6}$ 1 | 5 $\underline{6\,\dot{1}}$ 5 | $\underline{3\,2\,1}$ | 5 $\underline{3\,2\,3}$ | $\underline{\dot{1}\,3}$ $\underline{5\,3\,5}$ | $\underline{\dot{1}\,3}$ $\underline{5\,3\,5}$ | $\underline{2\,1\,2}$ $\underline{3\,2}$ | 1 - ‖

燭 影 搖 紅

1=C 4/4
中慢速

呂文成 曲

```
0.   3  2  23  2226 | 5  56  5532  1  12  1253 | 22   0  3̇2̇  1̇2̇   1̇2̇76 |
     mf

5  56  1̇1   6̇165  3561̇ | 55   0  76  55   5643 | 2  26  5671  2   23532 |

7  23  7276  5  56  1216 | 5    5  06  5612  1.  2 | 12   35   0.  6  565.3 |

2643  5.  6  565   0  35 | 2  26  5356  2.  3  2354 | 3432  7235  2    2 |

6301  22  6301  22 | 2353  235  6765  3567 | 55   0  76  55   0  35 |
p                              mf

22   0  76  55   0  31 | 22   03   25   4  32 | 1  12  7276  5  37  6156 |
         p                      mf

11   0  32  12   1203 | 5.  6  565  0  35  21 | 2103  5.  6  5653  235 |

0  35  22   2226  55 | 3532  1  13  2327  6  37 | 6356  11   0  32  1765 |

1  17  6103  22   0  61̇ | 52   3  02  16   1612 | 33   0  65  31̇   76 |
                                                                  f

55   2643  5   5 | 1̇1̇  6̇165  43   2.  7 | 61̇   0  35  22   0  35 |
              mf

25   52   35   3532 | 1  13  2327  6  37  6356 | 1  -  -  0 ‖
```

說明：樂曲初見於 1930 年。樂譜見 1934 年版沈允升編《弦歌中西合譜》第四集。

風動簾鈴

（又名《滿帆風》）

1=G　4/4

呂文成　曲

小快板

0 76̲5̲ 1̇ | 6̇1̇ 65̲ 3 5̲·6̲ | 35̲ 32̲ 1 61̇ | 23̲ 12̲ 3 3̣ | 3 76̲5̲ 1̇ |

6̇1̇ 65̲ 3 5̲·6̲ | 35̲ 32̲ 1 1̣ | 1 32̲ 1·2̲ | 51̇ 6535̲ 2·3̲ | 23̲ 27̲ 6̣·7̲ |

67̣ 2 0 5 | 35̲ 32̲ 72̣ 35̲ | 76̣ 56̣ 7̣·2 32̲ | 7̣ 5 75̲ 02̲ | 3 42̲ 3 56̲ |

76̣ 56̣ 7̣·2 | 76̣ 567̲ 6 6̣ | 0 7̲ 6 6̲ | 0 1̇ 2̇ 5 | 32̇1̇3̲2̇ - | 2 6 26̲ 04̲ |

5·3̲ 56̲ 43̲ | 2 43̲ 2 43̲ | 23̲ 5 0 6 | 5̲·6̲ 72̇ 67̲ 65̲ | 46̲ 43̲ 5 5̣ |

3·6̲ 5 5̣ | 36̲ 23̲ 5 35̲ | 1̇ 17̲ 67̲ 65̲ | 35̲ 61̇ 5 5̲·6̲ | 55̲ 02̇ 1̇·2̇ |

1̇6̲ 1̇3̲ 2̇ - | 5̇ 3̇ 5̇ 3̇ | 2̇1̇ 61̇ 5 - | 0 76̲ 5 12̇ | 3̇ 32̇ 1̇ 76̲ |

5 36̲ 56̲ 23̇ | 5·6̲ 1̇ 17̲ | 61̇ 65̲ 35̲ 76̲ | 56̲ 43̲ 5 - | 5·3̲ 1 1̣ |

11̲ 23̲ 36̲ | 56̲1 51̲ 52̲ | 36̲ 52̲ 3 - | 0 61̇ 5 2 | 52̲ 35̲ 6 2̇7̲ | 65̲6 0 61̇ |

5 2 35̲ 61̇ | 5·6̲ 56̲ 5 | 0 3̇ - 2̇3̇ | 1̇ - 6 13̲ | 2̇1̇ 61̇ 5·6̲ | 56̲ 5 0 65̲ |

3 65̲ 3 12̲ | 3 12̲ 3·5̲ | 23̲ 12̲ 3 3 | 0 65̲ 3 1̇ | 1̇76̲ 65̲ 4 |

<u>43</u> 2 <u>13</u> <u>6̣1</u> | 2 - - <u>35</u> | 2 1 <u>21</u> <u>06</u> | 5· <u>6</u> <u>56</u> <u>76</u> | 5· <u>4</u> <u>3212</u> |

3 <u>65</u> 3 <u>56</u> | 2 <u>56</u> 5 2 | <u>35</u> <u>32</u> 1· 3 | <u>23</u> <u>27̣</u> <u>6̣</u> 1 | 漸慢
<u>54</u> <u>32</u> 1 - ‖

說明：樂譜見 1935 年版《粵樂新聲》。

銀 河 會

1 = C $\frac{4}{4}$

呂文成 曲

行板

```
0 3 5 3 2  1 2 1 2  3 5 3 5 3 2 | 1 2 1    0 3 5 3 2  1 2 1 2  3 5 6 5 6 i ‖
mf

5 6 5  0 i   6 i 6 i 6 5  4 5 3 | 5. 6  5 3 5 6  i. 2  i. 2 | i 2 6 i  5 5   4. 3  5 5

i. 3  5 5   2 2 0 3  5 6 2 | 3 5 3 5 3 2  1 1   0 5 0 6  1 1 | 0 2 0 3  1 1   5 6 1  2 3 1. 3
                                          p                                    mf

2 3 1 6 5 6 1  5    3 1 0 6  5  5. 3 | 2 1 3   5   0 6  5 5 0 1  2 5 3. 6

5 5 0 1  2 5 3   3 5 6 1 2 3  1 1 | 0 6 0 5  3 3  0 6 0 1  3 3 | 0 6 0 1  3 3  6 3 1 3  6 3 1 3
                                                                                        mp

6 6   0 5 3 5  6 6   i 6 1 6 5 | 3 5 6  3 i   3 1 0 6  5. 6 | 5 i 6 5 3  5    3 5 6 5  6. 5

3 5 6 i 6 5  3 5 6 i 6 5  3 3    0 1 0 2 | 3 6    0 3 0 6  3 0 2 0  1  1 2
                                  p

1 1 0 3   5. 6    5. 6 3. 5  6. i 5. 6 | 1. 2 3. 5  2. 3   1. 2 3. 5  2. 3 1. 2
mf

3. 5 6 1  5 5   2 4 2 4 2 4  5 6 5 | 5 6 5 6 5 4  1 6 1   1 6 1 2  4. 5

3 5 3 5 3 2  1. 6 1. 2  1 6 1 3  2 2. 3 | 6 1 6 1 6 1  2 3 2   2 3 2 3 2 1  5 3 5
```

144

3123 5. 6 5672 6356 | 1 13532 1612 3. i | 6i6i65 3532 5. 4 343432 |

1361 22 i 65 35 | 1.235 2 26 5703 2 23 | 2703 55.6 5653 2354 |
mp　　　　漸強　　　*mf*

343432 72357 2 2 76 | 55.4 2104 55.6 5424 |
mp

5. 6 565654 2141 2141 | 456561 5. 6 5614 216165 |
mf

414145 616165 424 232321 | 616.1 616161 232.3 2506 |

11.2 1104 5. 6 353532 | 11.2 1276 55 16 | 235 6i6i65 3523 55 |

0504 55 0504 55 | 5653 235 353532 11 |
mp　　　　　　　　*mf*　　　　　　*p*

0506 11 0506 11 | 2321 2321 6123 2161 | 5 ‖
mf

說明：樂譜見 1935 年版《粵樂新聲》。

145

寒　江　月

1 = C　**4/4**

呂文成　曲

行板

0　0　6i　3 57 | 6　-　65i　6543 | 2　0 35　2 231 | 6̣　1　1 23 7̣6̣ |

5 35 i̇ 35　35 6i̇ 5 | 5　-　1 17 6̣1 | 25　35 6i̇ 561　2 | 2 0 5̇ 3̇ |

2̇1 2 3̇ 1̇　i̇ 2̇3 7 6i̇ | 5　35 i̇ 35　35 6i̇ 5 | 5　0 35 23　1 7̣ |

6̣　1　1. 3 2312 | 3　0 65 32　3563 | 5 0i̇ 6i̇ 6i̇65 | 35 i̇ 7　6535 |

2　2　2　2 | 666i̇ 5556 4445 3335 | 25　3532 1 13 2123 |

1　-　i̇　2̇1 2̇3 | i̇. 3̇2 i̇2　3̇2 35 | 2̇3　2̇3 2̇1 6i̇　56 2̇7 |

6 2̇7 62 3 57 6 | 6　0 i̇ 17 6i̇2̇3 | i̇　0 35 23　1612 | 3　0 6i̇ 5 56 3 |

5 56 7　6235 6 | 6　0 6i̇ 5 2̇3 | i̇　-　i̇ 6i̇ 2̇3 | 5 35 i̇ 35 35 6i̇ 5 |

0　55 3̇3̇ 2̇ 2̇3 | i̇　6 13 2̇1 6i̇ 5 6i̇ | 5　0 76 5 76 5 | 5　0 76 5 6i̇ 561 |

23　16　1235 2 | 2　i̇　3. 5 6 6i̇ | 5. i̇ 6i̇65 35　2 | 22　17 6̣　12 |

渐慢

3 65 356i̇ 6535 2 | 2　0 2̇ 2̇3 i̇ | 6 i̇ i̇ 2̇3 7 6i̇ | 5 35 i̇ 35 35 6i̇ 5 ||

説明：樂曲初見 1930 年。樂譜見 1935 年版沈允升編《弦歌中西合譜》第五集。

蕉石鳴琴

（又名《蝶戀花》或《蝶戀殘紅》）

1 = C 4/4

呂文成 曲

慢速

説明：樂曲初見於 1928 – 1929 年。樂譜見 1934 年版沈允升編《弦歌中西合譜》第六集。

獅子上樓台

1 = C 4/4

呂文成 曲

行板

0　0　5　11 | 5　11　5　1　15 | 36　1276　1　06　1276 |

1　06　1　06　1　06　1276 | i　6165　6165　3561 | 6535　1　02　1　02　1　02 |

1212　1　02　1235　2　07 | 2　07　2　05　3532　7272 | 3532　7272　5·　7　22 |

5·　7　2　26　556　7·　6 | 556　7235　3217　6　05 | 6　05　6　05　3　05　3 |

23　2　76　5672　6　07 | 6607　25　3217　2·　7 | 6535　2　35　2535　2·　3 |

轉 G（反線）

2203　2·　3　2203　2·　6 | 565　3　02　1102　3·　5 | 33　66　365　6　75 |

63　2i23　i　2i　6532 | 5632　5　02　112　343432 | 112　3·4　3612　3612 |

轉 C 調

3　02　3　02　3　02　3i35 | 6165　3i35　6561　5　01 | 2　01　2　01　6　05　6　01 |

6　05　6　07　666666　6　02 | 111116　1　06　1256　1·　3 |

2123　1276　5676　1　05 | 6　05　6　05　6i35　6i35 | 6　0i　6　0i　5　0i　6　0i |

5　0i　6561　5643　2123 | 5　0i　6165　3535　6165 | 3·　5　3612　3612　3　0i |

6i65　5　53　5653　22 | 2161　2161　2354　3213 | 2·　3　7706　2　23　7706 |

148

2 23 72　7276 5 03 | 5 03 5 03 5613 5 06 | 1 06 1 06 1276 1276 |

1 06 5 06 1 16 5 03 | 11　5 65 5 65 5 65 | 11　61　6165 3. 5 |

3　231 32　3 56 | 3　2321 61　235 | 1　-　-　- ‖

說明：樂曲初見於 1936 年。樂譜見陳德鉅手抄本。

鸚鵡戲麒麟

1 = C $\frac{2}{4}$

呂文成 曲

引子

（1. 4 | 3 - | 7 - | 6）0 2̇ | 1̇. 2̇ 1̇ 7 | 6 5 3 2 | 1 5 3 2 | 1 1 0 ‖

‖: 6. 7 6 5 | 3 5 6 | 2̇. 3̇ 2̇ 1̇ | 6 7 6 3 | 5. 6 5 3 | 2 3 5 | 1̇. 2̇ 1̇ 2̇ 6 |

5. 6 5 3 6 | 6 6 0 3 | 5 5 0 | 1̇ 6 5 3 | 3 5 6 1̇ 5 6 4 | 3 2 1 | 1̇ 0 1̇ |

0 1̇ 0 6 | 5 1̇. 6 | 5 1̇ 6 5 | 3 3 0 6 | 5 1̇ 5 1̇ | 0 2 3 3 | 0 5 3 5 |

6 1̇ 3 5 | 6 2̇. 3̇ | 2̇ 1̇ 6. 7 | 6 2 2̇. 3̇ | 2̇ 1̇ 6 7 | 6 2 0 3 | 0 5 6 |

6 0 6 6 | 5 3 6 6 | 5 0 5 | 0 3 1̇ | 1̇ 0 5 1 | 5 1 0 2 | 3 1. 2 | 3 6 1 2 |

3 0 3 | 0 3 6 | 6 0 1̇ | 0 1̇ 3 | 1̇ 3 1̇ | 0 6 5 | 0 3 2 3 | 5 5 | 0 6 0 5 |

6. 1 5 6 | 0 3 2. 1 | 6 7 0 1 | 2 1 2 3 | 1 2 3 1 2 3 | 0 1 2 | 0 6 0 7 |

2. 3 2 6 | 5 2 0 3 | 5 5 | 5 1̇ 3 5 | 0 6 5 | 6 1̇ 3 6 | 0 5 6 | 6 1̇ 2̇ 3̇ |

0 2̇ 3̇ | 5 6 3 | 4 3 2 3 | 5. 6 5 4 | 3. 2 1 2 3 2 |1. 1 1 0 :‖ 2. 1 1 0 ‖

説明：樂曲初見於 1935 年。樂譜見 1952 年版《粵樂名曲集》。

150

沉醉東風

1 = C 4/4

呂文成 曲

慢板

0 6i ‖: 536i 53537 6156 1132 | 1612 6i653235 232 0i |

6i6535 2.356 3.555 651561 | 253532 12376 565 03532 |

116 565 51761 232 | 0 6i 55653 212 0 6i |

564 362123 565 03532 | 73 637235 232 03532 |

73 637235 2723 535 | 6i 5635 2.3 556 | 7235 353276 565 01761 |

565 01761 232 0 65 | 3 56 11235 212 0 65 |

3 56 26543 565 06165 | 36.7 6123 1.3 226 | 553 226 113 226 |

553 226 112 123532 | 1 32 1217 66765 356 |

02 12 36165 323 | 0 6i 51 2.1 232 | 5.632 16535 2317 6 35 |

2312 35 1217 6.7 |1. 6765 3276 5 0 6i :‖2. 6765 3276 5 ‖

説明：樂譜見 1934 年版沈允升編《弦歌中西合譜》第四集。

岐 山 鳳

1 = C 4/4

呂文成 曲

中板

3 5 ‖: 1 356i6532 1 1 06 | 5507 66 36 36 | 363561 55 1210 5650 |

mf *mp* *mf*

4540 5650 676765 453 | 2312 723 343432 723 |

464643 234 436 464643 | 234354 3 0343 2 73 |

734345 3· 5 4405 454313 | 4· 5 4405 454313 7· 6 |

5556 73532 767 0 35 | 2735 276 0535 6 |

0 35 2 35 2317 6723 | 772656 72 6 0 7 676765 |

f

356 565654 343 3570 | 35706 5356 7· 4 3432 |

p

72 2 76 5· 4 343432 | 727· 4 343432 7270 7206 |

53 5307 6· 5 356765 | 356· 7 6753235 2 23532 |

mf

1 23 6561 235 35321235 | 2 - 3 5 :‖ 2 - ‖

説明：樂譜見 1935 年版《粵樂新聲》。

152

百 鳥 朝 鳳

1＝G　4/4

<div align="right">呂文成 曲</div>

i 3 i 3 | 5365 7 2̇7 6 65 6i | 6i65 353 0i 353 | 0i 3i35 656 0i |

‖: 6i65 35　231 06i̱ | 2 i6 5i65 53　013 | 23　26　053 2356 |

5 ii 6i65 6i65 6i65 | 6i65 356i 565 0 32 | 112 36　053 23 |

25 055 52 3 65 | 36 066 6i 3 | 2̇ - 3̇ - | i 02 i̇26i i 62 |

i̇262 i̇262 i̇262 i̇262 | i̇ - - - | 5̣ - - - | 3 - - - |

i̇ - - | 1 - - - | 5̣ - - | 3 - - | i - - 0.3 | i.3 i.6 5.6 5 |

3̣. 5 3̇2i6 5 ii | 6536 5 77 6535 6 21 | 2363 5 65 3653 2 16̱ |

1235 031 | 2 16̱　25 35 | 2 516̱ 2 575 2. 3 2321 |

2 06 5.6 5.1 | 2. 1 2 65 065 | i3 5 35 3̇2i6 5 13 | 5i65 3 35 i 15 3 35 |

2 3̇.2 i 02 | [1. i̇262 i̇232 i. i :‖ [2. i̇262 i̇232 i⌢ - | （仿鳥鳴叫聲）‖

<div align="right">153</div>

小 桃 紅

（古曲大調又名《大梳妝》）

呂文成等整理

1 = G 4/4

中板

0　0　5 6i 3 5i｜6　6 6i 5 6i 3235｜2　-　2 23 66｜

7672 3. 5 3532 7276｜5 35 6i　356i 5‖: 5　0　66　7 67｜

2 25 3532 6567 2｜2　0 65 3 35 2 23｜6765 7 32 72 7276｜

5 35 656i 356i 5｜5　0 65 35 2312｜356i 5 2312 3｜3　0 65 35 656i｜

5　0 65 35　656i｜5356 i. 2 6i65 3235｜2　2　2　2 32｜

i. 2 7 6 i 6i｜2 23 21 356i｜5 5i 6i65 3235｜2 - 0 7 73｜

2 25 3532 6567 2｜2 07 6i 35｜6 7672 6535 6｜6 0 6 1 61｜

2 - 2 2 32｜i 6i 2i23 i3i6 5135｜6 656i 3 5i 6｜6 0 65 35 2｜

2　0 65 35 2｜2 0 65 356i 6535｜2 0 65 356i 6535｜

2　1 12 3212 3｜3 35 6i 6i65 3235｜6 7672 6535 6｜

3 35 6i 6i65 3235｜2 2 35 21 2123｜5 5i 6i65 3532｜1 1235 23 2327｜

6̣ 6̣1̣ 2123 7 76 5̇1̇35 | 6 767̇2̇ 61̇35 6 | 6 0 6̇1̇ 53 5 2̇3̇ |

1̇ 1̇3 5 5̇1̇ 6̇1̇65 | 356̇1̇ 5 2̇3̇1̇2̇ 3̇ | 3̇ 666̇1̇ 5556 4445 |

3 2532 1 25 3 | 3 0 6̇1̇ 53 5 2̇3̇ | 1̇ 1̇6 5 5̇1̇ 6̇1̇65 |

3565 3565 3 3235 | 2̇ 2̇5 3̇2̇35 2̇5̇3̇2̇ 1̇ | 6̇1̇6 1̇· 2̇ 1̇6̇1̇5 3̇2̇35 |

2̇· 5 0̇2̇3̇5̇ 2̇ 3̇1̇ 2̇ | 1̇ 1̇2 356̇1̇ 6535 | 2·1̇ 6535 2 31̇ 2·1̇ |

666̇1̇ 5556 555̇1̇ 666̇1̇ | 666̇1̇ 5556 4445 3 | 3532 1 17̣6̣ 1 61̣ |

2 2321 6 13 2 | 2 1 3 5·1̇ 6 6̇1̇56 3 5̇1̇ 6 | 6 1 6̣ 1 |

2 2̇3̇2̇1̇ 6 1̇3 2̇ | 2̇ 1̇ 3 5·1̇ 6 6̇1̇65 3 5̇1̇ 6 | 6 56 1̇ 3 5·1̇ |

6 6̇1̇65 3 5̇1̇ 6 | 6 1̇ 3 5·7̣ 6 7 65 6 | 6 5 6̇1̇5 5 56 2 22 66̇1̇ 556 |

445 3 2 32 1 12 | 356̇1̇ 5 2̇3̇1̇2̇ 3̇ | 3̇ 0 5 5̇1̇ 656̇1̇ 5 56 445 3235 |

2 23 2·3 6̣ | 7̣· 2 35 3532 7276 | 5 35 6 1̇ 356̇1̇ 5 :‖

香　夢

1 = C　4/4

呂文成 曲

說明：樂曲初見於 1936 年。樂譜見 1953 年版《粵樂名曲集》第四集。

櫻　花　落

1 = C　4/4

<div style="text-align:right">呂文成　曲</div>

```
0 3 ‖: 6 6    6 5 6 1  2 3    1 3 6 1 | 2 2 2 5  3 3 3 5  2 2   2 3 | 5  3 4  5 1   5 5   6 5 3 5 |

2 5 5 5  3 5 5 5  3 5 3 2  1 3 6 1 | 2 2 2 5  3 3 3 5  2 2      2 3 5 3 2 |

1 1      2 3 5 3 5  2 3 1 3  7 2 6 1 | 5 1 5. 1  2 1 2 3  5 5      5 6 5 3 5 |

5 5 5. 6  1 1 1. 5  6  3 5  6  5 6 | 5 5 5 6 5  4 4 4 6  4 6. 2 4  5 6 4 5 |

6 1      6 1 6 5  4 5 3    5 5 5 5 3 5 | 2 2      0 3 2 1 3  2 2      2 2 2 3 |

5 5 5 6 1  5 5 5 6  4 4 6  5 5 5 1 | 6 1      6 1 6 5  4 5      5 5 5 3 5 |

2 2 2 1  3 3. 5 5  3 5 3. 2  1 3 6. 1 | ⌐1.—  2 2 2 5  3 3 3 5  2 2    2 3 :‖ ⌐2. 漸慢  2 2 2 5  3 3 3 5  2 ‖
```

説明：此曲根據《柳青娘》改編。

花香襯馬蹄

1 = C 4/4

呂文成 曲

0 0 6i 5i35 | 6 6 5i 6542 | 3 0 65 3333 6666 |

7 15 32 1217 | 6 6i 5i35 6 | 6 03532 17 i7i2 |

35 356i 5653 2343 | 5 03532 1 71 | 2. 7 6367 2 35 2 |

2 2 6 5635 | 2 2 6 5635 | 2. 3 2321 6i 2123 |

1 1. 6 5i 0603 | 5 0 65 45 656i | 5 5. 6 5522 6655 |

3532 1235 2 0i | 22 2i 22 2. 3 | 2266 3322 7276 5672 |

6(6 6.) 5 6(6 6.) 5 | 6(6 6) 32 76 1 | 2. 6 55 31 2. 7 |

67 2. 3 26 43 | 5i 656i 5 6i 5 | 5 0 23 1. 6 5. 6 |

1. 6 5. 6 1. 3 2123 | 1 23 1 6i 5i35 | 6 - - 0 ‖

説明：初見於 1930 年。譜見陳德鉅手抄本。

三 六 板

（又名《梅花三弄》）

1=G 2/4

呂文成改編

（第一段）慢板

6 - | 2̇ - | i̇ i̇ | i̇ i̇ 3̇2̇ | i̇ i̇3 2̇3̇2̇i̇ | 6̇i̇ | 5̇ 3̇2̇ | i̇i̇ 656i̇ |

3532 5556 | 4643 2123 | 5556 i̇3̇2̇i̇ | 6i̇65 356i̇6535 |

2 13 2123 | 56i̇7 6553 | 2123 555i̇ | 6i̇55 32i̇7 |

656i̇ 7276567i̇ | 65i̇7 6532 | 1 656i̇ | 1i̇0i̇ 1 12 | 3532 5i̇65 |

343 3 32 | i̇3̇2̇i̇ 6i̇65 | i̇3̇2̇i̇ 6i̇52 | 3235 6 76 | 5653 2321 |

323 3 65 | 3523 5556 | 356i̇ 6532 | 1235 23i̇7 |

656i̇ 7276567i̇ | 65i̇7 6532 | i̇ 12 1235 | 32i̇6 2̇i̇2̇ |

2652 3532 | 5i̇6i̇ 1i̇ | 561 1 21 | 3523 5556 | 4643 2123 |

55356i̇ 55356i̇ | 5556 i̇6̇2̇i̇ | 65i̇7 6i̇62 | 323 6276 |

56i̇7 6532 | i̇2̇3̇2̇ i̇2̇3̇2̇ | i̇6i̇ i̇2̇3̇5 | 2̇ 2̇ 3̇2̇ | i̇2̇3̇5 2̇i̇6i̇ |
tr……

6i̇32 5556 | i̇. 2̇ 5 3̇2̇ | i̇2̇3̇5 3̇2̇i̇ | 656i̇ 3i̇35 | 576 6 56 |

159

73　　5672̇ ｜ 656　6i62 ｜ 3523 5235 ｜ 625672̇ 6756 ｜

73　　5672̇ ｜ 656　6i62 ｜ 3523 5235 ｜ 625672̇ 6756 ｜

73　　56i7 ｜ 656　6i52 ｜ 323　6 76 ｜ 5653 2312 ｜ 323　3 56 ｜

3523 5556 ｜ 356i 5632 ｜ i2̇3̇5̇ 3̇2̇i7 ｜ 656̇2̇ 7i35 ｜

65i7 6532 ｜ i 12 1235 ｜ 32i6 2̇i2̇ ｜ 2352 3523 ｜

5i6i 1 i6 ｜ 5 61 6i32 ｜ 3532 5556 ｜ 4643 2123 ｜

55356i 55356i ｜ 5556 i3̇2̇i ｜ 65i7 6i65 ｜ 323　656i ｜

56i7 6532 ｜ i762̇ i762̇ ｜ i6i i2̇76 ｜ 2̇5　2 ｜ 7672̇ 72̇6i ｜

5632 5556 ｜ i.　2̇5 3̇2̇ ｜ i2̇3̇5̇ 3̇2̇i7 ｜ 656i 3235 ｜

676 6 56 ｜ i2̇76 562̇7 ｜ 656 6 56 ｜ i2̇76 562̇7 ｜

656 6 56 ｜ i2̇76 5557 ｜ 6i 5̇ 3̇2̇ ｜ i2̇76 562̇7 ｜ 656 6 56 ｜

77　77 ｜ 67 6765 ｜ 3523 5235 ｜ 626 6 56 ｜ 77　77 ｜

656 6765 ｜ 3523 5235 ｜ 626 656i ｜ 5i6i 1 06 ｜ 51　02 ｜

343 0i | 5i6i 1 06 | 51 02 | 343 0 65 | 3 36 356i |

5̣3 2̇3i2̇ | 3̇63̇ 3 65 | 3̇5̇2̇3̇ 5 | 3̇25 3̇5̇3̇2̇ | i̇3̇25 3̇2̇i̇ |

渐慢　　　　　　(第二段)
62̇ i657 | 6̂ 6532 | 16 1235 | 3213 212 | 3655 3523 |

5i6i 1i | 5i 1 5521 | 3523 5556 | 4643 2123 |

55356i 55356i | 5556 i̇3̇2̇i̇ | 65i7 6165 | 3235 65i7 |

56i7 6532 | i̇2̇3̇2̇ i̇2̇3̇2̇ | i̇6i i̇2̇3̇5̇ | 2̇　　2̇ 3̇2̇ |
 tr……

i̇2̇3̇5̇ 2̇i̇6i | 5i356i 5556 | i̇. 2̇5 3̇2̇ | i̇2̇5 3̇2̇i̇ |

656i 3653 | 656 6 5i | 6. 2̇5 3̇2̇ | i̇ 5̣3 2̇3̇2̇i̇ |

656i 3523 | 55356i 555i̇ | 6. 2̇5 3̇2̇ | i̇ 5̣3 2̇3̇2̇i̇ |

656i 3523 | 55356i 555i̇ | 6i65 4 | 6i65 4. 5 |

564 5453 | 2 13 2123 | 56i7 6553 | 2123 555i̇ |

6i65 3̇2̇i̇7 | 6562 7̇2̇765672̇ | 65i7 6532 | i̇. 6 i̇2̇3̇5̇ |

3̇2̇i̇3̇ 2̇i̇2̇ | 2̇3̇53̇ 3̇523 | 5 i̇ 6i | 5i6i 1 i̇2̇ |

161

$\underline{\dot{3}\dot{5}\dot{2}\dot{3}}$ $\dot{5}$ | $\underline{\dot{4}\dot{5}\dot{4}\dot{3}}$ $\underline{\dot{2}\dot{1}\dot{2}\dot{3}}$ | $\underline{\dot{5}\dot{5}\dot{3}\dot{5}\dot{6}\dot{1}}$ $\underline{\dot{5}\dot{5}\dot{3}\dot{5}\dot{6}\dot{1}}$ | $\underline{\dot{5}\dot{5}\dot{5}\dot{6}}$ $\underline{\dot{1}\dot{6}\dot{2}\dot{7}}$ |

$\underline{\dot{6}\dot{5}\dot{6}\dot{1}}$ $\underline{\dot{5}\dot{1}\dot{6}\dot{5}}$ | $\dot{3}\dot{5}$ $\underline{\dot{6}\dot{5}\dot{6}\dot{1}}$ | $\underline{\dot{5}\dot{6}\dot{1}\dot{7}}$ $\underline{\dot{6}\dot{5}\dot{3}\dot{2}}$ | $\underline{\dot{1}\dot{2}\dot{3}\dot{2}}$ $\underline{\dot{1}\dot{2}\dot{3}\dot{2}}$ |

$\dot{1}$ $\dot{6}$ $\dot{1}$ $\underline{\dot{1}\dot{2}\dot{3}\dot{5}}$ | $\dot{2}$ $\dot{5}$ $\dot{2}$ $\dot{3}\dot{2}$ | $\underline{\dot{1}\dot{2}\dot{3}\dot{5}}$ $\underline{\dot{2}\dot{1}\dot{6}\dot{1}}$ | $\underline{5\dot{1}356\dot{1}}$ $\underline{5556}$ |

$\underline{\dot{1}\dot{6}\dot{1}\dot{2}}$ $\underline{3\dot{5}\dot{3}\dot{2}}$ | $\underline{\dot{1}\dot{2}\dot{3}\dot{5}}$ $\underline{\dot{3}\dot{2}\dot{1}}$ | $\underline{655\dot{1}}$ 3653 | 656 6 56 |

tr······
7 $\underline{7\dot{2}76}$ | 56 $\dot{2}7$ | 656 $\underline{6\dot{1}55}$ | 323 6 76 | $\underline{5653}$ $\underline{2321}$ |

tr······
$\underline{323}$ 3 56 | 7 $\underline{7\dot{2}76}$ | 5556 $\underline{76\dot{2}7}$ | 656 $\underline{6\dot{1}56}$ | 323 6 |

$765\dot{3}$ $\underline{\dot{2}3\dot{5}}$ | $\underline{\dot{3}2\dot{3}}$ $\dot{3}$ 65 | 3523 55 | $365\dot{1}$ 6532 |

$\underline{\dot{1}2\dot{5}\dot{3}}$ $\underline{\dot{2}3\dot{2}\dot{1}}$ | $\underline{6\dot{1}2\dot{3}}$ $\underline{7\dot{2}765672}$ | $\underline{65\dot{1}7}$ 6532 | $\dot{1}$ 12 1235 |

$\underline{32\dot{1}6}$ $\underline{\dot{2}1\dot{2}}$ | 2352 3523 | $5\dot{1}6\dot{1}$ $1\dot{1}$ | 561 $6\dot{1}32$ |

$\underline{3523}$ $\underline{5556}$ | $\underline{4643}$ $\underline{2123}$ | $\underline{5535\dot{6}\dot{1}}$ $\underline{5535\dot{6}\dot{1}}$ | $\underline{5556}$ $\underline{\dot{1}3\dot{2}\dot{1}}$ |

$\underline{65\dot{1}7}$ $\underline{6\dot{1}65}$ | 3235 $656\dot{1}$ | $\underline{56\dot{1}7}$ 6532 | $\underline{\dot{1}76\dot{2}}$ $\underline{\dot{1}76\dot{2}}$ |

$\dot{1}$ $\underline{\dot{1}2\dot{3}\dot{5}}$ | $\underline{\dot{2}5}$ $\dot{2}$ | $\underline{767\dot{2}}$ $\underline{7\dot{1}76}$ | 5632 5556 | $\dot{1}$ $\dot{3}\dot{2}$ $\underline{\dot{1}2\dot{3}\dot{2}}$ |

162

説明：

　　樂曲初見於 1930 年。樂譜見 1941 年版沈允升編《現代琴弦樂譜》初集。此曲根據傳統樂曲《梅花三弄》改編而成。

落 花 天

1 = C $\frac{4}{4}$

呂文成 曲

*此處二小節，後來演奏多改為 07 06 i̇ － ｜ 07 06 5 5.671

說明：樂曲初見於 1930 年。樂譜見 1935 年版沈允升編《弦歌中西合譜》第五集。

164

漁 村 夕 照

1 = C　4/4　　　　　　　　　　　　　　　　　　　　　　　　　呂文成 曲
中板

‖: 3 3　5 5 | 3 3　2 2　3. 2　1 2 6 1 | 5 5　5　3 2 1 2　1 2 1 6 |

5 3 5 6　1 7　6 7 6 5　3 5 6 1 | 5　5　3 2 1 5.　0 5 6 1 | 2 3 5　0　3 2　1 2 7 6　5 3 7 6 |

1　1　6 5　4 4　0 1 6 5 | 3 3　0　6 5　1 1　0　6 1 | 5 5　0　3 5　2　2 3　2 2 1 1 |

6 6 5　0 3 2 3　5　5　7 6 | 5 3　6 1 5 6　1　2 7　6 1 | 0　3 2　1 5　0　3 2　1　1 6 |

5 1　6 1 6 5　3 3　0　3 5 | 2 3　1 3 6 1　2 2　0　6 5 | 3 5　3 5 6 1　5 6 5　0　7 6 |

5 1　6 5 3 5　2 3 2　0　3 5 | 2 2　6 6　1 1　5 5 | 3.　5　6 5 6 1　5　5 3　2　2 3 |

5 5　0　7 6　5 5　5 5 6 | 1　1　6 5　3 5　2 3 1 2 | 3 3　0　6 1　5 1　3 5 6 1 | [1.] 5　5 : ‖ [2.] 5　5 ‖

説明：樂譜見 1939 年版陳俊英編《國樂捷徑》。

碧 水 芙 蓉

吕文成 曲

1=C 4/4

中板

06 5 53 2532 11 │ 03 2·313 2·313 5·6i6 │ 5·6i 6ii2 3532 ii │

0 32 16i2 353 6i65 │ 3623 5i 653 56i 55 │

0 76 56i 653 23 55 │ 0 6i 5 64 5 65 45·6 │

4565 1 12 6156 161 │ 0 65 4 21 4·565 4 │ 24 i 65 4565 1· 2 │

7656 161 03 │ 2·323 │ 1·216 5·656 │ 1·212 1·212 │

123 5 25 7237 25 │ 3532 7502 343432 7235 │

3276 5·672 6· 7 5·672 │ 6· 7 5·672 6535 22 │ 4· 32 7· 3 3· 2 │

7276 52 7276 565 │ 0 23 5 76 5323 5 │ 0 76 55 5 43 2 17 │

6 76 2 76 5506 11 │ 0 76 5i 6532 1·235 │ 2· 3 2376 5 26 ii │

0 32 1765 1·235 22 │ 0 i65 35 2123 55 │ 0 76 5 i2 3253 2 │

2223 1106 5507 6765 │ 4i3 5 0· 6 55·6 │ 5503 22·6 5551 2 │

0· 6 5506 1103 2203 │ 1107 656i 2i23 ii │ 0 76 5i 6545 3· 2 │

渐慢

$\underline{3237}$ $\underline{6156}$ $\underline{1235}$ $2\dot{1}$ | $\underline{6535}$ $2\cdot$ 3 $\underline{7706}$ $5\cdot$ 6 | $\underline{3532}$ $5\cdot$ $\dot{3}$ $\underline{25\dot{3}\dot{2}}$ $\dot{1}$ ‖

說明：樂譜見 1934 年版沈允升編《弦歌中西合譜》第四集。

泣長城

（又名《憶薔薇》）

1 = C 4/4

呂文成 曲

06 5̲5̣ 5 4̲3 2̲2 | 0 2̲1 7̣̲7̣ 0̲1 2̲2 | 0 4̲3 2̲2 2̲4̲2̲1 7̣̲7̣ |

0̲1 5̲5̣ 0̲4 2̲4 | 5̲5̣ 0̲4 2̲4 5̲5̣ | 6̇·7̲6̣5 4̲5̲6̲4 5 | 5̇·4 2̲5 4̲5̲7̣ 1̲7̣1 |

2̲2 0̲2 5̣·7̣ 5̲4 | 0̲7̣ 1 7̣̲1 2̲2 | 4̲3 2̲2 0̲7̣ 0̲1 | 5̲5̣ 0̲4 2̲4 5 |

5̣ 5̇·6̲ 5̲4 2̲4 | 5 0̲6 5̲6̲5 0 | 5̇·6̲ 5̲4 2̲4 1 | 0̲1 0̲1 0̲7̣ 1·7̣ |

5̲4 0̲2 1·2̲ 1̲1 | 0̲2̣ 7̣ 0̲2 1̲1 | 0̲2 7̣·1̲ 7̣̲1 2 | 2̲4̲2̲1 7̣̲1̲2̲4 1̲7̣ 5̣ |

0̲6 5̲6̲5̣ 0̲6 5̲3̲5 | 6 5̲6 5̲6̲5̲6 1̇ | 0̲2̇ 1̲1̇ 0̲2̇ 1̲1̇ | 0̲7 6̲6 0̲5 6̲6 |

0̲5 3̲3 0̲5 2̲2 | 0̲3 5 0̲4 5̲6 | 5 5 - 5 | 5̇·4 2̲2 4 1̲1 |

0̲4 2̲2 4̲ 5̣ | 5̣ 5̲1 7̣̲1 5̲1 | 7̣̲1 7̣̲7̣ 0̲1 2̲2 | 5̇·4 2̲2 7̣̲1 2̲2 |

5̲5̣ 0̲1 2̲2 5̲5̣ | 0̲7̣ 1·4̲ 2̲2 | 0̲5 4̲4 0̲5 4̲4 | 0̲4 2̲2 0̲4 1̲1 | 0̲7 5̲4 0̲7 1̲1 |

渐慢

0̲7̣ 0̲1 2̲5 0̲7̣ | 0̲1 2̲5 4̲2 1 | 0̲2 1̲2 4̲5 1̲2 | 4̇·5 4̲5 6̲1̇4̲ 5 ‖

説明：樂譜見 1934 年版沈允升編《弦歌中西合譜》第四集。

杜　鵑　啼

1 = G　4/4

呂文成　曲

慢板

169

7̣1 21 | 2 42 | 42 05 | 04 2 | 5̣4 07 | 1 4̣5 | 0̣2 1 | 14 56 |

12 4 | 54 54 | 65 4 | 45 65 | 04 02 | 1 17 | 5̣ 24 | 17 1 ：‖

渐慢
56 54 | 2 46 | 5 0 | 46 54 | 2 56 | 1 5̣7 | 1 24 5̣7 | 1 － ‖

説明：樂曲初見於 1936 年。樂譜見 1955 年版《粵樂名曲集》第四集。

步 蟾 宮

1 = G　2/4

呂文成 曲

說明：樂曲初見於 1931 – 1938 年。樂譜見《粵樂名曲集》第四集。

喜 遷 鶯

呂文成 曲

1=C 4/4

行板

‖: 0̲ 6̲5̲ 3 5̲1̲ 6̲5̲6̲1̇ | 5̲5̣ 5 6̲5̲ 3 5̲1̇ 6̲5̲3̲5̲ | 2̲2̣ 2 3̲5̲ 2̲3̲1̲ 3̲5̲6̲1̇ |

5̲6̲4̲5̲ 3̲5̲3̲2̲ 1̲2̲1̲ 0̲3̲5̲3̲2̲ | 1̲1̲1̲2̲ 3̲5̲6̲1̇6̲5̲3̲5̲ 2̲3̲2̲ 0̲3̲7̲6̣ |

5̲6̲5̣ 0̲ 7̲6̣ 5̲6̲5̣ 0̲6̣ | 1 0̲1̲2̲3̲ 6̲5̲4̲3̲ 2̲1̲2̲ | 0̲3̣ 5̲3̲5̣ 0̲6̣ 1 2̲3̲ |

7̣· 6̣ 5̲6̲5̣ 0̲1̇ 6̲1̲6̲5̲ | 3̲1̇ 6̲1̲6̲5̲ 3̲5̲ 2̲3̲1̲2̲ | 3̲5̲3̲ 0̲ 6̲5̲ 3̲5̲ 6̲5̲6̲1̇ |

5̲5̲2̣ 1̇ 6̲1̇6̲5̲ 3̲5̲3̲2̲ | 1 0̲ 2̲3̲ 5̲6̲5̣ 0̲6̣ | 1 0̲ 2̲3̲ 5̲6̲5̲ 0̲6̣ |

1̇ 0̲ 6̲5̲ 3̲5̲6̲1̇ 5̲6̲4̲3̲ | 2̲1̲2̲ 0̲ 6̲5̲ 3̲5̲6̲1̇ 5̲6̲4̲3̲ | 2̲7̲6̲1̲ 2̲1̲2̲3̲ 5̲5̲ 6̲6̲ |

1̇1̇ 1̲2̲3̲5̲ 2̲3̲2̲ 0̲3̲2̲3̲5̲ | 2̲3̲2̲ 0̲ 6̲1̇ 5̲6̲5̲ 4̲5̲ | 3̲5̲ 3̲5̲3̲2̲ 1̲2̲ 7̲2̲7̲6̲ |

5̲ 3̲5̲ 2̲1̲2̲3̲ 1̲2̲1̲ 0̲3̲5̲3̲2̲ | 7̲7̲ 0̲6̣ 7̲7̲ 0̲3̲5̲3̲2̲ | 7̲7̲ 0̲6̣ 7̲7̲ 6̲7̲6̲5̲ |

3̣· 7̲ 6̲7̲6̲5̲ 3̲5̲ 6̲5̲6̲1̇ | 5̣ 0̲ 6̲1̇ 6̲ 6̲5̲ 4̲5̲6̲1̇ | 5̲4̲ 3̲2̲3̲5̲ 6̲5̲6̲1̇ 5 |

0̲ 6̲1̇ 5̲ 6̲5̲ 4̲5̲4̲3̲ 2̲· 3̲ | 2̲2̲6̲ 5̲4̲ 3̲5̲3̲2̲1̲3̲ 2 | 0̲ 6̲1̇ 5̲ 6̲5̲ 4̲ 5̲4̲ 3̲· 5̲ |

2̲2̲6̲ 5̲4̲ 3̲5̲3̲2̲1̲2̲4̲ 3 | 0̲ 6̲1̇ 5̲ 6̲5̲ 4̲5̲3̲2̲ 1̲· 3̲ | 2̲2̲6̲ 5̲4̲ 3̲5̲3̲2̲1̲ ‖

0 3 5 3 2 1 2 3 5 2 3 2 7· 6 | 5 6 5 0 6 5 3 5 i 6 5 6 i | 5 : || 5 ||

過 江 龍

1=C $\frac{4}{4}$

呂文成 曲

行板

0 0 32 72 5657 | 232 0 27 6 13 2123 | 121 0 32 72 5657 |

mf

232 0 27 61 5 32 | 121 0 32 7 23 6 57 | 27 2723 5 5 23 |

16 51 2356 3 05 | 3561 6532 1 27 6. 7 67 | 02 3532 72 6 57 |

2 35 7673 212 0 23 | 7 7 7 6 565 123 16 565 |

0 65 2 65 4564 5 | 57 6123 51 564 | 565 5 06 5171 5171 |

22 2 03 2171 2171 | 55 5 5653 2123 | 1216 565 6516 1235 |

232 01 62 3563 | 5 5 5 5. 6 | 5 5. 6 55 5556 |

1 1 27 61 5 32 | 121 04 24 52 | 61 04 24 55 | 61 0.4 25 42 |

mp

171 21 25 4542 | 171 2 16 55 01 | 2312 3 56 3 0 65 |

mf

31 6165 31 616535 | 232 03 5356 1 53532 | 13 2327 6135 676 |

07 6633 6677 232 | 06 561 611 162312 |

mp *mf*

353 0 65 31 2176 | 5 35 2312 352 0 65 |

37 6561 25 376156 | 1 1. 3 2223 5356 |

174

$\underset{\cdot}{7}$ 2　　3 5 3 2 $\underset{\cdot\ \cdot\ \cdot}{7\ 6\ 7\ 3}$ $\underset{\cdot\ \cdot}{6\ 5\ 3\ 5\ 6\ \dot{1}}$｜5　　$\underset{\cdot}{5}$　6 5　3 $\dot{1}$　6 $\dot{1}$ 6 5 4 3｜5 － 0 0 ‖

説明：樂譜見 1934 年版沈允升編《弦歌中西合譜》第四集。

歌 林 百 詠

1 = C 2/4

吕文成 曲

如歌如舞地

$\overset{\frown}{6\ 5}$ | $\frac{1}{4}$ 5 | $\frac{2}{4}$ 3̲5̲ 3̲5̲ | i̲ 7̲6̲ 5 | 0 6̲5̲ 4. 3 | 2 7̲6̲ 5̲3̲ | 6̲7̲ 2 | 0 6̲5̲ 4̲5̲ |

3̲ i̲ 6̲1̲6̲3̲ | 5. i̲ 6̲1̲6̲5̲ | 3̲5̲ 2 | 0̲6̲ 5̲6̲ | 2̲3̲1̲2̲ 3 | 2̲3̲2̲7̲ 6̲1̲ |

5̲6̲7̲6̲ 1 | 2 3̲2̲ 1̲2̲7̲6̲ | 5̲6̲7̲6̲ 1 3̲2̲ | 1̲2̲3̲5̲ 2̲3̲2̲1̲ | 6̲1̲2̲3̲ 7̲2̲6̲ $\overset{\text{突慢}}{\vee}$ | 5. 0 ‖

水　龍　吟

1＝G（反線）$\frac{4}{4}$

<div align="right">呂文成 曲</div>

中板

0　0　51　3·56i | 55　50 3 2 i· 2 35 2 32i | 6i 56 i 2 21 35 3 65 |

3i　3i 06 5　06 16 12 | 35 2　0　65 3i　6553 | 212　0　3 2 i· 2 35 2　2 3 |

i· 2 35 2 32i 6i 23 7 2 76 | 5·　2 13　13 06 5·　3 | 2 2 0 3 5　35 6i 6i 63 5·　6 |

56 53 23 5 3 2 i 2 3 2 ‖: i　i·　6 56 45 3·　2 | 11 02 1·　2 123　0 3 |

2 32i 7 6i 5·　i 35 23 | 535　0 6i 5 21 3·56i | 5 21 3·　2 353　0 65 |

3i　3i 03 676　0 32 | 11 02 3 6 5 1 2·　1 2·　i | 6·　i 6·　i 6i 2　6i |

5　6i 56 43 21 2 7 | 6i 5　0 3 2 i·　2 i 2 35 | 2 32　0 6i 562　35 32 |

121　02　353　05 | 676　0 3 2 i·　2 i 2 i | 0 3　2 i 6i 5 i 6i 5·　i |

32 35 6　7 2 65 32 1232 | 121　07　6i 5　6i 2 3 :‖ $\frac{2}{4}$ i　－ |

轉【流水板】

‖: 5 3 2 i i | 6i 3　5 | 63　5 | 3i 06　5　65 | 52　3523 | 11 02 |

3·　2 36 | 65　6 | 2i 07 | 6·　5 35 | 6·　5 35 | 6·　5 6i | 0 3 5 |

3i　76 | 56 12 | 32　12 | 32　35 | 6i 52 | 35 32 | [1. 2.] 1　1 :‖ [3.] 1　－ ‖

說明：樂譜見 1934 年版沈允升編《弦歌中西合譜》第四集。

178

清 平 詞

呂文成 曲

1 = G 4/4

行板

說明：樂譜見 1934 年版沈允升編《弦歌中西合譜》第四集。

月 影 寒 梅

1=G 4/4

吕文成 曲

05　　3532 161235│22　　05　　3217 6· 1│61̇35 61̇　61̇35 6 32│

1767 6123 1612 3· 5│61̇65 352　3561̇ 5· 3│223 5· 3 663 5· 3│

235 1̇ 6353 2532 1 23│7276 5357 6356 11│

0 3432 1765 1761 22　│5· 3 25　35321235 22│

043 22 051 22│076 55 076 11│03 5· 3 5· 1̇ 6535│

213561̇ 55　06535 5356│11 0 61̇ 5· 1 225│4· 2 11　7157 1│

1 43 22　2421 7571│224 2124 55　4246│551̇ 6535 22　0 35│

22　03 5· 3 5· 6│5632 5632 556 5645│35　26　3272 33│

4 45 3 32 7 72 35│62 7657 66 0 57│2 76 5 76 56　5632│

55 0 32 75 0 35│22 0 54 357 02│335 3532 72 5657│

25 3532 727 0 56│727 02 343 02│727 06 5672 6· 7│

180

6765 3 57 6276 5 | 0 6· 4 33 2· 7 | 3 34 3672 35 4324 |
f *mf* *f* *mf*

3 32 7235 6· 3 2312 | 7276 5135 676 0 27 | 676 01 25 3532 |

1· 7 6123 121 0 27 | 676 0 27 6765 463 | 5 ‖

説明：樂譜見 1934 年版《琴譜精華》。

二龍爭珠

1 = C　　$\frac{1}{4}$　$\frac{2}{4}$　$\frac{4}{4}$

吕文成　曲

【引子】自由地

$\frac{2}{4}$ 5 － | 6712 3456 | i. 7 | 6543 2176 | 5 0 56 |

‖: $\frac{4}{4}$ 7656 7 67 1767 1 71 | 2171 2 12 3212 3 23 | 4323 4 34 5434 5 45 |

6545 6 56 i656 i | i765 i765 i765 i76i |

5645 34231 10 | i. 6 55 3. 2 11 | 1234 5656 5432 11 |

3535 6i65 3532 1232 | 11 5. 2 11 3. 2 | 11 5 61 356i 3212 |

3212 3 02 3532 3 0i | 6503 5 5 6i 53 | 5432 1. 6 5105 1 |

1234 5i06 5 06 5432 | 1302 11 1434 5434 |

55.6 5434 11 0107 | 55 0505 33 5307 | 1 1 02 15 1501 |

77 0701 3 54 3504 | 3. 3 2302 73 7307 | 2 03 2703 5 76 5305 |

2. 3 1203 2. 2 5671 | 2345 6 6543 2176 | 5 5671 2345 6543 |

【1.】
2176 5671 2176 5 56 :‖

【2.】
2176 5671 2176 5 |

182

1/4 5 3 | 2 1 | 0 3 | 5 | i͘.6 | 5 6 i | 0 6 | 5 | 4.6 | 5 6 4 | 0 3 |

2 | 4 3 | 2.3 | 4 3 | 2.4 | 3 5 | 0 1 | 2 3 | 0 1 | 2 | 6 5 | 0 4 |

6 | 6 5 | 0 4 | 2 | 2 5 | 4 5 | 2 5 | 4 5 | 2 | 0 2 | 0 2 | 1 | 1.3 |

2 1 | 0 2 | 1 | 6 5 | 3 2 | 1 | 1 | 5 1 | 0 3 | 5 | 1 3 | 5 1 | 0 3 |

5 | 1 2 | 3 5 | 1 2 | 3 | 2 3 | 0 2 | 3 | 3 5 | 6 i | 5 2 | 0 3 | 0 5 |

1 | 2 1 | 2 1 | 0 2 | 3 | 6 5 | 3 6 | 0 5 | 3 | 6 1 | 6 1 | 0 2 | 1 |

1 2 | 1 1 | 1 2 | 1 1 | 6 5 | 0 6 | 5 | 3 2 | 1 5 | 0 3 | 0 2 | 1 | 1 0 |

0 7 | 0 6 | 5 | 5 0 | 0 2 | 0 2 | 6 | 1 | 1 0 | 0 3 |

0 2 | 5 | 5 0 | 0 6 | 5 4 | 3 2 | 1 | i 0 ‖

説明：樂曲初見於 1935 年。樂譜見 1953 年版《粵樂名曲集》第七集。

秋 水 芙 蓉

呂文成 曲

1=C 2/4

| 0 65 ‖: 3 i̠6̠ 5̠i̠6̠5̠ | 3.̠5̠3̠5̠ 3.̠5̠3̠5̠ | 7̠2̠6̠ 3̠2̠7̠6̠ | 3. 5 3.̠5̠3.̠5̠ |

6.̠7̠6̠i̠ 2.̠3̠3̠2̠7̠ | 6.̠7̠6̠5̠ 3̠5̠3̠2̠ | 1 1̠ 6̠5̠ | 3̠6̠5̠3̠ 2̠3̠5̠ | 0̠3̠0̠2̠ 1̠6̠2̠ |

5̠6̠5̠3̠ 2̠6̠5̠ | 0̠3̠0̠2̠ 11 | 2̠3̠2̠1̠ 0̠6̠0̠1̠ | 5̠6̠3̠2̠ 55 | i. 6 5i |

0̠6̠0̠5̠ 3̠5̠3̠ | 5̠6̠5̠3̠ 2̠6̠5̠ | 0̠6̠0̠i̠ 5. 6 | 5̠6̠5̠3̠ 55 | 6̠i̠6̠5̠ 33 |

i 7 | 6̠5̠6̠i̠ 55 | 0̠3̠2̠3̠ 55 | 0̠4̠0̠3̠ 22 | 5̠6̠i̠5̠6̠5̠3̠ 2.̠3̠4̠5̠ |

3̠2̠1̠6̠ 22 | 0̠5̠0̠6̠ i̠i̠.̠7̠ | 6̠i̠2̠6̠ i̠i̠ | 6.̠ i̠ 5̠6̠3̠5̠ | 6.̠ i̠ 5̠6̠3̠5̠ | 2 2.̠3̠ |

5̠6̠i̠5̠6̠5̠3̠ 2̠6̠5̠ | 0̠3̠0̠2̠ 11 | [1. 2̠3̠2̠1̠ 6̠1̠ | 5 5̠ 6̠5̠ :‖ [2. 漸慢 2̠3̠2̠1̠ 6̠1̠ | 5͡ ‖

説明：樂曲初見於 1936 年。樂譜見 1938 年版《琴弦樂譜》第三集。

寒潭印月

1 = C 4/4

吕文成 曲

慢板

0 $0\cdot\ 6\ 5\ 06\ 5\ 06$ | $5\,6\,\dot{1}\,6\ 53\cdot6\ 530\,6\ 5\cdot\ \dot{2}$ |

mf

$\dot{1}\dot{2}\dot{1}\dot{2}\dot{1}6\ 5\ 6\dot{1}\ 56\dot{1}5654\ 3\cdot212$ | $353512\ 36\dot{1}65\ 456\dot{1}5652\ 3365$ |

$45\ \ \ 66\dot{1}5\cdot\dot{1}\ 6\dot{1}6543\ 5\ 6\dot{1}$ | $5\ 65\ 0\ 6\dot{1}\ 565652\ 32327$ |

$6561\ 2\cdot356\ 453432\ 1\ 2\ 23$ | $121\ \ \ 02372\ 651761\ 2356$ |

mp

$3\cdot216\ 516\ 565\ 0\dot{1}$ | $6\dot{1}6\dot{1}65\ 353535\ 656\dot{1}\ 5\cdot\ 4$ | $565\ 03\ 5656\dot{1}\ 5\cdot65653$ |

mf

$212\ 5\cdot65653\ 21232\ 1601$ | $232\cdot6\ 545\ \ \ 676765\ 4\cdot\ 3$ |

$2276\ 52\ \ \ 12\cdot4\ 353217$ | $2\ 235\ 272723\ 5\cdot\ \dot{1}\ 6\dot{1}6535$ |

$2232\ 151\ 2232\ 1501$ | $22\ \ \ 6\dot{1}653\,56\dot{1}\ 6535\,232\ 1201$ |

$2265\ 3506\ 5565\ 3\cdot565$ | $3\cdot565\ 353532\ 1\ 4\cdot\ 3\ 2106$ |

$5\cdot\ 6\ 5567\cdot6\ 5565\ 357656$ | $1127\ 6561\ 2356\ 3\cdot216$ |

$5532\ 1501\ 2232\ 1501$ | $22\ \ \ 6\dot{1}653\,56\dot{1}\ 532\ \dot{1}20\dot{1}$ |

mf

$\overset{\frown}{\dot{2}}\ \dot{2}\ 6\ 5\quad 3\ 5\overset{\frown}{0\ 6}\ \underline{5\ 5}\ \underline{6\ 5}\quad 3.\ 5\ 6\ 5\ \big|\ 3.\ 5\ 6\ 5\quad \underline{35}\ \underline{35}\ \underline{32}\quad 1\ 4.\ 3\quad \underline{21}\ \underline{06}\ \big|$

$\dot{5}.\qquad 6\quad \underline{56}\ \underline{\dot{2}76}\ \underline{55}\ \underline{62}\quad \underline{357}\ \underline{656}\ \big|\ \overset{\frown}{11}\ \underline{27}\ \underline{65}\ \underline{61}\quad 25\qquad 3212\ 6\ \big|\ \dot{5}\ -\ 0\ 0\ \big\|$

説明：樂譜見 1937 年版沈允升編《琴弦樂譜》第二集。

戀 芳 春

1=C 4/4

呂文成 曲

【引子】　　　　　行板

$$
\dot{1}\,3\ \underline{5\,6}\ 6\ -\ \|:\ \overset{5}{\underline{\underline{6}}}\ \underline{6\ 05}\ \underline{6\ 05}\ \underline{67}\ \ \underline{6535}\ |\ \underline{6\ 02}\ \underline{1\ 02}\ \underline{1212}\ \underline{3212}\ |
$$

$$
\underline{3\ 05}\ \underline{6\dot165}\ \underline{\dot1.\ 6}\ \underline{5\dot156}\ |\ \underline{3532}\ \underline{1232}\ 1\ \ \ \dot1\dot5\ |\ \underline{3532}\ \underline{\dot125\dot3}\ \underline{23\dot21}\ \underline{6276}\ |
$$

$$
5\ \ \underline{65}\ \underline{3\dot1}\ \ \ \underline{3\dot1}\underline{06}\ 5\ \ \underline{6\dot1}\ |\ \underline{356\dot1}\ \underline{5\dot1}\ \ \ \underline{6532}\ \underline{5\ 04}\ |
$$

$$
5\ \ \underline{04}\ \underline{5\ 04}\ \underline{5432}\ 1\ \ |\ \underline{0532}\ \underline{1532}\ \underline{1\ 02}\ \underline{1\ 02}\ |\ \underline{1212}\ \underline{3212}\ \underline{356\dot1}\ \underline{3535}\ |
$$

$$
\underline{6\dot1\dot2\dot3}\ \underline{\dot1\dot276}\ \underline{5635}\ \underline{235}\ |\ \underline{0605}\ \underline{12}\ \ \ \underline{232161}\ \underline{2\ 06}\ |
$$

$$
\underline{56\dot1\dot2}\ \underline{6535}\ \underline{132123}\ \underline{2\ 0\dot3}\ |\ \dot2\dot2\ \ \underline{\dot2\dot207}\ \underline{656\dot1}\ \underline{56\dot165}\ |\ \underline{3\dot1}\ \ \ \underline{356\dot1}\ 5\ \underline{53}\ \underline{2\ \underset{\cdot}{16}}\ |
$$

$$
\underset{\cdot}{5}\ \ \underline{06}\ \underline{56\dot16}\ 5\ \underline{0\dot1}\ \underline{35\dot1}\ |\ \overset{1.}{\underline{\quad\quad\quad}}\ 356\ \underline{\dot165365}\ 5\ \ \ 5\ :\|\ \overset{2.}{\underline{\quad\quad}}\ 356\ \underline{\dot165365}\ 5\ \ \ 5\ \|
$$

說明：樂曲初見於 1937 年。樂譜見 1955 年版《粵樂名曲集》第十集。

滾 繡 球

呂文成 曲

1 = C 4/4

小快板

0. 6 5 6i 53　5 6i | 53　5. 3432 1. 21. 2 | 3. 432 1. 21. 2 3. 　2 1. 21. 2 |

3. 432 1232 1. 6 5356 | 1232 11 　1　56i53 | 56i53 5. 6 i3i6 5. 6 |

5 43432 1. 6　54 34321 | 　6 56i 6 56i 3i 35 66 |
　　　　　　　　　　　　　　　　　　　　　　　　　　　f

i. i 66　i. i 66 | 5432 5432 5613 25671 | 25671 2. 3 2321 2321 |
　　　　　　　　　mp　　　　mf

7176 52176 52176 5. 6 | 5656 5. 6 1616 1 |

3. 2 ii　3. 2 ii | 5532 5532 343432 1. i |

6543 2176 5432 1. 2 | 1212 3432 565　6765 |

365 3653 25 035 | 1. 2 1235 25 035 | 2. 3 1 23 2161 5 ‖

說明：樂譜見 1938 年版沈允升編《琴弦樂譜》第三集。

188

飄　飄　紅

呂文成 曲

1＝C　2/4

2 <u>35</u> | <u>1</u> <u>35</u> <u>5̣1</u> | 2. <u>4</u> <u>35</u> | <u>1</u> <u>35</u> <u>5̣1</u> | 2. <u>3</u> <u>23</u> | 5 <u>6. i</u> | <u>53</u> <u>01</u> |

<u>2</u> <u>23</u> <u>5. i</u> | <u>6. i</u> <u>53</u> | <u>01</u> 2 | <u>21</u> <u>23</u> | <u>01</u> 2 | <u>2i</u> <u>2̇3</u> | <u>3̇i</u> <u>2̇</u> |

<u>2̇0</u> 2 | <u>6. i</u> <u>53</u> | 2 <u>45</u> | <u>04</u> <u>5. 6</u> | <u>45</u> <u>45</u> | <u>01</u> 2 | <u>20</u> 2 | <u>6. i</u> <u>53</u> |

2. <u>4</u> <u>05</u> | <u>03</u> <u>5</u> <u>65</u> | <u>35</u> <u>35</u> | <u>0i</u> 5 | <u>0i</u> <u>5. i</u> | <u>51̣. 6</u> 4 | 0 <u>65</u> 4 |

0 <u>65</u> <u>4. 5</u> | 4 <u>64</u> 3 | <u>34</u> <u>32</u> | <u>35</u> 6 | i <u>5. 6</u> | <u>75</u> 6 | <u>60</u> <u>5̣1</u> |

<u>6̣1</u> <u>313</u> | <u>11</u> <u>6̣2</u> | <u>42</u> <u>4204</u> | 2 0 <u>42</u> <u>1̣6̣5</u> | 4 <u>45</u> <u>6405</u> |

6 <u>45</u> <u>6405</u> | 6 <u>21</u> | <u>24</u> <u>5424</u> | 1 <u>16</u> <u>5424</u> | 1 <u>12</u> <u>1̣2̣65</u> |

1 <u>6̣1</u> <u>24</u> | <u>2̣1̣65</u> <u>4565</u> | <u>4565</u> 4 | <u>40</u> 2 | 2 <u>5. 2</u> | <u>15</u> <u>3</u> <u>65</u> |

<u>35</u> <u>2315</u> | <u>3</u> <u>15</u> <u>3</u> <u>13</u> | <u>21</u> <u>6123</u> | ‖: 1 <u>10</u> :‖ 1 － ‖

説明：樂譜見 1938 年版沈允升編《琴弦樂譜》第三集。

189

天　女　散　花

（又名《仙女散花》）

1 = C　4/4

吕文成 曲

```
0    06  5  12 35  ‖: 516  5. 3 235  531 | 2. 6 45   5171 2. 3 |

2211 665  043  5. 6 | 56   5656 11   0 61 | 235  032  1 71 21 |

015  61  2. 3 25 | 5555 52   2222 52 | 2222 25   5555 25 |

254 56  5   5 54 | 3. 4 3432 1 71 21 | 035 2 61  212 056 |

5 56 52  11  31 | 316 5   365  765 | 3651 2. 3 2123 564 |

065 13  5. 6 563 | 032 1 76 564 436 | 5   06 5 12 35 :‖ 5 - - - ‖
```

說明：樂曲初見於 1938 年。

捷 足 先 登

1 = C 4/4

呂文成 曲

小快板

```
‖: 6i 3  5  06 | 0i 3  5  6i | 35 6i 35 6i | 3  5  03 05 |

6  i  35 6i | 35 6i 35 6 | i  03 02 i | 3  32 i3 32 |

i3 32 i  3 | 05 03 5  3 | 23 76 5  0 35 | ii 55 33 56 |

5  0 34 51 35 | 51 35 21 35 | 6i 32 1  02 | 15 32 1  02 |

i·2 i·2 i 06 | 5·6 5·6 5 056 | ii 55 33 11 | 5 5 05 06 |

1 12 3 34 5 56 i i6 | 5 54 3 321  1 | 3 321 5 1  05 |

1 12 36 5  0 56 | ii 55 33 11 |¹· 55 32 1  1 :‖²· 55 32 1  1 ‖
```

說明：樂曲初見於 1938 年。

普天同慶

1=C 4/4

呂文成 曲

小快板

（樂譜數字簡譜，此處為廣東音樂記譜）

説明：樂譜見 1938 年沈允升編《琴弦樂譜》第三集。

浪聲梅影

1 = C　**4/4**

呂文成 曲

小快板

5　　6　　5̲6̲　5̲6̲5̲3̲ ｜ 2　　5　　3̲7̲　6̲1̲5̲6̲ ｜ 1̲6̲　1　5　3̲5̲6̲5̲　3̲5̲2̲3̲ ‖

1̲7̲1̲3̲　2̲1̲2̲3̲　1̲3̲2̲3̲　1̲5̲3̲2̲ ｜ 7̲2̲　7̲2̲7̲6̲　5̲1̲3̲6̲　5̇ ｜ 7̲2̲　7̲2̲7̲6̲　5̲1̲3̲6̲　5̇ ‖

2　　5　　3̲7̲　6̲1̲5̲6̲ ｜ 1̲7̲　1　2̲7̲　6̲5̲　1̲3̲6̲1̲ ｜ 2̲3̲　2　6̲5̲　4̲4̲　2 ｜ 1̇·　6̲5̲　4̲4̲　2 ‖

1̲6̲1̲2̲　4　　2̲4̲　2̲4̲2̲1̲ ｜ 6̲7̲　6　2̲7̲　6̲5̲　4̲5̲2̲4̲ ｜ 5̇·　2̲7̲　6̲2̲　1̲6̲ ‖

漸慢

5̲6̲　1̲7̲　6̲1̲5̲6̲　4̲5̲2̲4̲ ｜ 5̇　2·　4̲　5̲4̲　5̲3̲ ｜ 2·　5　3̲5̲3̲2̲　1̲3̲6̲1̲ ｜ 2　－　－　－ ‖

説明：

　　樂曲初見於 1930 年。樂譜見 1941 年版沈允升編《現代琴弦曲譜》初集。此曲是根據《一枝梅》、《浪淘沙》合編而成。

雙龍戲珠

1 = F 4/4

呂文成 曲

0 56 7i2̇3̇ | 5 5̲3̲ 2̇176 55656 5532̇i | 50 56i2̇ 35 3̇5̇i2̇ |

3̇5 3̇5̇i 2̇. 3̇ 2̇i6i | 5i3̇i 5i3̇i 54 3432 | 1234 567i 2̇176 5432 |

11 3̇. 2̇ i2̇76 5i65 | 3i65 3i65 3i 3i06 | 5. 6 5356 5365 3i23 |

5. 6 5356 5356 3i23 | 5i̇. 6 535 55671 22176 |

5 5671 2̇ 2̇i76 5 5i65 | 3i65 3456 7i2̇3̇ 4̇506 |

5̇4̇3̇2̇ i765 4321 765 | 0 56 7657 i75i 2̇i52̇ |

3̇25̇3̇ 4̇35̇4̇ 5̇5̇ 0 5̇4̇ | 5̇45̇3̇ 4̇35̇2̇ 3̇25̇i 2̇i57 | i756 765 5 56 7657 |

i75i 2̇i52̇ 3̇25̇3̇ 4̇35̇4̇ | 5̇5̇ 0 5̇4̇ 5̇45̇3̇ 4̇35̇2̇ |

3̇25̇i 2̇i57 i765 765 | 5 1234 55 i2̇3̇4̇ | 5̇5̇ 5̇65̇ 5̇65̇ 5̇5̇ |

5̇65̇ 5̇65̇ 3̇5 3̇5̇3̇2̇ | i7 6i5 :‖ 2/4 06 53 | 5 35i5 | 0i 53 |

5 6i 5i | 3i 5i | 4i 6i2̇3̇ | ii 6i2̇3̇ | 55 567i | 2̇2̇ 2̇i76 |

195

5　　5<u>2̇</u>　|　2̇.　2̇　<u>2̇5</u>　|　5　　1<u>5</u>　|　5.　5　<u>51</u>　|　1　　<u>567i</u>　|　3̇　　<u>3̇i76</u>　|

5　　<u>567i</u>　|　<u>3̇5</u>　<u>3̇i76</u>　|　5　　<u>6i65</u>　|　<u>3i</u>　<u>6i5</u>　|　3̇　-　|　渐慢
3̇　<u>2̇3</u>　<u>i2̇6i</u>　|　5　-　‖

東風第一枝

1 = C $\frac{1}{4}$

呂文成 曲

$\underline{0\,6}$ | $\underline{5\,3\,5}$ | $\underline{6\,5}$ | $\underline{0\,3\,5}$ | $\underline{1\,2}$ | $\underline{0\,1\,0\,6}$ | $5\,\dot{1}$ | $\underline{0\,5\,0\,4}$ | $\underline{3\,2}$ | $\underline{0\,6\,0\,5}$ |

$\underline{3\,6}$ | $\underline{0\,7\,0\,5}$ | $6\,\dot{1}$ | $\underline{\dot{3}\,2\,1\,\dot{2}}$ | $\dot{3}\,5$ | $\underline{0\,5\,0\,\dot{3}}$ | $\underline{\dot{2}\,\dot{1}}$ | $\underline{0\,6\,0\,5}$ | $\underline{6\,4\,3}$ |

$\underline{3\,5\,6\,\dot{1}}$ | $\underline{5\,6\,4\,5}$ | $3\,3$ | $\underline{0\,1\,0\,3}$ | $\dot{1}\,6$ | $\underline{0\,6\,0\,5}$ | $\underline{6\,5}$ | $\underline{5\,6\,5\,3}$ |

$\underline{2\,3\,5}$ | $\underline{0\,\dot{1}\,\dot{2}}$ | $\underline{\dot{3}\,2}$ | $\underline{\dot{2}\,\dot{3}\,2\,\dot{1}}$ | $\underline{\dot{2}\,\dot{3}\,2\,\dot{1}}$ | $\dot{2}$ | $\dot{2}\,\underline{3\,5}$ | $\underline{6\,5}$ | $\underline{0\,3\,0\,2}$ | $\underline{1\,3}$ |

$\underline{3\,5\,3\,5\,3\,2}$ | $1\,.\,\underline{2\,3\,5}$ | $\underline{2\,3\,2\,3\,2\,1}$ | $\underline{6\,1\,5\,6}$ | 1 | $\underline{\dot{1}\,6\,5}$ | $\underline{3\,5\,6\,\dot{1}}$ | $5\,6\,.\,\dot{1}$ |

$\underline{5\,6\,4\,3}$ | $2\,.\,\underline{\overset{\frown}{3\,2}}$ | $\underline{1\,2}$ | $\underline{1\,2\,0\,5}$ | $\underline{2\,0}$ | 7 | $\underline{7\,7}$ | $\underline{7\,7\,0\,7}$ | $\underline{\dot{2}\,7}$ | $\underline{\dot{2}\,7\,6}$ |

$\underline{5\,7}$ | $\underline{0\,7\,0\,6}$ | $5\,\underline{0\,3}$ | $\underline{2\,2\,.\,3}$ | $\underline{2\,2\,0\,2}$ | $\underline{5\,2}$ | $\underline{0\,2\,0\,3}$ | 5 | $\dot{3}\,.\,\dot{2}$ |

$\dot{1}\,3$ | $\underline{0\,3\,0\,2}$ | $\dot{1}\,3$ | $\underline{5\,3\,0\,5}$ | $\dot{3}\,\underline{0\,2}$ | $\underline{1\,2}$ | $\underline{3\,5}$ | $\underline{0\,3\,5}$ | $\underline{1\,2}$ |

$\underline{2\,3\,2\,1}$ | $\underline{6\,3}$ | $\underline{0\,6\,0\,5}$ | $\underline{3\,2}$ | $\underline{3\,5}$ | $\underline{1\,2}$ | $\underline{6\,5}$ | $\underline{3\,5\,2}$ | $\underline{2\,3}$ | $\underline{5\,6}$ |

$\underline{2\,3\,1}$ | $\underline{5\,6\,3}$ | $\underline{3\,5}$ | $\underline{2\,3\,1}$ | $\underline{6\,3\,5}$ | $\underline{6\,5\,1}$ | $\underline{6\,\dot{1}\,6\,5}$ | $\underline{3\,5}$ | 2 : ‖ $\overset{\frown}{2}$ ‖

説明：樂譜見 1938 年版沈允升編《琴弦樂譜》第三集。

一片飛花

1=C $\frac{3}{4}$

<div align="right">呂文成 曲</div>

小快板

```
5 - 35 | 1̇ 07 6 | 5 - (54 | 5 - -) | 5 - 35 | 1̇ 07 5 | 6 - (43 |

6 - -) | 1̇ 7̇1̇ 7 | 6 - 1 | 3 32 4 | 3 - - | 6̣ 7̣ 1 | 3 32 5 |

1 - (1 | 1 - -) | 1 45 4 | 1 56 5 | 1 67 6̇1̇ | 5 - - | 5 45 4 |

2 45 4 | 5 45 45 | 1 - - | 6̣ 12 1 | 2 12 1 | 2 12 45 | 6 - - |

1̇ 6 54 | 5 12 32 | 1. 1 - - | 1 - - : | 2. 1 - 1̇ | 1̇ - - | 1̇ 0 0 ‖
```

下 山 虎

1 = C 4/4

<div align="right">呂文成 曲</div>

$\overset{>}{6}$ 5 | $\overset{>}{6}$ 5 $\overset{>}{65}$ $\overset{>}{0\dot{1}}$ | 5 53 21 03 ‖: 53 21 03 5 | 6$\dot{1}$ 53 02 1 |

1234 $\underset{.}{5}$ 1234 $\underset{.}{5}$ | 05 05 0$\dot{2}$ $\dot{1}$ | $\dot{1}$ 0$\dot{1}$ 0$\dot{1}$ 07 | 6 60 05 06 |

mp

3 56 3 01 | 02 31 02 3 | 07 07 3 7 | 3 05 0$\dot{2}$ $\dot{1}$ | $\dot{3}$· $\dot{2}$ $\dot{1}$23 0$\dot{2}$ $\dot{1}$ |

$\dot{1}$ 0 02 01 6 | 21 $\underset{.}{6}$ 06 06 | 5 5· 6 43 04 | 5 43 05 $\dot{1}$ |

35 $\dot{1}$3 05 $\dot{1}$ | 3$\dot{1}$ 03 $\dot{1}$ - | 1234 5 1234 5 | 05 05 $\dot{1}$ $\dot{1}$ |

mp

6$\dot{1}$ 36 5$\dot{1}$ 03 | 5 $\dot{2}\dot{3}$ $\dot{2}\dot{1}$ 06 | 5 4· 3 54 03 | 5 50 01 0$\underset{.}{5}$ |

pp

$\underset{.}{6}$0 1$\underset{.}{5}$ $\underset{.}{6}\dot{1}$ 0$\underset{.}{5}$ | $\underset{.}{6}$0 06 07 6 | 67 6 06 07 | $\dot{2}$ $\dot{3}\dot{2}$ $\dot{3}\dot{2}$ 0$\dot{3}$ |

mp

$\dot{2}$ 0$\dot{2}$ 0$\dot{2}$ $\dot{1}$ | $\dot{1}$0 $\dot{1}$0 06 5 | 65 3 65 3$\dot{1}$ | 07 6 60 05 |

06 5 $\dot{3}\dot{2}$ $\dot{1}$ | 01 01 02 6 | 3 0$\dot{1}$ 65 36 | 5 50 3 21 03 :‖ 5 50 ‖

説明：樂曲初見於 1935 年。樂譜見 1938 年版沈允升編《琴弦樂譜》第三集。

青春歡樂

1=C 4/4

呂文成 曲

小快板

5 5　3 5　6 5　3 2 1 ｜ 2　5 6 5 3 2 2　2 ｜ 5 5　3 5　6 5　3 2 1 ｜

2. 3　2 1 6 1　5 5　5 ｜ 5 1 1　6 1　5 1 1　6 1 ｜ 1 35　1 2 1 6　5 5　5. 6 ｜

5 52　3 36　5 52　3 36 ｜ 5 5 3　2 7 6 5　1 1　1 ｜ 1 3 6 5　1 3 6 5　1 1 2　3 3 ｜

5 6 3 2　5 6 3 2　5 6 1　5 5 ｜ 1 1 1　6 6　5 3 5 6　5. 3 ｜ 2 3 2 1　5 5 3　2 3 2 1　2 ｜

5 6 5　1 6 5　1 2 3 5　2 ｜ 2 0　2 0　2 3 1 3 2. 3 ｜ 2 3 5 6　3 6 3　2 3 5 6　1 ｜

［1.
6 6 1　5 3 2　1 5　1 ｜：

［2.　　　　　　　　　　　　　　　　　　漸慢
6 6 1　5 3 2　1 5　1 ｜ 6 6 1　5 3 2　1 5　1 ‖

200

青 山 翠 谷

1=C 4/4

吕文成 曲

慢板

‖: 5· 6 5654 25 4 | 5· 6 5653 23 2 | 4 45 66 1 61 2 |

3 35 2 1361 2 | 5· 3 2321 616 5 | 55 6561 32 1 | 5 55 45 24 1 |

566 54 2 － | 66 1 65 4 45 6 | 1 1 6165 4 24 5 |

4 56 5 4 56 5 | 4 56 4 4 56 1 | 616 454 542 1 | 55 656 126 1 |

1 65 6 1 54 5 | 16 1 65 4 24 5 | 55 6165 45 6 | 55 6165 4 45 2 |

1 61 2 1 23 2 | 65 65 3561 5 | 6363 6363 6361 2 |

62 62 1261 5 | 565 161 542 1 |『1. 616 54 2 － :『2. 616 54 2 － ‖

出 水 芙 蓉

1 = C 4/4

吕文成 曲

慢板

‖: 0 35 6 5 1̇ 7 65 | 3· 7̣6̣ 5̣· 6̣ 5̣10̣2̣ | 3 — 1̇666 65 3532 |

11 0506 11 0506 | 11 6102 3565 3565 | 3·535 616 565 1̇1̇1̇1̇ |

6̣ 1̣ 5̣ 3̣ 5̣ 3̣ 1̣ 22 0201 | 7̣6̣ 5̣6̣5̣ 0506 26̣ |

11 0305 25 05032 | 11 0106 53515 615 | 0603 53523 35 0505 |

55 0302 3 53 2532 | 11 6506 13 5616 | ¹⁻²· 5̣ :‖ ³· 5̣ ‖

202

悲　　懷

1 = C　4/4

呂文成　曲

04 ‖: 2421 71　7171 2· 4 | 2421 7571 5　5 ‖ 55　5557 1　5654

2542 1· 2 52571 | 02 12 12 1212 | 4· 6 54 54 5424 | 1　1 76 55　0 24

1　0 72 11　0 54 | 2　03 231 235 | 1561 231235 2　−

5653 2　1235 2 21 | 75　7571 5· 4 245 | 0 53 25　2526 1· 7

6123 5645 3532 1 76 | 55　5556 1· 3 2327 | 651 5· 672 6　6

4　4524 5　0 | 5　5425 4　04 | 22 44 22 11 | 1· 245 2　0 24 55

07 1　71　7·171 | 7　12　1212 4 | 4652 1　1612 4

4541 2· 4 24　2421 | [1. 7124 1 76 5· 4 :‖ [2. 7124 1 76　⌢5

雨 打 梨 花

（又名《寒江釣雪》）

1=C 4/4

呂文成 曲

行板

3 23 5 5 ｜ i̲ 65̲ 352̲ 3 61 ｜ 2356̲ 1· 76̲ 5 ｜ 5·̲ 6 565̲ 01 02 ｜

3 2312̲ 6 0 ｜ 6 6·̲ 7 676̲ 07 ｜ 2 6543̲ 2 2 ｜ 5·̲ 2 1 23̲ 1231̲ 2 ｜

5671̲ 20 2176̲ 50 ｜ 5671̲ 2176̲ 5 5 ｜ 11̲ 5 11̲ 51̲ ｜ 03 235̲ 06 1 ｜

1 i·̲ i i·̲ 6 55̲ ｜ 50 5·̲ 5 5·̲ 6 11̲ ｜ 10 6532̲ 1 12̲ 1103̲ ｜

22̲ 6·̲ 7 22̲ 6·̲ 7 ｜ 22̲ 7276̲ 5672̲ 6·̲ 7 ｜ 6765̲ 31 5135̲ 676̲ ｜

07̲ 63 6367̲ 2· 3 ｜ 2 61̲ 5645̲ 343̲ 7· 2 ｜ 33 5· 2 33 7232̲ ｜

5232̲ 75̲ 4 35̲ 2· 3 ｜ 2567̲ 2· 3 2206̲ 55 ｜ 5504̲ 33 0302̲ 33 ｜

0302̲ 33 1323̲ 1323̲ ｜ 1561̲ 2· 3 1276̲ 51 ｜ 616543̲ 5 5612̲ 3 ｜

3216̲ 5·̲ 6 5356̲ 1612̲ ｜ 3532̲ 1261̲ 5 5 ｜ 3532̲ 1261̲ 5 5 ‖

說明：樂譜見 1937 年版沈允升編《琴弦樂譜》第二集。

204

龍鳳呈祥

1 = C 4/4

呂文成 曲

0 6 ‖: 53 6165 33 6 | 53 6165 33 6i | 5 65 4 54 3 27 6156 |

1. 3 2312 33 65 | 35 2123 5. 6 3235 | 6 6 7 6. 32 |

11 2 3523 5. 3 | 1235 2312 6. 65 | 35 3535 65 6565 |

12 1235 232 0 6i | 5. 6 35 6i56 i. 6 | 55 3235 232 0 65 |

35 3535 65 6565 | 1. 2 1235 232 0 32 |

16 1612 3523 5. 3 | 21 3532 11 0 32 | 13 65 13 65 |

11 2 33 35 | 62 6265 33 6 | 35 3532 16 1 |

i761 5 55 1612 | ⌐1.⌐ 35 2132 1. 6 :‖ ⌐2.⌐ 35 2132 i |

説明：樂曲初見於 1940 年。樂譜見 1955 年版《粵樂名曲集》第十集。

剪　春　羅

1 = C　4/4

<div align="right">呂文成 曲</div>

中板

説明：樂譜見《粵樂名曲集》第六集。

滿 園 春 色

1 = C　4/4

<div align="right">呂文成 曲</div>

0 6 5　3 5　1 6 1 ‖： 5 3 5　1 6 1　5 5 ｜ 1 3 5　6 1　1 3 5　6 1 5 ｜

6　0 3 2　1 2　3 2 1 2 ｜ 3　3 1　1 6 1　5 ｜ 5　6 1　3 2 3　5 ｜ 5　5 5　3 5 ｜

3 5　1 6 1　5　5 3 2 ｜ 1　1.3　2 1　7 6 ｜ 5　3 1　5 5　3 1 ｜ 5 5　1 5　6　7 6 ｜

5　1 5　6　7 7 0 6 ｜ 5　1 3 5　6 1 5　6 ｜ 6　1 6 5 3 5　2 ｜ 1 2　3 2　3　6 5 6 ｜

1　1　6 1　6 5 3 ｜ 5　5　3 1　7 6 ｜ 5　5 3 2　1 2　3 5 ｜ 1 2　3 5　1　0 6 ｜

5.　6　1. 2　3. 5　3. 2 ｜ 1　1　6 1　6 1 6 5 ｜ 3 5　6 1　6 1 6 5　3 5 ｜

1　2 1 2　3. 5 2 ｜ 1 2 3　1 6　5　5 ｜ 1 1 1 1　6 6 0 5　3 5 ｜ 3 ｜

2 1　1 1 0 2　3 5　3 5 3 2 ｜ 1 2 3 5　2 3 1　3 5　6 2 7 6 ｜

※1.※ 5　0 6 5　3 5　1　6 1 ‖： ※2.※ 5 ‖

説明：樂譜見 1935 年版沈允升編《弦歌中西合譜》第五集。

海棠春睡

1 = C 4/4

吕文成 曲

中板

3 i 7 6561 | 5. 6 3532 5 5 | i 3 5672 6 27 | 6765 3 576 0 35 |

16 12 35 6276 | 5 35 2312 3 0 76 | 52 3561 5 5 i7 |

6i 6i35 3 53 27 · | 635 5356 15 3532 | 1232 1 06 65 |

352 0 35 0356 05 | 3235 2 0 32 1 65 | i 65 12 3 6i65 |

3521 3 0 32 1 65 | i 65 12 3 65 3 56 | 6i 2. 35 212 |

03 5. 4 5 65 3 65 | 615 3513 2. 7 6156 | 15 3235 16 1235 |

232 0 6i 5 3. 5 | i 7 6i 5 54 | 5 64 55 56 563 | 2 54 3532 15 3532 |

1323 1576 55 51 | 23 2176 5 0 i | 6. i 6535 6. 6i |

5. 6 5323 5 0 32 | 1116 5653 22 25 | 3532 7276 5356 1761 |

22 0 35 i 35 356i | 5 45 3532 11 0 27 | 66 0 23 11 0327 |

208

6̣6̣ 0 2̇3 1̇1 0327 | 6̣ 13 2313 6̣ 13 2313 | 6̣ 13 2161 535 0 1̇7 |

62 6263 535 0 76 | 5356 1̇ 2̇7 61̇ 61̇65 | 漸慢 43 2643 5. 0 ‖

説明：樂譜見 1937 年版沈允升編《琴弦樂譜》第三集。

柳浪聞鶯

1=C 2/4

譚沛鋆 曲

自由板 輕鬆地

（橫笛南胡）

$\overset{5}{\underset{\smile}{1}}$ 1 － | 5 5 3 2 | 1. 5 6 | i i 0 6 | 5 6 3 5 6 |

（低音）（中胡、三弦、阮、琵琶）

1 － | 5 3 | 1 － | 1. 6 | 5 3 5 6 |

5. 6 5 3 | 2 － | 5 5 6 | 5 6 5 3 2 | 3. 5 3 2 | 1 － |

（合奏）

5. 6 5 3 | 2 － | 5 6 | 5 2 | 3. 2 | 1 － |

（二胡獨奏）　　　　　　（簫獨奏）　　　　　（高中音）　　　　（低音）　　　　（合奏）

1 1 2 | 3 23 5. 6 | 5 5 35 | 2 － | 1. 2 3235 | 2123 1 | 6561 23 |

1. 2 76 | 5 － | i 7 2. 7 | 6 3 5 | 0 6 56 | 5. 5 | 1. 3 25 |

2. 5 | 1. 3 25 | 1. 32 | 1235 2176 | 5 0 61 | 5 5 3 2 | 1 － ：‖

説明：樂曲初見 1937 年。樂譜見《粵樂名曲集》第五集。

走 馬 燈

1=C 2/4

譚沛鋆 曲

說明：樂曲約見於 1931－1938 年。樂譜見《粵樂名曲集》第六集。

南 島 春 光

譚沛鋆 曲

1=C 2/4

稍快

```
6̣ 6̣  6̣ 6̣ | 6̣7̣6̣  6̣7̣6̣ | 3 3  3 3 | 3 4 3  3 4 3 4 ‖: 5  0 4 | 5 6  5 |

5 4 3 2  5 4 3 2 | 0 4  2 4 | 2 -  | 2 1 7̣ 5̣  2̣ 1 0 7̣ | 7̣ 5̣  2̣ 1 7̣ 5̣ |

2 1 0 7̣  7̣ 5̣ | 0 2̣  5̣ 2̣ | 5̣  0 4 | 3 2  4 3 | 2 3 4 5  6 5 | 4 3  2 |

2̇  0 1 | 2̇ 3  2̇ | 5  0 4 5 | 6 7  6 | 6 5  4 3 | 3 4 2  0 | 2 2 0 6  2 2 |

2 2 0 6  2 2 | 2 3 4 3  4 3 | 2 3 4 3  4 3 0 2 | 1 7̣  6̣ 7̣ 6̣ | 0 1  7̣ 6̣ |

1 7̣  6̣ | 0 3̣  6̣ 3̣ | 6̣  6̣ | 0 5̣  6̣ 7̣ | 6̣  6 5 4 3 | 2 3 4 3  0 2 3 | 6̣ 6̣  7̣ 1 |

2̇·  3 4 6 4 3 | 2̇  2̇ 3 1 7 | 6̣  0 4 | 3 2 1 3  2̇ | 2̇  6 6 2 | 3 3 2  6 6 2 |

3 3 2  4 5 6 | 6 4 2  4 5 | 6  6 4 | 2̇  2 4 2 4 | 2 6 2  0 6 2 6 | 2̇  2̇ :‖
       mp          mf
```

説明：樂曲初見於 1938 年。

孔 雀 開 屏

1 = C （52線） 4/4

何大傻 曲

説明：

　①樂曲可用二胡、揚琴、琵琶、南胡、洞簫、低胡、三弦、大阮等樂器演奏。

　②樂譜見 1932 年版沈允升編《弦歌中西合譜》。

戲水鴛鴦

1 = C 4/4

何大傻 曲

```
3. 5 6 i  56. i  56562  3.  5 | 6i76765  3543432  16125  3  53 |

25 35  23 57  6 15 6  1.  2 | 3543432  176123  1    1  i7 |

6 7 6 7 4  3. 5 6 i  56 5  5  i 7 ‖: 6765  3235 6    6  76 |

5 3. 6  5356  i  27  6i56 | i  76  5356  i    i  23 | 16. 2  1612  3652  3.  5 |

6 i 6 5  44    4 2 4 5  66 | 6 i 6 5  44    4 2 4 5  6 i 6 5 |

4245  67567  6    6  65 | 3  5i  6535  2353  6561 | 2.  65  35    3432 |

1   27  651761  5. 636  5356 | 1   12  3432  121   1 0 |

4  45  6i65  44   4  65 | 4.  5  6i65  44   4  54 | 24   2421  6156  1561 |

25   3235  232  23 | 235  23237 6  27  6123 | 16   1612 3. 5  6i24 |

3.  5  6576  53. 6  5356 | i   i  27  65    3235 |
```

25　　3532 1 27 6561 ｜ 2 32 7. 3 237 2723 ｜ 5 17 653 5561 5　　5. 6 ｜

51　　6535 2. 3 2354 ｜ 35　　3432 1 27 6156 ｜ 1 61 2312 3. 5 351 ｜

6535 25　　3561 5243 ｜ 5. 65 3235 25　　｜ 3561 5 61 6535 2. 3 ｜

2 5 3 5 2 3 5 7 6 1 5 6 1. 2 ｜ 3 5 3 2 176123 1　　1 17 ｜

⌐1.
67 6 7 4 3. 5 61 5. 17 ：‖ ⌐2. 67 6 7 4 3. 5 61 5　　—　‖

說明：樂曲初見於 1932 年。樂譜見 1933 年版沈允升編《弦歌中西合譜》第三集。

217

慰　　勞

1 =G　4/4

何大傻　曲

$\colon\!\!\|$ 1 3 5̣ - | 33 11 2 - | 22 55 33 11 | 22 5̣2 1· 21 | 1 3 5̣ - |
mf

3̆1 1̆1 2 - | 25 3 3̆1 2 | 5̆2 3 1̆3 1 | 1 2̆1 2 | 1̆2 3̆1 2̆3 2 |
f

0 5 3 5 | 3 1 5 3⌒ | 3 5 3 5 | 3 1 5 3⌒ | 3 1̆2 3 1 | 2 5 1 1 |

5· 5̱ 1 1 | 5· 5̱ 1̱1 5̱1 | 2 5 1 - | 1 3 2̱1 5̣ | 1 2 3̱1 2 |

1 3 2̱1 5̣ | 1 2 3̱1 2 | 5̣· 5̱ 2 1 ‖: 5̣2 2̱2 5 2⌒ | 5̱5 5̱5 2 1 :‖
p f

5̱5̣ 5̱5̣ 2̱7̣ 5̣ | 7̣ 5̣ 7̣ 1 | 2 4̱1 2· 5 | 3· 2 7̣ 2 3 1 |

2· 3̱ 2̱2 2̱7̣ | 6̣ 5̣ 3̱5̣ 6̣1 | 5̣· 3̱ 2̱2 2̱7̣ | 6̣ 5̣ 3̱5̣ 6̣1 |

5̣ 0 5̱6̣ 1 | 5· 5̱ 1 1 | 5· 5̱ 1̱1 1̱1⌒ | 2 5 1 0 | $\overset{\text{⸭}}{\overset{>}{1}}$ 0 0 0 ‖

説明：樂譜見 1938 年版沈允升編《琴弦樂譜》第三集。

步 步 嬌

1 = C $\frac{4}{4}$

何大傻 曲

說明：樂曲初見於 1940 年。樂譜見 1953 年版《粵樂名曲集》第四集。

花　間　蝶

1 = C （5̣2̇ 線） $\frac{4}{4}$　　　　　　　　　　　　　　　何大傻　曲

慢速度

（樂譜）

說明：樂曲可用小提琴、揚琴、洞簫、琵琶、中阮、中胡、低胡等樂器演奏。

醉桃園

何大傻 曲

1=C 4/4

（简谱 / 数字谱 乐曲内容为五线谱外的简谱图像）

説明：樂曲初見於 1931 – 1938 年。樂譜見《粵樂名曲集》第六集。

登　　高

(又名《姊妹花》)

1 = C 2/4　　　　　　　　　　　　　　　　　　　　　　　　　林浩然 曲
行板

$\underline{1 \cdot 2}$ $\underline{3 \cdot 5}$ | 5 - | $\underline{\dot{2} \cdot \dot{1}}$ $\underline{7257}$ | 4　$\underline{3524}$ | 3 - | $\underline{1 \cdot 2}$ $\underline{3 \cdot 5}$ | 5 - |

$\underline{\dot{2} \cdot \dot{1}}$ $\underline{7257}$ | 4　$\underline{3542}$ | 1 - | $\underline{3203}$ $\underline{55}$ | 5 - | $\underline{3203}$ $\underline{54}$ | 3 - |

$\underline{3203}$ $\underline{55}$ | 5 - | $\underline{1201}$ $\underline{32}$ | 1 - | $\underline{3403}$ $\underline{15}$ | 3 - |

$\underline{3403}$ $\underline{16}$ | 5 - | $\underline{3403}$ $\underline{15}$ | 3 - | $\underline{1201}$ $\underline{32}$ | 1 - | $\underline{2203}$ $\underline{43}$ |

2 - | $\underline{2203}$ $\underline{54}$ | 3 - | $\underline{2204}$ $\underline{43}$ | 2 - | $\underline{2202}$ $\underline{17}$ | 1 - |

$\underline{1306}$ $\underline{55}$ | 5 - | $\underline{1306}$ $\underline{77}$ | 4 - | $\underline{7204}$ $\underline{57}$ | 7 - | $\underline{6406}$ $\underline{42}$ |

5 - : | $\underline{5 \cdot 555}$ $\underline{6 \cdot 666}$ | $\underline{7 \cdot 777}$ $\underline{1 \cdot 5}$ | $\underline{15}$ $\underline{10}$ | $\underline{\underset{.}{5}}$ 0 ‖

説明：樂曲初見於 1936 年。樂譜見 1954 年版《粵樂名曲集》第八集。

一 帆 風 順

1 = D **2/4**

林浩然 曲

輕快

$\underline{5505}\ \underline{52}$ | $\underline{454}\ 4$ | $\underline{5505}\ \underline{54}$ | $\underline{242}\ 2$ | ($\underline{5505}\ \underline{52}$ |

$\underline{4505}\ \underline{42}$ | $\underline{1\,\dot{7}}\ \underline{54}$ | $2\ 2$) | $2.\ \underline{2}\ \underline{55}$ | $4.\ \underline{2}\ \underline{44}$ | $\underline{2101}\ \underline{5\dot{7}}$ |

$1\ 1$ | ($2.\ \underline{4}\ \underline{21}$ | $\dot{6}$ $\underline{65}\,\dot{1}\dot{1}$ | $\underline{6}\,\dot{1}\underline{65}\ \underline{4524}$ | $5\ \underline{5}$) | $4.\ \underline{7}\ \underline{55}$ |

5 $\underline{5}$ ($\dot{1}\dot{1}$ | $\underline{0}\,\dot{1}\underline{05}\ \underline{4524}$ | $5\ 5$) | $\underline{5505}\ \underline{52}$ | $\underline{4505}\ \underline{42}$ |

1 $1.$ (2 | $\underline{11}\ \underline{02}$ | 4 $\underline{4}\ \underline{52}$ | $\underline{454}\ 4$) | $\underline{6606}\ \underline{66}$ | $\underline{56}$ $5.\ \underline{402}$ |

2 0 (4 | $\underline{22}\ \underline{04}$ | $\underline{55}\ \underline{71}$ | 5 5) $\underline{54}$ | $\underline{22}\ \underline{55}$ | $4.\ \underline{2}\ \underline{14}$ | 2 2 |

($\underline{2202}\ \underline{22}$ | 1 1) $\underline{22}$ | $\underline{12}$ $\underline{5}\ \underline{55}$ | $\underline{05}$ $\underline{0}\,\dot{1}\dot{1}$ | $\underline{6}\,\dot{1}\underline{65}\ \underline{4524}$ | 5 5 |

($\underline{55}\ \underline{51}$ | $\underline{71}\,\dot{7}$ $\dot{7}$) | $\underline{01}$ $\underline{22}\ \underline{01}$ | $\underline{22}$ ($\underline{0}\ \underline{21}$ | $\underline{77}$ $\underline{0701}$ |

$\underline{22}$ $\underline{5}\ \underline{65}$ | $4.\ \underline{2}\ \underline{14}$ | 2 $\underline{2}$) | $4.\ \underline{4}\ \underline{2020}$ | ($1.\ \underline{2}\ \underline{4040}$) |

$1.\ \underline{2}\ \underline{4040}$ ($\underline{4202}\ \underline{12}$ | 4 0) | 4 $\underline{42}$ | 4 ($\underline{4202}$ | $\underline{12}\ 4$) |

(齊奏)

$\underline{4202}\ \underline{12}$ | 4 ($0.\ \underline{4}$ | $\underline{22}$ $4.\ \underline{4}$ | $\underline{22}\ 4$ | 3 2 | 2 $0.\ 3$ |

説明：樂曲初見於 1939 年。樂譜見陳德鉅手抄本。

甜蜜的蘋果

李 佳 曲

1 = A 4/4

說明：樂曲初見於 1936 年。樂譜見 1953 年版《粵樂名曲集》第六集。

華冑英雄

1 = C 4/4

尹自重 曲

中板

$\underline{5}$ - 3. · $\underline{5}$ | $\underline{3532}$ $\underline{1612}$ 3 $\underline{6\dot{1}}$ $\underline{564}$ | $\underline{60324}$ 3 $\underline{23}$ $\underline{43}$ $\underline{6\dot{6}}$ |

$\underline{6212}$ 3. · $\underline{5}$ $\underline{33}$ | $\underline{3302}$ 3. · $\underline{5}$ $\underline{33}$ | $\underline{3302}$ 3. $\underline{65}$ $\underline{43}$ |

$\underline{4304}$ $\underline{2372}$ $\underline{37}$ $\underline{26}$ | $\underline{2672}$ 3 $\underline{55}$ 1 $\underline{55}$ $\underline{15}$ | $\underline{1235}$ 2. 3 $\underline{2111}$ |

$\underline{6123}$ 1. $\underline{6}$ $\underline{5555}$ $\underline{11}$ | $\underline{15}$ 1. $\underline{5}$ $\underline{1512}$ | $\underline{3532}$ 1. $\underline{6}$ $\underline{21}$ | 6 $\underline{13}$ 5. 3 $\underline{2123}$ $\underline{52}$ |

$\underline{5256}$ 1 - $\underline{44}$ | 2 $\underline{45}$ 1 $\underline{6\dot{1}65}$ $\underline{44}$ | $\underline{2204}$ 1 $\underline{6\dot{1}65}$ $\underline{41}$ |

$\underline{1424}$ 5 $\underline{1424}$ 5 | $\underline{654}$ 5 ‖: $\underline{5506}$ 5 $\underline{53}$ $\underline{2204}$ 2 $\underline{5506}$ 5 $\underline{53}$ |

$\underline{2204}$ 2 $\underline{\dot{1}\dot{1}6\dot{1}}$ $\underline{5506}$ | $\underline{\dot{2}20}$ $\underline{\dot{3}5\dot{3}\dot{2}}$ $\underline{15}$ $\underline{53}$ | $\underline{5351}$ 2 $\underline{5503}$ $\underline{25}$ |

$\underline{321}$ 2 $\underline{7237}$ $\underline{26}$ | $\underline{17}$ 2 - $\underline{5}$ | $\underline{2532}$ 1 - 7 | $\underline{2316}$ $\underline{52}$ $\underline{1561}$ $\underline{51}$ |

6̱5̱4̱ 5̣·6̣ 4̱3̱ | 63 23 2363 6323 | 6243 5·6̣ 5 | 3̱5 6 - 2̱6̣ |

3̱2̱7̱2̱ 6̣ 6̱6̱7̱7̱ 1̱5̱6̱0̱ | 6̱6̱7̱7̱ 1̱5̱6̱0̱ 5̱6̣ 1̱2 | 2 - :‖

説明：樂譜見 1938 年版沈允升編《琴弦樂譜》第三集。

夜 合 明 珠

1=D 4/4

尹自重 曲

中板

‖: 0 65 45　2124 | 5　0 65 45　4561 | 5　0 76 55　5557 |

1　1 27 61　2542 | 1　1. 4 2455 2224 | 1757 1. 4 2455 2224 |

1757 1. 7 6765 4524 | 5　0 76 55　5551 | 2　0 76 5356 1231 |

5　0. 1 6165 4 36 | 5　06　51　6165 | 4　0. 6 51　6535 |

2. 3 2123 5　3235 | 6　5653 24　3213 | 2　05　75　7571 |

2　0 76 55　5551 | 23　2357 6123 2761 | 5　0 32 17　6561 |

2　0 32 17　6561 | 5　0 65 4405 33 | 5 61 5 64 4405 33 |

5 61 5 65 35　3532 | 1　0 27 61　2542 | 1　:‖

說明：樂曲初見於 1939 年。樂譜見 1955 年版《粵樂名曲集》第十集。

勝　　利

1 = C $\frac{2}{4}$

尹自重 曲

4543 2321 | 2321 6754 | 3·0　　6754 | 3·0 3·0 | 6 65 6 65 | 6 65 i765 |

4324 3 | 3 3235 | 66 66 | 6 - | 06 5 64 | 36 5 64 | 3 3235 |
ff

66 66 | 6 - | 06 5 64 | 36 56 | 3 35 65 | 35 43 | 34 56 | 4·3 24 |
ff

3 - | 33 33 | 6 - ‖: 66　　6265 | 66 05 | 32 04 | 3212 3212 |
p　　f

3 3234 | 5·7 6765 | 4 4 | 45 43 | 24 01 | 74 05 | 44 04 | 4 - |

4 54 32 | 4 54 32 | 32 12 | 33 33 | 6· 45 | 66 64 | 35 24 |
p　　f

3212 3212 | 3 3234 | 57 6765 | 4 4 | 44 32 | 44 32 | 44 32 | 4 - |
mp　　f

04 567 | ii 76 | ii 76 | 5 - | 50 5672 | 6 65 6 65 | 6 65 7 67 |

i 7i 2 i2 | 3 32 i i7 | 62 i7 | 65 43 | 6 - :‖ 6567 2327 | 6 60 ‖

說明：樂譜見《粵樂名曲集》第六集。

滿園春色小桃紅

陳俊英 改編

1 = C　2/4　4/4

行板

```
0    0 65 │ 35   1 61 │ 5 35 1 61 │ 5 5 │ 1 35 61 │ 1 35 6 15 │

6    6 3532 │ 1. 2 3212 │ 3   3 1 │ 1 61 5 │ 5 61 │ 3523 5 │

5 5 │ 5  35 │ 35 1 61 │ 5 5 │ 1 1 │ 2 1 76 │ 5  31 │ 5555 31 │

5555 1 5 │ 6  76 │ 5 56 15 │ 6 56 76 │ 5 │ 1 35 │

6 5 6 │ 6 56 1 65 │ 352 │ 1. 2 3212 │ 3  6156 │ 1 1 │

61  653 │ 5  56165 │ 31 76 │ 5 5 │ 1. 2 35 │ 1. 2 35 │ 1 0. 6 │
                                                    mp

5. 6 1. 2 │ 3. 5 3. 2 │ 1. 61 │ 6. 1 65 │ 3 5 6 1 │

6165 35 │ 1  2312 │ 35 2 │ 12316 │ 5 5 │ 1 1 6165 │ 35 3 │
                                                mf          mp

2 1 12 │ 35 3 │ 1235 231 │ 35 6276 │ 5 6 1 3 5 1 │
mf        mp                渐慢
```

慢

4/4　6　　6561 5617 6165 3561 6535 │ 低音樂器　26165 3561 6535 2 23 66 │

揚琴獨琴

凱　　旋

1 = C（5̣2線） 4/4 3/4 2/4

慢速度

<div style="text-align:right">陳俊英　曲</div>

0 65 | 3651 212125 356i65 33 | 3　65 3526 5437 6355356 |

11　13532 151512 353213 | 22　235　663　5　06 |

445　32356 3　3.56i | 565652 356i 565652 3　06 |

353532 127172 353532 127172 | 36723　356i 5652 |

356i 565652 5　55635 | 66663 5.i6535 2201 356i |

5　5　06 536i 561761 | 272345 3.　6 536i 561761 |

272345 3.　4 34327672 356i | 5i653 5.　6 5i653 5i6535 |

2.　5 356i6535 267235 2723 | 676763 272723 464643 2723535 |

663 5.i6535 221 356i | 5　5　03 23 2326 5.65656 |
mp

7276 561.3 232326 5.65656 | 727276 561.3 226 11076 |
mf　　　mp　　　　　　　mf　　mf

557　6156 12352372 612356 | 1231 16535 2343432 1765135 |

<div style="text-align:right">233</div>

中快速度

$\frac{1}{4}$ 6̲6̲ | 6̲· 5̲ | 6̲7̲ | 6̲ 5̲6̲ | 1̲7̲6̲ | 0̲ 5̲6̲ | 1̲2̲ | 3̲5̲ | 1̲2̲3̲ |

0̲ 6̲ | 5̲6̲ | 5̲6̲5̲2̲ | 3̲4̲ | 3̲· 6̲ | 5̲6̲ | 5̲6̲5̲2̲ | 3̲4̲ | 3 |

3̲4̲ | 3̲4̲3̲2̲ | 7̲2̲ | 3 | 3̲3̲ | 6̲3̲ | 2̲1̲ | 6̲7̲6̲ | 0̲ 5̲ |

6̲7̲ | 6̲7̲5̲7̲ | 6̲ | 6̲7̲ | 6̲5̲ | 4̲5̲ | 4̲· 5̲ | 6̲7̲ | 6̲5̲ | 4̲5̲ |

4̲· 3̲ | 2̲5̲ | 3̲1̲ | 2 | 5̲5̲ | 6̲5̲ | 3̲1̲ | 2 | 5̲5̲ | 3̲5̲ | 1̲3̲ |

2 | 5̲6̲ | 5̲1̲ | 1̲6̲ | 5 | 1̲1̲ | 6̲5̲ | 3̲5̲6̲1̲ | 5 | 1̲7̲ | 1̲2̲ | 3̲4̲ |

3̲· 6̲ | 5̲5̲ | 5̲2̲ | 3̲4̲ | 3 | 1̲7̲ | 1̲2̲ | 3̲4̲ | 3̲· 6̲ | 5̲5̲ | 5̲2̲ |

渐慢　　　　　　　　　　　　　　　　慢板

3̲4̲ | 3 | 7̲2̲3̲5̲ | 3̲2̲7̲2̲ | 6̲ | 6̲ | 6̲1̲ | $\frac{4}{4}$ 6̲· 1̲ 5̲ 6̲1̲ 3̲5̲ |

6 - - 3̲5̲ | 7 - 6̲7̲ 6̲5̲3̲5̲ | 2 - 2̲7̲6̲ 3̲1̲ | 7̲2̲ 6̲7̲ 5 3̲5̲ |

1̲ 2̲7̲ 6̲2̲ 3̲5̲6̲1̲ | 5 - 5̲ - | 6̲· 7̲ 6̲5̲2̲5̲ 6 3̲5̲3̲2̲ |

234

轉中快

1235 32176̣ - | **2/4** 67 6762 | 67 6.2 | 56 5652 |

f

56 5.3 | 23 2325 | 23 2.5 | 12 1215 | 12 1 05 |

漸慢

67 6762 | 67 6.2 | 56 5652 | 56 5.3 | 22 01 | 3. 56i | 5 - ‖

説明：

　①樂曲可用小提琴或二胡、揚琴、三弦、琵琶、椰胡等樂器演奏。

　②樂譜見 1935 年沈允升版編《弦歌中西合譜》第五集。

步 步 蓮 花

陳 德 鉅 曲

1 = C 4/4

說明：樂曲作於 1934 年。樂譜見 1952 年版《粵樂名曲集》第三集。

虞　美　人

陳德鉅 曲

1 = G　4/4

```
0  65 ‖: 35    3̇ 6i 5. i̇ 6i65 | 35    35212  2   07 |

6i3561 5.   7 6i2̇3̇ i. 3̇ | 2̇3̇2̇i 6i2̇3̇765   5   65 |

3   6i 536.2̇ 762̇7 6. 5 | 3̇i    6535 6i5    56i65 |

3. 1 6553 2. 3 2123 | 6763 2123 5   5   65 |

3532 1.  2 1212 3.  5 | 6763 5. 6 1 i̇3 5. 6 |

56i    5612 3.  2 3523 | 5.   3 5653 235.i 65532 |

1 1 3̇2i23 2̇35 | 6. 56̇2̇76563 5352̇ | i̇  463 5. 6453 |

2   0.  3 235.i 635.3 | 235.i 635.6 45   4532 |

1   1.  3 2123 5. i̇ | 65456i 5. 655   11 |

6i65 4. 5 4.214 2. 4 | 2542 14564   40 |

6. 56i 5. 6 5.5542 2. 4 | 241 2124 5. i̇ 6i65 |
```

漸慢

```
|1.                           |2.
| 35   6i 5   5 65 :‖ 35   6i 5   0 ‖
```

説明：樂曲作於 1932 年。樂譜見 1935 年版《粵樂新聲》。

237

寶鴨穿蓮

陳德鉅 曲

1 = C 4/4

(引子) 6 5 3 1̇ 7 6 ‖: 5 0 35 2345 3432 | 12 1112 3235 2325 |

6123 7276 565 :‖ 0 76 | 5617 6165 35 665 |

37 665 67 6265 | 3565 6 0 3565 | 35 2176123 1 77 |

6 6 5 5 4 4 3 3 | 6 0 36 5 05 | 5 0 35 2 0 65 |

3 5 3 2 1 3 5 2 3 1 2 3 5 3 | 2 3 2 1 6 1 6 5 1 3 5 6 7 2 |

7276 5135 676 0 35 | 22 0 36 55 0 65 | 45 45 35 35 |

6 6 1 1 2 2 3 3 6 6 5 5 1 1 5 5 | 35 2 1 2 3 5 6 5 6 5 3 |

2 5 6 5 3 2 1 3 2 3 2 5 | 61232 72765 0 ‖

説明：樂曲作於 1932 年。樂譜見 1935 年版沈允升編《弦歌中西合譜》第五集。

漢宮春曉

陳德鉅 曲

1＝A　2/4

| 1 5 1 2 | 3 2 3 3 6 | 5 5 5 3 2 3 1 | 2 3 5 0 6 0 1 | 2 3 2 2 3 5 |

| 5 6 5 3 2 2. 3 | 2 2 6 5 6 5 | 5 5 2 1. 3 | 1 3 1 3 | 1 3 0 2 1 |

| 2 3 2 3 | 2 3 0 5 3. 5 | 6 6 5 3. 4 | 3 3 6 5. 6 | 3 5 0 1 |

渐慢

| 0 3 2 3 2 | 0 6 0 5 | 0 4 3 4 3 | 0 5 3 4 3 2 | 1 2 3 5 2 3 | 3 0 6 |

二胡　　　　　　　　　　　　　　　　　　　　　　　　　　　原速

| 5 1 7 6 5 3 5 | 2. 3 | 2 1 2 3 1 2 3 | 1 2 6 5 6 ‖: 6 0 2 7 6 5 |

| 6 7 6 5 6 7 | 2 2 0 | 5. 3 2 2 | 5. 3 2 2 | 7 2 7 2 7 6 | 5 3 5 3 5 6 | 1 1 0 |

| 6 7 6 5 4 5 3 | 0 6 4 3 4 5 | 3 4 3 4 3 2 | 7 2 3 5 2 3 4 | 3 3 3 5 |

| 2 7 2 7 2 6 | 5. 6 5 5 6 | 7 2 7 7 2 | 7 2 7 6 5 6 5 | 3 5 2 3 5 4 |

| 3 3 5 2 3 4 | 3 5 3 4 3 2 | 1 3 2 1 | 2 1 2 3 1 2 | 1 6 1 6 1 2 |

1.

| 3 3 5 6 1 | 5 1 7 6 5 3 5 | 2. 3 | 2 1 2 3 1 2 3 | 1 2 6 5 6 :‖

2.

| 2 ‖

說明：樂譜見 1935 年版沈允升編《弦歌中西合譜》第五集。

解　語　花

陳德鉅 曲

1 = C　4/4

慢板

```
3  5 | 1. 3 5. 1̇ 6    0 63 | 56    4543  2  01  612.3 |

2 2 2 3  5 6 6 6 3 5  5 3 2 3       | 6 0161 2 3 1    1  0 3 2 2 2 6 |

5 6 5  6 1 2  1  0 2  1 1 1 2 | 3 6  6 3 5 2 3    5 3 | 2 3 1  3 5  7 2 6  3 5 |

7 2 6  0 7  6 7 6  0 7 | 6 7 6 3  2 2    3 5 6 1̇ 5 | 5    7 2 7 6  5 6 1 5 6  7 2 7 6 |

5 6 5 5 6  7 1 2 2 2 7  1  0 7  6 1 6 5 | 4 6 4 3 5    5    5 6 5 2 |

5 6 5  1 2 1 5  1 2 3 4 5 0  6 1̇ | 5 2    5  0 6  5 2 3 5 6 1̇ 5    5  5 :‖
```

説明：樂譜見 1935 年版沈允升編《弦歌中西合譜》。

蟾宮折桂

陳德鉅 曲

1 = C 4/4

0. 65 35　2672 | 35　26723　　0 63 | 5i　356i 55　3532 |

11　2321 675　6123 | 113 2123 5　06 | 5356 561　2356 3656i |

536i 561　2356 3. 6 | 3. 6 3632 7672 3532 |

7672 3　　0 54 356i | 5. 3 6123 15　6123 |

1　0i 6i65 3. i | 6i65 35　2312 3 | 453 365 35　3532 |

1　727651　6i65 | 4643 272723 535　03 |

5. 3 5. 3 5643 272723 | 5643 272723 5　0 65 |

3532 1. 2 7657 6 | 4535 2　2245 | 225 4. 5 45　4542 |

11　7157 11　4542 | 1　0 65 3 34 1 56 | 3 13 2. 3 22 25 |

3213 2　52 12 | 5216 1652 761 0 | 6i65 453 6i65 435 |

4435　665 3 | 3532 1235 2. 6 | 5. 6 3. 65　03 | 2. 31. 32　03 |

2. 31. 32　03 | 21 2123 1 76 55 | 3561 53 6123 1. 2 | 1. 35 - ‖

說明：樂譜見 1935 年版《粵樂新聲》。

241

西 江 月

陳德鉅 曲

1=C（5 2 線）4/4

中速度

説明：

① 樂曲可用二胡、揚琴、秦琴、椰胡、洞簫等樂器演奏。

② 樂曲作於 1928 年。樂譜見 1935 年版沈允升編《弦歌中西合譜》第五集。

悲　秋

（又名《紫雲回》）

<div align="right">陳德鉅 曲</div>

1 = C　4/4

行板

```
0      0      04    2421  | 71    7171  24    2421  | 7571 5     5      55    |

5557 1     5654  2542  | 12    5257 1     1. 2  | 12    12    1212 4     |

06    54    54    5424  | 11    0 76  55    0 24  | 11    0 72  11    0 54  |

22    03    231   235   | 1561 231235 2     2     ‖: 5653 2     1235 2  21  |

7 5      7 5 7 1  5 4      2 4 5  | 0    5 3  2 5      2 5 2 6 1. 7  |

6 1 2 3  5 6 4 5  3 5 3 2  1  76  | 5 5      5 5 5 6  1 3      2 3 2 7  |

61   5672 6    0    | 4    4524 5    5    | 5    5425 4    0    | 2 2  4 4  2 2  1 1 |

1245 22    04    55    | 07    1      7 1    7171  | 7      12    1212 4    |
```

243

46521　1615 4　│4541 24　24　2421│7124 1276 5　—　:‖

說明：樂曲作於 1933 年。樂譜見 1935 年版沈允升編《弦歌中西合譜》第五集。

雁 來 紅

陳德鉅 曲

1 = C 4/4

中板

```
0 3432 | 1612 355  353532 13432 | 1761 2 52 03432 2123 |

5 17 653561 5  5. 4 | 353532 11  1117 6. 7 | 6265 3. 5615 5 5 |

5. 3 5165 343 0 61 | 5. 3 5635 2  23 | 2123 1235 6. 5 3561 |

5  53  6356 113 | 632 3 35 3332 73 | 737 2  725 6. 7 |

6765 45  665 676 | 35  3532 75  43 | 4324 4343 2 75  32 |

3273 2  223 55 | 5556 11  6125 3 21 | 5356 1  1 32 11 |

3561 5. 6 535 03 ‖: 5. 3 5165 4. 5 4 45 | 64  6461 2. 4 1116 |

154 6165 4. 5 44 | 64  6424 1  1. 6 | 14  2421 6561 5. 6 |
```

```
            1.                              2.
5654 245 06  565 | 05 3532 1761 23 :‖ 05 3532 1761 2 31 | 2 - - 20 ‖
```

春 郊 試 馬

陳德鉅 曲

1 = G 2/4

中等的快板　每分鐘 108 拍

System 1:

2/4 2̇ 3̇ 2̇ 1̇	2̇ 3̇ 2̇ 1̇	2̇ 3̇ 2̇ 1̇ 7 6	1/4 5	2/4 0 4 3 2	1/4 5
2/4 2 2	2 2	2 2 4	1/4 3	2/4 0 0	1/4 0
2/4 4 5 4 3	4 5 4 3	5 5 4 4	1/4 3	2/4 0 1̇ 0 5	1/4 0
2/4 2 5 0 5	2 5 0 5	2 5 2 2	1/4 3	2/4 0 1 0 2	1/4 1

p

mf 悠揚地

System 2:

2/4 0 0	1/4 0	2/4 0 0	1/4 0	2/4 3 1̇	7 6
2/4 0 4 3 2	1/4 5	2/4 0 0	1/4 0	2/4 0 3 0 3	0 3 0 3
2/4 0 0	1/4 0	2/4 5 0 5 0	1/4 0	2/4 6 3	5 6
2/4 0 1 0 2	1/4 1	2/4 5 0 5 0	1/4 0	2/4 6̣ 1 3̣ 1	5̣ 7̣ 6̣ 1

System 3:

3 1̇ 3 5	1/4 6	2/4 1̇˃ 1̇ 1̇	6 5 6	1̇˃ 1̇ 1̇	6 5 6 1̇ 1̇	6 5 3 5
3 5 1 2	1/4 3	1/4 4˃ 3 5	1 2 3	4˃ 3 5	1 2 3 5 5	3 2 1 2
5 5 3 5	1/4 6	1/4 0 4 0 3	0 2 0 3	0 4 0 3	0 2 0 5	3 2 1 2
5̣ 1 6̣ 5̣	1/4 6̣ 1	1/4 6̣ 1 5̣ 1	3̣ 1 1 3	6̣ 1 5̣ 1	6̣ 2 3̣ 1	6̣ 2 5̣ 1

System 4:

p

3 0 2	3 3 0	0 0 2	3 4 3 2	3 4 3	3̇ -
0 0	0 0 4	3 3 0 2	3 4 3 2	3 4 3	1̇ -
1 0	0 0	0 0	0 0	0 0	6 -
3̣ 0 0	0 0	0 0	0 0	3̣ 4 3̣ 0	6̣ 6̣ 6̣ 6̣

f

247

$\dot3\,\dot3\ \dot3\,\dot2\ |\ \frac14\,\dot1\ |\ \frac24\,\dot3\ -\ |\ \dot3\,\dot3\ \dot3\,\dot2\ |\ \dot1\quad \dot3\dot3\dot3\dot2\ |\ \dot1\quad \underline{7777}\ |$

$\dot1\,\dot1\ 6\,5\ |\ \frac14\,6\ |\ \frac24\,\dot1\ -\ |\ \dot1\,\dot1\ 6\,5\ |\ 6\quad \underline{3535}\ |\ 3\quad \underline{3535}\ |$

$6\,5\ 3\,5\ |\ \frac14\,6\ |\ \frac24\,6\ -\ |\ 6\,5\ 3\,5\ |\ 6\quad 5\ |\ 5\quad 3\ |$

$6\,5\ 6\,5\ |\ \frac14\,3\,3\ |\ \frac24\,6\,6\ 6\,6\ |\ 6\,5\ 6\,5\ |\ 3\,3\quad 0\ |\ \underline{1\,0}\quad 0\ |$

$3\quad \underline{7777}\ |\ 3\quad \underline{7777}\ |\ 3\ 7\,7\ 3\ 7\ |\ 3\ 7\ 3\,0\ |\ \overset{mf}{0\,2\,1\,2}\ |$

$3\quad \underline{3535}\ |\ 3\quad \underline{3535}\ |\ 3\,5\,3\,5\ 3\,5\,3\,5\ |\ 3\ 5\ 3\,0\ |\ 0\quad 0\ |$

$3\quad 5\ |\ 3\quad 5\ |\ 3\,3\,3\,3\ 3\,3\,3\,3\ |\ \underline{3333}\ 3\,0\ |\ 0\quad 0\ |$

$\underline{3\,0}\quad 0\ |\ \underline{3\,0}\quad 0\ |\ \underline{3}\ 0\quad 0\ |\ \underline{3}\ 3\ 3\,0\ |\ 0\quad 0\ |$

$3\,3\ 0\,2\ |\ 5\,5\ 0\,3\ |\ 6\,6\ 0\,4\ |\ 7\,7\ 0\,5\ |\ \dot1\,\dot1\ 0\,5\ |\ \dot3\ \dot2\ \dot1\ \dot2\ |$

$5\,5\ 0\ |\ 5\,5\ 0\ |\ 3\,3\ 0\ |\ 7\,7\ 0\ |\ 1\,1\ 0\,5\ |\ 6\ 5\ 6\ 5\ |$

$3\,3\ 0\ |\ 2\,2\ 0\ |\ 1\,1\ 0\ |\ 2\,2\ 0\ |\ 3\,3\ 0\ |\ \underline{1232}\ \underline{1232}\ |$

$1\,1\ 0\ |\ 5\,5\ 0\ |\ 6\,6\ 0\ |\ 5\,5\ 0\ |\ 1\,1\ 0\ |\ 6\ 5\ 6\ 5\ |$

$\dot1\ \dot2\ \dot1\ \dot2\ |\ \frac14\,\dot1\ |\ \frac24\,5\,4\,3\,2\ |\ \dot1\,0\ \dot1\,0\ |\ \dot1\,0\,0\ |\ \underline{2\,5}\,5\ |$

$6\ 5\ 3\ 2\ |\ \frac14\,5\ |\ \frac24\,\underline{1\,6}\,1\,2\ |\ 3\,0\ 3\,0\ |\ 3\,0\,0\ |\ 2\ 1\ |$

$\underline{1232}\ \underline{1232}\ |\ \frac14\,3\ |\ \frac24\,1\,2\,3\,2\ |\ \dot1\,0\ \dot1\,0\ |\ \dot1\,0\,0\ |\ \underline{4\,3}\,3\ |$

$6\ 5\ 6\ 5\ |\ \frac14\,1\ |\ \frac24\,\underline{5\,5}\,6\,7\ |\ \dot1\,0\ \dot1\,0\ |\ \dot1\,0\,0\ |\ \underline{6\,1}\,\underline{5\,1}\ |$

248

3 5 5 | 6 6 5 5 | 4 4 3 3 | 2 2 5 | 2 5 5 | 3 5 5 | 6 6 5 5 |

6̣ 1 | 4 4 3 3 | 2 2 1 1 | 2 2 3 | 2 1 | 6̣ 1 | 4 4 3 3 |

1 3 3 | 0 1 0 1 | 0 1 0 1 | 0 4 3 0 | 4 3 3 | 1 3 3 | 4 4 3 3 |

6̣ 5̣ 1 | 4 2 3 1 | 6̣ 2 5̣ 1 | 6̣ 2 1 | 6̣ 5̣ 1 | 6̣ 5̣ 1 | 4 2 3 1 |

4 4 3 3 | 2 2 1 | ⅟₄ 0 5 | ²⁄₄ 3 5 3 5 | 1̇ - | 1̇ 0 :‖

2 2 1 1 | 2 2 3 | ⅟₄ 0 2 | ²⁄₄ 1 2 1 2 | 3 - | 3 0 :‖

2 2 1 1 | 2 2 1 | ⅟₄ 0 2 | ²⁄₄ 1 2 1 2 | 3 - | 3 0 :‖

6̣ 2 5̣ 1 | 6̣ 2 1 | ⅟₄ 5 5 | ²⁄₄ 3 5 3 5 | 5̣ 1 5̣ 1 | 1 0 0 :‖

mf 悠揚地

[2.

3 1̇ | 7 6 | 3 1̇ 3 5 | ⅟₄ 6 | ²⁄₄ 1̇ˊ 1̇ 1̇ | 6 5 6 |

0 3 0 3 | 0 3 0 3 | 3 5 1 2 | ⅟₄ 3 | ²⁄₄ 4ˊ 3 5 | 1 2 3 |

6 3 | 5 6 | 5 5 3 5 | ⅟₄ 6 | ²⁄₄ 0 4 0 3 | 0 2 0 3 |

6̣ 1 3̣ 1 | 5̣ 7 6̣ 1 | 5̣ 1 6̣ 5 | ⅟₄ 6̣ 1 | ²⁄₄ 6̣ 1 5̣ 1 | 3̣ 1 1 3̣ |

1̇ˊ 1̇ 1̇ | 6 5 6 1̇ 1̇ | 6 5 3 5 | 3 0 2 | 3 3 0 | 0 0 2 |

4ˊ 3 5 | 1 2 3 5 5 | 3 2 1 2 | 3 0 | 0 0 4 | 3 3 0 2 |

0 4 0 3 | 0 2 0 5 | 3 2 1 2 | 1 0 | 0 0 | 0 0 |

6̣ 1 5̣ 1 | 6̣ 2 3̣ 1 | 6̣ 2 5̣ 1 | 3̣ 0 0 | 0 0 | 0 0 |

3 4 3 2 | 3 4 3 | 3· - | 3· 3· 3· 2· | ¼ 1· | 2/4 3· - |

3 4 3 2 | 3 4 3 | 1· - | 1· 1· 6 5 | ¼ 6 | 2/4 1· - |

0 0 | 0 0 | 6 - | 6 5 3 5 | ¼ 6 | 2/4 6 - |

0 0 | 3 4 3 0 | 6 6 6 6 | 6 5 6 5 | ¼ 3 3 | 2/4 6 6 6 6 |

3· 3· 3· 2· | 1· 3· 3· 3· 2· | 1· 7 7 7 7 | 3 7 7 7 7 | 3 7 7 7 7 |

1· 1· 6 5 | 6 · 3 5 3 5 | 3 3 5 3 2 | 3 3 5 3 5 | 3 3 5 3 5 |

6 5 3 5 | 6 5 | 5 3 | 3 5 | 3 5 |

6 5 6 5 | 3 3 0 | 1 0 0 | 3 0 0 | 3 0 0 |

3 7 7 3 7 | 3 7 3 | 0 2 1 2 | 3 3 0 2 | 5 5 0 3 | 6 6 0 4 |

3 5 3 5 3 5 3 5 | 3 5 3 | 0 0 | 5 5 0 | 5 5 0 | 3 3 0 |

3 3 3 3 3 3 3 3 | 3 3 3 3 3 0 | 0 0 | 3 3 0 | 2 2 0 | 1 1 0 |

3 0 0 | 3 3 3 0 | 0 0 | 1 1 0 | 5 5 0 | 6 6 0 |

7 7 0 5 | 1· 1· 0 5 | 3· 2· 1· 2· | 1· 2· 1· 2· | ¼ 1· | 2/4 5 4 3 2 |

7 7 0 | 1 1 0 5 | 6 5 6 5 | 6 5 3 2 | ¼ 5 | 2/4 1 6 1 2 |

2 2 0 | 3 3 0 | 1 2 3 2 1 2 3 2 | 1 2 3 2 1 2 3 2 | ¼ 3 | 2/4 1 2 3 2 |

5 5 0 | 1 1 0 | 6 5 6 5 | 6 5 6 5 | ¼ 1 | 2/4 5 5 6 7 |

説明：齊奏此曲時，按第一行譜演奏。合奏此曲時，按各部的音域自由選配樂器演奏。

喜 氣 揚 眉

陳文達 曲

1 = C 2/4

サ 1 1 1 1 i̱ 5 7 5 3 4 3 7 i̱ 7̱ ｜ 2/4 6 6.567 ｜ 1.7̱6 ｜ 5 6.567 ｜

1.7̱ 67 ｜ 30 ｜ 65 04 ｜ 3432 17 ｜ 6̣0 ｜ 3i ｜ 76 ｜

3i 76 ｜ 3i 76 ｜ 53 06 ｜ 53 06 ｜ 53 43 ｜ 20 ｜ 24 03 ｜

24 03 ｜ 25 ｜ 6.6 55 ｜ i5 03 ｜ 50 ｜ i5 06 ｜ 3 3432 ｜

1231 23 ｜ 10 ｜ ii 55 ｜ 60 ｜ 3432 1231 ｜ 20 ｜ 77 55 ｜

40 ｜ 3432 1232 ｜ 1 i ｜ 05 67 ｜ i5 ｜ 75 30 ｜ 43 71 ｜

6̣0 ｜ 6717 6717 ｜ 66 03 ｜ 676̣ ｜ 6717 6717 ｜ 66 03 ｜

676̣ ｜ 6i ｜ 76 ｜ 61 76 ｜ 61 76 ｜ 54 03 ｜ 54 03 ｜ 54 03 ｜ 20 ｜

2.6 54 ｜ 32 04 ｜ 32 04 ｜ 32 01 ｜ 6̣0 ｜ 2̇2̇ ｜ 67 06 ｜

5.35 ｜ i5 03 ｜ 50 ｜ i5 03 ｜ 44 ｜ 46 54 ｜ 31 7̱2 ｜ 10 ‖

說明：樂譜見 1949 年版音樂同樂會編中西對照《琴譜精華》第三集。

252

歸　　時

1=C　4/4

陳文達 曲

サ 6 i 6̂ - 6i7 6i7 6i7 6i76 - - - 3 6 5 3̂ |

365 365 365 365 3 - - - | 4/4 6· i 6 5 3 67 1712 |

3· 6 3· 23 | 4 5 6i65 4323 4565 | 4· i4 456i |

55 054 33 0323 | 4 0643 22 03 | 2· 3 2323 5 6i 5 56 |

ii 356i5 5 | 6i 6i65 45654 | 5672 6545 3212 3 23 |

4· 5 65532 3432 | 76 27 6 5356 | 7 0765 3 1 |

7176 5645 6 1 | 7176 5645 6· 7 67 | 6· 7 6 534· 1 |

4 6 4643 2#123 | 4643 2123 4· 24 | 66 24· 5 |

6i 56 1 | 6· 1 6i65 42 6 | 11 015 6i 5 56 |

11 016i 54 5 | 45 i2 1· 7 | 6765 4524 5· 1 |

2̣3̣ 2 2. 4 2421 | 7̣57̣1 2 5̣. 7̣ 5̣7̣5̣4 | 2̣1̣2̣4 5̣ 1 5 |

5̣6̣5̣4 2 4̣6̣ 1 6̣1̣6̣1̣ | 6 - 6. i̇ 6165 | 4. 5 6i̇ 5 - | 5 - 4 - |

33 0 3. 4 3432 | 16̣ 3 6. i̇ 6165 | 4. 5 6. 5 3 - |

3 - 6. i̇ 6165 | 3565 35435 2. 4 2421 | 6̣12̣7̣ 6̣ 643 3 27̣ |

6̣ - 6. 2 1. 2 | 3532 17̣ 6̣ 45 6 56 | 7̣ 67̣ 1 71 2 12 3 23 |

4 34 5 45 6 56 7 67 | i̇ 7i̇ 2̇ i̇2̇3̇ - | 3̇. 4̇ 3̇. 4̇ 3̇2̇ |

i̇2̇76 - | 6 - 2̇ - | i̇ - 7 - | 6 i̇ 7 - | 6 - - - ‖

説明：樂曲初見於 1932 年。樂譜見 1937 年版沈允升編《琴譜樂譜》第二集。

驚　　濤

陳文達　曲

說明：樂曲初見於 1932 年。樂譜見 1937 年版沈允升編《琴譜樂譜》第二集。

迷　　離

陳文達　曲

1 = C　**3/4**

中板

（ 12 34 ） ‖: 5 - 3 | 6 - 3 | 5 - - | 5 - 3 | 6 - 3 | 5. 3 45 |

1 - 2 | 3 - - | i - 7 | 6 - 2 | i. 2 76 | 5 - - | 5 - 3 | 6 - - |

5 - 3 | i - 7 | 6 - - | 22 34 07 | 3 - 2 | 1 - - | 5 - 6 |

3. 2 16 | 4. 6 54 | 3 - - | 5 - 6 | 1. 2 16 | 4 - 6 |

（ 11 55 11 33 ）

5 3 - | 3 - - :‖ 5 - 3 | 6 - 3 | 5 - - | 5 - 3 | 6 - 3 | 5. 3 45 |

1 - 2 | 3 - - | 3 - 34 | 2. 7 65 | 2 - 2 | 1 3 5 | i - - ‖

說明：樂譜見 1935 年版沈允升編《弦歌中西合譜》第五集。

醉　月

陳文達　曲

1 = C $\frac{2}{4}$

5 6 | 1̇ 6 | 7 6 0 1̇ | 7 6 | 2 6 3 4 | 6 5 | 6 5 0 6 | 6 5 |

1 5 3 4 | 5 3 | 4 3 0 3 | 3 2 | 5̣ 2 7̣ 2 | 5 2 | 3 4 0 3 |

3 1 | 0 5̣ 0 6̣ | 1 5 6 | 1̇ 1̇ | 0 5 0 3 | 1 - ‖ 1̇ 6 |

7 6 0 | 1̇ 6 7 6 | 6 5 | 6 5 0 7 | 6 5 4 3 | 5 0 5 6 | 1̇ 1̇ 7 7 |

6 6 5 5 | 3 5 0 3 | 1 7̣ 1 | 5 - | 6 - | 1̇ - | 5 6 1̇ 6 | 5 - |

6 - | 3 - | 6 5 3 4 | 5 - | 6· 4 | 2 2 2 | 5 - | 5 5 6 |

7 7656 | 7 5 | 3 - | 6̣ 1 | 3 4 | 6 5 4 3 | 2 2 | 1 - |

7̣ - | 6̣ - | 5̣ 6̣ 5̣ 6̣ | 1 - | 7̣ - | 6̣ - | 5̣ 6̣ 5̣ 6̣ | 1 - |

7̣ - | 6̣ 0 3̣ 0 | 4̣ 0 6̣ 0 | 5̣ 6̣ 1 3 | 5 0 6 0 | 3 - | 2 - | 4̣ 0 3̣ 0 |

2 - | 5̣ 2 7̣ 2 | 5 - | 2 0 4 0 | 3 - | 5̇ 3̇ 1̇ 3̇ | 5 6 1̇ 3̇ | 2̇ 0 4̇ 0 |

3̇ 0 2̇ 0 | 1̇ - | 7 - | 6 - | 5 6 5 6 | 1̇ - | 7 - | 6̣ 0 3̣ 0 | 4̣ 0 6̣ 0 |

$$5 \ - \ | \ \underline{3 \ 5} \ \underline{0 \ 3} \ | \ 1 \ - \ | \ \dot{1} \ \dot{1} \ \dot{1} \ \dot{1} \ | \ \dot{1} \ 0 \ | \ 5 \ 5 \ | \ 6 \ 6 \ | \ \underline{3 \ 5} \ \underline{3} \ |$$

$$\boxed{1.} \quad 1 \quad 0 \ \underset{\cdot \ \cdot}{\underline{5 \ 6}} \ | \ 1 \quad 0 \ \underline{5 \ 6} \ : \| \boxed{2.} \ 1 \quad 0 \ \underline{5 \ 6} \ | \ \bar{\dot{1}} \quad \bar{\dot{1}} \ \|$$

說明：樂譜見 1937 年版沈允升編《琴弦樂譜》第二集。

鳥 投 林

易劍泉 曲
方 漢 和聲

1 = G

中板

二胡 / 中胡 椰胡 / 低胡 / 洞簫 / 揚琴 琵琶 / 中阮

二胡

中胡
椰胡

低胡

洞簫

揚琴
琵琶

中阮

渐快

263

二胡

| 3 — 3 | 3̇ 3̇2̇ | 1̇ 2̇ 3̇ 5̇ 2̇ | 3̇ 2̇ 1̇ 2̇ 1̇ 2̇ 3̇ | 2̇ 1̇ 2̇ 3̇ 2̇ 1̇ 2̇ 3̇ |
| 3 3565 3 | | | | |

中胡
椰胡

0 | 0565 3 | 3̇ 3̇2̇ | 1̇ 2̇ 3̇ 2̇ | 3̇ 2̇ 1̇ 2̇ 1̇ 0 | 0 0 |

低胡

0 | 0 5 3 0 | 1 2 3 2 | 3 2 1 0 | 0 0 |

洞簫

0 | 0 0 | 3̇ 3̇2̇ | 1̇ 2̇ 3̇ 5̇ 2̇ | 3̇ 2̇ 1̇ 2̇ 1̇ 2̇ 3̇ | 2̇ 1̇ 2̇ 3̇ 2̇ 1̇ 2̇ 3̇ |

揚琴
琵琶

3 3565 3 | 3̇ 3̇2̇ | 1̇ 2̇ 3̇ 5̇ 2̇ | 3̇ 2̇ 1̇ 2̇ 1̇ 2̇ 3̇ | 2̇ 1̇ 2̇ 3̇ 2̇ 1̇ 2̇ 3̇ |

中阮

0 | 0 5̣ 3̣ 0 5̣ | 1 2 | 1 11 | 0 0 |

| 2̇ 1̇ 2̇ 3̇ 2̇ 1̇ 6̇ 1̇ ‖: 5 1̇ 6 5 3. 5 6 1̇ | 5 1̇ 7 6 5 3 6 | 5 2̇ 1̇ 2 3 5 6 |

| 0 0 ‖: 5 1̇ 6 5 3. 5 6 1̇ | 5 1̇ 7 6 5 3 6 | 5 2̇ 1̇ 2 3 5 6 |

| 0 0 6 ‖: 5 0 6 | 5 0 6 | 5 0 6 |

| 2̇ 1̇ 2̇ 3̇ 2̇ 1̇ 6̇ 1̇ ‖: 5 1̇ 6 5 3. 5 6 1̇ | 5 1̇ 7 6 5 3 6 | 5 2̇ 1̇ 2 3 5 6 |

| 2̇ 1̇ 2̇ 3̇ 2̇ 1̇ 6̇ 1̇ ‖: 5 1̇ 6 5 3. 5 6 1̇ | 5 1̇ 7 6 5 3 6 | 5 2̇ 1̇ 2 3 5 6 |

| 0 6̣ ‖: 5̣ 0 6̣ | 5̣ 0 6̣ | 5̣ 0 6̣ |

二胡　| 0　0 | 0　0 | 0　0 | 0　0 | 0　0 | i 5 | i 7̇ 2̇ | i　- |

中胡
椰胡　| 1　- | 1　- | 1　- | 1 - | 1 - | 0　0 | 0　0 | 0　0 |

低胡　| 1　- | 1　- | 1　- | 1 - | 1 - | 1 - | 1 - | 1　5̣ |

洞簫　| 5 3 6 | 6 2̇ i | 6 5 4 2 | 3 2 1 | 3　- | 0　0 | 0　0 | 0 3̇ 1 0 |

琵琶　| 1　- | 1　- | 1　- | 1 - | 1 - | 1 - | 1 - | 0　0 |

原速

二胡　| 0　0 | 0.　　5 | 3̣3̣3̣3̣ 2̇2̇2̇2̇ | 2̇ 0 5 i 0 5 | 3̇ 2̇ i 6 0 |

中胡
椰胡　| 0　0 | 0　0 | 3　　2 | 2̇ 0 5 i 0 | 3̇ 2̇ i 6 0 |

低胡　| 1 7̣ 2 | 1　- | 3.　3 2 2 | 2̇ 0 5 1 0 | 0　　4 0 |

洞簫　| 0　0 | 0　3̇ 1 0 | 3̣3̣3̣3̣ 2̇2̇2̇2̇ | 2̇ 0 5 i 0 5 | 3̇ 2̇ i 6 0 |

揚琴　| 0　0 | 0　0 5 | 3̇3̇3̇3̇ 2̇2̇2̇2̇ | 2̇ 0 5 i 0 5 | 3̇ 2̇ i 6 0 |

琵琶　| 0　0 | 0　0 | 3̇3̇3̇3̇ 2̇2̇2̇2̇ | 2̇ 0 5 i 0 5 | 3̇ 2̇ i 6 0 |

中阮　| 0　0 | 0　0 | 3.　3 2 2 | 0 5 1 | 0　　1 0 |

二胡： 6 05 6 05 | 6 05 6 05 | 67 6535 | 6 56 6 57 | 7656 7656 |

中胡 椰胡： 6 0 6 0 | 6 0 6 0 | 60 6535 | 6 56 767 | 7656 7656 |

低胡： 4 0 4 0 | 4 0 4 0 | 40 4 0 | 4 4.6 | 7.6 7.6 |

洞簫： 6 05 6 05 | 6 05 6 05 | 67 6535 | 6 56 767 | 7656 7656 |

揚琴： 6 05 6 05 | 6 05 6 05 | 67 6535 | 6 56 767 | 7656 7656 |

琵琶： 0 05 6 05 | 6 05 6 05 | 67 6535 | 6 56 767 | 7656 7656 |

中阮： 1 0 1 0 | 1 0 1 0 | 10 1 0 | 1 0 1 0 | 5 0 5 |

二胡： 7656 7612 | 3212 3212 | 3212 3212 | 1 23 2161 :|

中胡 椰胡： 7656 7612 | 3212 3212 | 3212 3212 | 1 0 :|

低胡： 7.6 7.6 | 5 1 | 5 1 | 1 0 6 :|

洞簫： 7656 7612 | 3212 3212 | 3212 3212 | 1 23 2161 :|

揚琴 琵琶： 7656 7612 | 3212 3212 | 3212 3212 | 1 23 2161 :|

中阮： 5 5 | 1 1 | 1 1 | 1 0 6 :|

依　　稀

易劍泉 曲

1 = D　3/4

中板

```
5. 4 4 3 | 2 - - | 5. 4 4 3 | 2 - - | 5 6 1 3 2 3 | 2 - 5 | 1 - - |
mf

5 - 1 | 2 - 3 | 2. 1 2 1 | 2 - - | 5 - 1 | 2 - 3 | 2 - - | 7 - 2 |
mp

7 - 6 | 6 - - | 1 - 2 | 1 - 6 | 7 - - | 5 - 1 | 2 - 3 | 2. 1 2 1 |

2 - - | 5 - 1 | 2 - 3 | 2 - - | 7 - 2 | 7 - 6 | 6 - - | 5 - 1 |

2 - 3 | 2. 1 2 3 | 2 - - | 5 - 1 | 2 - 3 | 2 - - | 7 - 2 | 7 - 6 |

6 - - | 1 - 2 | 1 - 6 | 7 - - | 7 - 5 6 | 3 - 7 2 | 7 - - | 5 6 1 - |
  mf                                              f

7 6 7 - | 5 6 2 - | 6 7 6 - | 5 6 1 1 0 5 | 7 - 6 | 2 - - | 5 6 1 7 |
                                                              mf

7 - - | 5 6 2 6 | 6 - - | 5 6 5 4. 5 | 4 - 3 | 7 - - | 7 2 1 |

                                                        慢
7 - 5 | 7 - 7 | 7 6 5 | 3 7. 2 | 7 - 5 | 1 - - ‖
```

說明：樂曲初見於 1932 年。樂譜見 1937 年版沈允升編《琴弦樂譜》第二集。

一 枝 梅

（又名《半邊菊》）

易劍泉 曲

1 = C 4/4

```
2 3 3 1 | 2. 3 2 0 | 5 6 5 0 | 2 5 3 6̣ | 1 0 3̣6 3̣2 |

1̣. 2 1 0 | 6̇1 6̇5 4 3 | 6̇1 6̇5 4 3 | 2 5 3 6̣ | 1 0 6̣5 6̣1 |

2 0 3̣2 3̣5 | 2 3 1 0 | 7̣ 2 7̣ 6̣ | 5̣ 0 1 6̣ | 5̣ 6̣5 0 ‖
```

説明：樂曲作於 1929 年。樂譜見 1933 年版沈允升編《弦歌中西合譜》第四集。

錦 城 春

1 = G（15 線） 4/4

中慢速度

邵鐵鴻 曲

1 1 1 1 ｜ 2 3　6 1 6 5 3 5 2 3 1 2 3 ｜ 0　2 7 6　5 7 6 5 6 1 5 6 5 ｜

mf

0　2 7 6　5 7 6 5 6 1 5 3 5 6 ｜ 1　2 7 6 1 6 5　3 5 6 1 6 5 3 5 2 ｜

2　3 5 2 3　2 3 2 1 6 5 6 1 ｜ 2　3 5 7 2 7 6 5. 6 7 2 6 ｜

0 6 1 6 5 4 6 1 6 5 3 6 1 6 5 4 6 1 6 5 ｜ 3 6 1 6 5 4 4　4 4 0 5 1 ｜

1 0　1 0 5 5　1 0 5 ｜ 5 5　3 6　2 1 2 3 5 6 5 ｜

f　　　　　　　　　　　　　　　　　　　mf

0 6 1 6 5 4. 5 6 1 5　6 5 4. 5 6 1 ｜ 5　6 5 3 5　3 5 6 1 1 ｜

0　3 2 1 6　1 2 5 3 2 3 1 ｜ 2 1 2 3 5. 6 2 1 2 3 5 ｜

0　3 2 1 2　3　5 3 2 1 2 3 ｜ 1. 7 6 1 6 5 3 2 3 5 2 ｜

0　3 5 2 3　2 3 2 1 6 5 6 1 ｜ 2. 3 7 2 7 6 5 6 2 7 6 ｜

0 1　6 1　6 1 6 5 3 5 1 ｜ 1　6 1　6 1 6 5 3 5 1 ｜

1　6 1 6 5 3 2 3 5 2 ｜ 2　0 3 5 6　5 6 5 3 2 1 2 3 ｜

説明：

① 樂曲可用二胡、揚琴、椰胡、洞簫、三弦、秦琴、中阮等樂器演奏。

② 樂譜見 1935 年版沈允升編《弦歌中西合譜》第五集。

流水行雲

邵鐵鴻 曲

1 = C 4/4

極慢

$\underline{5}$ - | 5 - 4 - | 2 5 $\underline{4542}$ $\underline{1243}$ | 2 $\underline{0.\ 1}$ $\underline{7124}$ $\underline{1\ 76}$ |

$\underline{52}$ $\underline{7124}$ $\underline{1\ 76}$ $\underline{5}$ | $\underline{4.\ 3}$ $\underline{24}$ $\underline{5}$ 0 | $\underline{1.\ 7}$ $\underline{241}$ $\underline{1243}$ 2 |

$\underline{1.\ 7}$ $\underline{241}$ $\underline{1243}$ 2 | 2 - 5 4 | $\underline{25}$ $\underline{4542}$ $\underline{1}$ 0 |

$\underline{550}$ $\underline{7}$ $\underline{11}$ $\underline{220}$ $\underline{7}$ $\underline{11}$ | $\underline{07}$ $\underline{0124}$ $\underline{1}$ $\underline{72}$ | 1 $\underline{76}$ $\underline{5}$ 0 $\underline{6.\ 1}$ |

$\underline{6165}$ $\underline{42}$ 5 $\underline{6.\ 1}$ | $\underline{6165}$ $\underline{45}$ 2 - | $\underline{6}$ $\underline{7}$ $\underline{1}$ $\underline{2}$ |

$\underline{25}$ $\underline{4542}$ $\underline{1}$ 0 | 4 5 $\underline{6\ 1}$ | $\underline{41}$ $\underline{2124}$ $\underline{5}$ 0 |

$\underline{5}$ $\underline{01}$ $\underline{7}$ $\underline{01}$ $\underline{2}$ $\underline{01}$ $\underline{7}$ $\underline{01}$ | 2 $\underline{06}$ $\underline{55}$ $\underline{4}$ $\underline{25}$ | $\underline{4.\ 6}$ $\underline{55}$ $\underline{4}$ $\underline{24}$ |

$\underline{2}$ $\underline{6}$ $\underline{21}$ | 2 $\underline{61}$ $\underline{2176}$ $\underline{5}$ | 0 $\underline{1104}$ $\underline{22}$ $\underline{1104}$ | $\underline{22}$ $\underline{25}$ 5 $\underline{25}$ |

4 $\underline{25}$ 5 $\underline{27}$ | 1 $\underline{550}$ $\underline{7}$ $\underline{11}$ $\underline{550}$ $\underline{7}$ | $\underline{11}$ $\underline{07}$ $\underline{0124}$ $\underline{1}$ |

$\underline{72}$ 1 $\underline{76}$ $\underline{5}$ - | 2 5 $\underline{4542}$ $\underline{1243}$ | 2 0 :||

説明：樂曲初見於 1940 年。樂譜見 1955 年版《粵樂名曲集》第十集。

雪壓寒梅

崔蔚林 曲

1 = C　4/4

```
0. 3 5 2 3    2 3 2 7 | 6 1 5 6  1 7 6 1  2 3 2  0  6 5 |

3 5 6 i  6 5 3 5  2 1 2  0  6 5 | 3 5 6 i  6 5 3 5  2 1 5 3  2 3 2 7 |

6 1 5 6  1 7 6 1  5 5   5  6 5 | 3 5 6 i  2. 1 4 5 6  5    0.  i |

6 i   6 1 6 5  3 5 3 6  5 6 5 3 | 2 3 5 5  1 6 1 2  3 2   3 2 3 5 |

2 3 2 7  6 1 5 6 1    2 7 6 1 | 5  7 6  5 5   5 5  3 2 1 2 |

3 5 3  0   3 5 2 3 2 7 6 1 5 6 | 1 1   2 7 6 1  5 3 5 6 i  5 6 |

5. 3 5 3 5 2 i 1   0. 6 | 5 i  6 5  3   0 2 |

3  0 2 3  0 2 | 3 2   3 1   6 1 5 6  1 1 |

0 7 6 5 1   6 7 6 5  3  5 3 | 0 5  3 5 3 2 1 2 3 5 2 |

0 3  2 3  2 3 2 7 6 1 5 6 | 1 7 6 1 2   6 5 3 5 2  3 1 | 2 - - 0 ‖
```

説明：樂譜見 1934 年版沈允升編《弦歌中西合譜》第四集。

禪院鐘聲

1 = C　4/4

<div align="right">崔蔚林 曲</div>

慢板

$\underline{0\ \ 1\ 7}$ | $\underline{5\ 4\ \ 5\ 7}\ \underline{1\ 7\ \ 1\ 4}$ | $\underline{2\ 4\ 1\ \ 2\ 4}\ \ 5\cdot\dot{1}\ \underline{6\ 5\ 4}$ | $5\cdot\ 6\ \underline{5\ 5}\ 4$ |

$2\ \ \underline{2\ 4\ 2\ 1}\ \underline{7\ 5}\ \ \underline{5\ 1\ 7\ 1}$ | $2\ \ \underline{2\ 4\ 2\ 1}\ \underline{7\ 1}\ \ 4$ | $\underline{5\ 2\ 4}\ \ 5\ \ \underline{7\ 5\ 7\ 1}$ | $\underline{5\ 4}\ \ \underline{5\ 7}\ \ 1\cdot4\ \underline{2\ 1}\ 7$ |

$1\cdot\underline{2\ 4}\ \underline{1\ 1}\ \underline{2\ 4}$ | $5\ \ \underline{6\ 5\ 6\dot{1}}\ 5\cdot\ 6\ \underline{5\ 4}$ | $2\ \ \underline{6\ 5\ 6\dot{1}}\ 5\cdot\ 6\ \underline{5\ 6\ 5\ 2}$ | $4\ \ \underline{4\ 2\ 4\ 5}\ \underline{2\ 4}\ \ \underline{2\ 4\ 2\ 1}$ |

$\underline{7\ 1}\ \underline{7\ 1\ 7\ 1}\ \underline{7\ 1}\ \underline{2\ 5\ 4\ 2}$ | $1\ \ \underline{2\ 4\ 2\ 1}\ \underline{7\ 1}\ \underline{7\ 6}$ | $\underline{5\ 1}\ \underline{2\ 4}\ \widehat{5\ \ \underline{5\ 4\ 2\ 4}}$ | $5\cdot\dot{6\ 1}\ \underline{6\dot{1}6\ 5}\ 4\cdot\ 5\ \dot{6\ 1}$ |

$5\cdot\ 6\ \underline{5\ 6\ 5\ 4}\ \underline{2\ \ 4\ 6}\ \underline{5\ 4\ 2\ 4}$ | $1\ \ \underline{2\ 1\ 2\ 4}\ \underline{1\ 2}\ 7\ \underline{1\ 2\ 7\ 6}$ | $\underline{5\ 6}\ 5\ \underline{0\ 1\ 7\ 1}\ \underline{2\ 4}\ 2\ \underline{7\ 6}$ | $\underline{5\ 6}\ \ 5\ \underline{0\ 2\ 0\ 4}\ \underline{1\ 2}\ 7\ 1$ |

$1\cdot\ 4\ \underline{5\ 6}\ 5$ | $\underline{5\cdot\ 4}\ \underline{2\ 1\ 7}\ 1\ \underline{1\ 2\ 4\ 5}$ | $2\ \ 2\ \ 4\ \underline{5\ 6}\ 5$ | $\overset{\vee}{2}\ \underline{0\ 5}\ \overset{\vee}{\underline{4}}\overset{\vee}{5}\ \overset{\vee}{2}\ \underline{0\ 5}\ \overset{\vee}{\underline{4}}\overset{\vee}{5}$ |

$\underline{6\dot{1}6\ 5}\ \underline{4\ 5\ 3\ 5}\ 2\ \widehat{\ \underline{2\ 2\ 7\ 6}}$ | $\overset{\vee}{5}\ \underline{0\ 2}\ \underline{1\ 2}\ \overset{\vee}{5}\ \underline{0\ 2}\ \underline{1\ 2}$ | $\underline{2\ 4\ 2\ 1}\ \underline{7\ 4}\ 5\ \ \underline{0\ 5}$ | $5\cdot\ 6\ \underline{5\ 4}\ \underline{5\ 5}$ |

$5\cdot\ 6\ \underline{5\ 4}\ 2$ ‖: 2/4 $\underline{2\ 4}\ \underline{2\ 1}$ | $\underline{2\ 4}\ 2$ |（快）$\underline{1\ 2}\ \underline{1\ 7}$ | $\underline{5\ 4}\ 5$ | $\underline{5\ 4}\ 2$ |

渐快

$\underline{2\ 1\ 7}\ 1$ | $1\ \ 1$ | $2\ \ 4$ | $\underline{4\ 5}$ | $\underline{2\ 4}\ \underline{5\ 6}$ | $5\ \ \dot{1}\ \dot{1}$ | $\underline{6\ 5}\ \underline{4\ 6}$ | $5\ \ \underline{5\ 5}$ |

渐慢

$\underline{6\ 5}\ \underline{4\ 3}$ | $2\ \ \underline{5\ 2}$ | $\underline{0\ 4}\ 2$ | $4\ \underline{2}\ 7$ | $1\ \underline{7\ 1}$ | $\underline{7\ 6}\ \underline{5\ 1}$ | $\underline{2\ 4}\ 5$:‖

太 平 天

麥少峰 曲

1 = C (5̣ 2 線) 4/4 2/4

中慢速度

3. 5 6 1̇ | 6 5 3 5 | 2 11 | 7̣7̣ 2 | 1 2 7̣ 6̣ | 5̣ 5̣4 | 5̣ 04 |

34 3432 | 1 7̣6̣1 | 21 6̣126 | 1 03 | 5̣5̣ 5556 | 1.2 | 32 3235 |

漸慢………………

2 2̣3 | 7̣2̣7̣6̣ | 2.3 | 1276 | 5̣5̣ | 3̣2̣1 23 | 5̣6̣4̣3̣ | 5̣ - ‖

説明：

　①樂曲可用小提琴或二胡、揚琴、椰胡、三弦等樂器演奏。

　②樂譜見 1933 年版沈允升編《弦歌中西合譜》。

霓 裳 初 疊

胡鐵峰 曲

1 = F 4/4

行板

₆₇₆₅ 3 1̇ 6536 | 565 0 6765 36 2123 | 565 0 6765 36 2532 |

轉 C 調

1̲1̲ 0 15 45 | 35 1̇76 55.6 15 4 32 | 1 32 1113 561̇5 05 |

325435 212 7176 565 | 5457 171 2 241 |

2 2455 0424 5 | 57 6765 454 6765 | 43565 3532 1713 2223 |

轉回 F 調

565.6 72̇76 5643 2343 | 52̇1̇61̇ 5356 1̇7 6765 |

36 2123 565 06765 31̇6 | 55 6765 31̇6 55.6 51̇2̇3̇ |

2̇61̇65 2̇76 1̇ 61̇5 456 | 3215 34321 1̲1̲ 1113 |

56765 3623 5 61̇51̇65 | 36 5112 37 6235 |

快板

61̇ 61̇65 35 6561̇ | 5650 ‖: 2/4 1654 | 365 |

4325 | 432 | 1̇1̇65 | 432 | 2123 | 565 | 4643 |

277

```
2 3 5 │ 6 i 6 5 │ 3 5 6 │ 6 i 6 5 │ 3 5 2 │ 2 2 2 1 │ 3 0 │

3 3 3 5 │ 6 0 │ 6 6 5 │ i - │ 6 5 i 7 │ 6 5 i │ 6 i 6 5 │

3 5 3 │ 5 1 1 2 │ 3 5 3 6 5 │ 3 2 3 5 │ 6 7 6 │ 6 i 6 5 │ 3 6 5 ：‖

                                                            漸慢
5 i │ 6 5 3 5 │ 2 3 2 1 2 4 │ 3 6 2 3 4 3 │ 5 5 ‖
```

說明：樂譜見 1937 年版沈允升編《琴弦樂譜》第二集。

春風得意

梁以忠 曲

1 = C（5̣ 2 線） 4/4

中速度

2. 3 5 | 1 2 3 7 2 6 1 | 5̣. 7̣ 6̣ 3 5 6 1 3 5 | 2 3 1 6 1 2 3 0 3 5 |
mf

2 1 2 3 5 4 3 2 1. 0 | 2 3 7 6 5. 6 5 3 5 6 1 2 7 6 | 5 6 5 5 6 5 3 1̇ |

7 6 5 6 1̇ 5 5̣ 0 6 | 5 3 5 6 1̇ 6 1̇ 6 5 3 | 5 6 1 6 1 2 3 - |

3 5 3 2 1 2 3 5 2 1 2 3 1. 3 | 7̣ 3 6 3 6 7 2 0 7 6 |

5̣. 6̣ 7̣ 2 6̣ 7̣ 6̣ 5̣. 6̣ 7̣ 2 6 3 5 3 2 | 7 6 7 2 5 6 5 7 2. 7 6 |

2̣ 2̣. 5̣ 3 5 3 2 7̣ | 6 5 6 7 5 3 5 6 7 0 7 6 | 2̇ 7 6 7 6 5 3 2 4 3 |
mp *mf*

2 2 3 2 7 2 3 5 2 7 6 | 5 5 6 7 6 5 0 7 6 | 5 5 0 1 2 3 7 6 5̣ |
 p

3 5 3 7 6 3 5 6 1 0 3 1 | 3 5 5 6 7 2 6 1 2 3 7 3 6 1 | 5 0 6 5 3 5 6 1̇ 5 3 5 |

2. 3 5 1 2 3 7 2 6 1 | 5̣ - 6 3 5 6 0 3 5 | 2 3 1 6 1 2 3 0 3 5 |
 mf

2 1 2 3 5 4 3 2 1. 6̣ 5 | 3 5 6 1 5̣ 7 2 6 5 1 2 7 6 |

5 6 5 5 6 5 3 1̇ | 7 6 5 6 1̇ 5 5̣ 0 6 | 5 3 5 6 1̇. 7 6 1̇ 6 5 3 |

说明：
　　① 樂曲可用二胡、揚琴、洞簫、秦琴、椰胡等樂器演奏。
　　② 樂譜初見於 1935 年。樂譜見陳德鉅手抄本。

中 秋 月

1=C （5̣2 線）$\frac{2}{4}$

李社烈 曲

中慢速度

（引子）1 1 1 2 3 7̣ 2 6̣ 1

0　7̣6 5 5̣ 5 7̣6 | 5 5 5 1̇ 6 5 3 5 | 2 6̣ 5 3 5 2 3 2 7 | 6̣ 5 3 5 1 7̣ 6̣ 3 |
mf

5.　4 3 4 3 5 | 6̣ 1 2 3 1 7̣ 6̣ 3 ‖: 5̣ 0 1 1 | 5̣ 6 6 5̣ | 5̣ 6̣ 1 5 6 3 6 |
p　*f*

5 6 3 6 5 3 5 6 1 6 5 3 5 | 2 3 5 1̇ 6 5 5 6 | 1 0 2 2 | 1 2 2 1 | 1 3 2 1 6 |
p　*f*

1 6̣ 1 2 3 5 6 1̇ 6 5 3 5 | 2 3 4 3 2 7̣ 2 7̣ 6 | 5 6 7̣ 2 6 | 0 7̣ 7̣ 6̣ 7̣ 7̣ |
p

6̣.　3 | 6̣ 0 7̣ 6 5 | 3 5 2 6 2 2 | 3. 5 6̣ 1 6 5 3 5 | 2 6̣ 7̣ 2 3 |
f

0 4 4 3 4 4 | 3 0 6 5 | 3 5 7 6 2 7 6 | 5 3 5 6 1̇ 2̇ 1̇ 7 | 6̣ 1 6 5 3 2 3 5 |
p　*mf*

2.　3 5 5 1 | 2 2 0 6 5 1 3 | 2 2 0 3 4 3 2 | 7̣ 2 7 2 7 6 | 5̣　0 3 4 3 2 |

7̣ 2　3 2 7 6 | 5 3 5 6 1 1 1 7 | 6̣ 7̣ 6 5 4 6 3 :‖ 5̣ － ‖
ff

説明：
　　① 樂曲可用二胡、揚琴、三弦、琵琶、椰胡、笛子（即橫簫）、低胡等樂器演奏。
　　② 樂譜見 1937 年版沈允升編《琴弦樂譜》第二集。

月下飛鳶

1＝C　（5̣2線）$\frac{4}{4}$

中速度

楊潔民　曲

説明：

① 樂曲可用二胡、琵琶、揚琴、笛子、三弦等樂器演奏。

② 樂曲初見於 1935 年。樂譜見 1937 年版沈允升編《琴弦樂譜》第二集。

天　籟

1 = C　4/4

馬炳烈　曲

中板

0 2̇7 | 6 1̇ 6 5 3 5 6 1̇ 5. 7 6 1̇ 6 5 | 3 5 6 1̇ 6 5 3 6 5　0 7 6 |

5 1̇ 6 1̇ 6 5 3 3 5 3 2 | 1 2 5 3 0 6 1̇ 5 6 5 3 | 2 3 5. 3 2 3 5 3 2 1. 2 1 7 6 1 |

2 4 3 2 1 1̣ 6 1̇ 5 1 | 2 3 6 5 3 4 3 2 1 1 3 4 3 2 | 1 1̣ 2 5 3 2 3 5 6 |

5 4 3 2 3 5 2 0 3 5 | 2 2 1 2 0 2̇7 | 6 6 6 1̇ 5 7 6 0 6 1̇ | 5 5 4 5 4 3 5 |

2 3 5 3 5 3 2 1 | 7̣. 2 | 6̣ 3 4 3 2 7̣ 2 6 5 1 1 0 2 3 2 3 5 |

2 4 3 2 1 1̣ 0 3 2 0 3 | 1 0 6 5 1̇ 3 5 6 6̣ 2̇7 | 6 7 6 6̣ 3̇ 2̇ 1̇ 3 6 1̇ |

2̇ 7 6 5 1̇ 3 5 6 0 2̇ | 7 2̇ 7 6 5 4 3 5 6 7 2̇ |

7̣ 2̇ 7 6 5 1̇ 3 5 6 2 6 2 6 4 | 3 5 7 6 0 5 6 1̇ |

6 1̇ 6 5 3 5 6 1̇ 5. 6 6 | 5 6 5 - 6 | 5 4 3 2 3 5 2. 1 |

6̣ 1̇ 2 2̇ 7 6 5 | 3 5 3 5 3 2 1 1̣ 2 | 1 2 1 1̣ 0 3 2 0 3 |

283

説明：樂曲初見於 1934 年。

柳 娘 三 醉

1 = C （52線）2/4
中速

<div align="right">宋郁文 曲</div>

‖: 6561 231 | 2 2123 | 5 53 | 235 321 | 2 2532 |

1253 2161 | 5632 5. 6 | 562 76561 | 54 45 |

6561 5643 | 21 2123 | 5656 3235 | 6561 5643 |

25 321 | 2. 27 :‖ 61 2312 | 3. 2 3532 | 17 6156 |

1. 2 1217 | 61 2312 | 3. 2 353 | 5653 212 |

01 2532 | 1 27 6. 7 | 67 72 | 3537 67 | 72 3532 |

1 76561 | 1 653561 | 5. 6565 | 32 54 | 3. 2323 |

21 54 | 3 672 32 | 5 656 | 7 656 | 4. 5454 |

05 43 | 2. 3235 | 672 | 2 25 | 67 3272 | 6 - :‖

說明：

①　樂曲可用小提琴或二胡獨奏或二胡、揚琴、三弦、琵琶等合奏樂器演奏。

②　樂譜見 1934 年版《琴譜精華》。本曲係集《柳青娘》和《三醉》兩曲而成，由第一小節至第十五小節係《柳青娘》，以下係《三醉》。

嶺 南 香 荔

曾浦生 曲

1=G 4/4

```
0      0 65  3. 56i  5642 | 3 4 3   0432  1. 235  21231. 2 |

356i65321   i. 25 3  23i 53 | 676   043432  1. 2310   |

‖: 5.  3  23i 53  6.  i 5235 | 676   0  35 6i2  727276 |

5356i. i 6532 1. 2310 532 | i. 25 3  23i 53  6. 542 343 |

0i65 352. i 6535 2i6535 | 2612 32356 56i 56453 0i65 |

356. 5 364323 5. 6i5 0   6i | 552 33 | i. 2 65 364323 |

5. 6i  5532  1. 2310  :‖ 5.  3  23i 53 6   -   ‖
```

月　圓　曲

1=C　3/4

$‖: \underline{5\ \dot1}\ \underline{6\ 5}\ \underline{3\ 6}\ |\ \underline{5\ 3}\ \underline{2\ 1}\ \underline{6\ \underset{\cdot}{5}}\ |\ 3 - 6\ |\ 5 - -\ |\ \dot1 - \dot3\ |\ \dot2 - -\ |$

$\dot3 - \dot5\ |\ \dot3.\ \underline{\dot2\ \dot1}\ \dot3\ |\ \dot2 - -\ |\ \dot2 - -\ |\ \dot1 - \underline{6\ \dot1}\ |\ 5 - -\ |\ \dot3 - \dot2\ |$

$\dot1 - -\ |\ \dot1 - \underline{6\ \dot1}\ |\ \dot5 - \underline{\dot3\ \dot2}\ |\ \dot1 - -\ |\ \dot1 - -\ |\ 2 - 3\ |\ 5 - -\ |$

$7 - \dot2\ |\ 6 - -\ |\ \dot1 - 3\ |\ 5 - 7\ |\ 6 - -\ |\ 6 - -\ |\ \dot3 - \dot5\ |$

$\dot2 - \underline{\dot3\ 7}\ |\ \dot2 - -\ |\ \dot2 - -\ |\ 6 - 7\ |\ 6 - \underline{\dot2\ 7}\ |\ 6 - -\ |\ 6 - -\ |$

$\ulcorner 1.$
$3\ 6\ 5\ |\ \dot3\ \dot2\ \dot1\ |\ \dot2\ 3\ 5\ |\ \dot1\ \dot2\ \dot3\ |\ \dot2 - \dot3\ |\ \dot3 - 7\ |\ \dot1 - 7\ |\ 6 - 3\ |$

$5 - -\ |\ 5 - -\ :‖\ \ulcorner 2.\ 3 - 6\ |\ 5 - -\ |\ \dot3 - \dot2\ |\ \dot1 - -\ |\ \dot1 - -\ |$

$\dot1 - \underline{6\ \dot1}\ |\ \dot5 - \underline{\dot3\ \dot2}\ |\ \dot1 - -\ |\ \dot1 - -\ |\ \dot1 - \underline{6\ \dot1}\ |\ \dot5 - \underline{\dot3\ \dot2}\ |$

$\dot1 - -\ |\ \dot1 - -\ |\ \dot1 - \underline{6\ \dot1}\ |\ \dot5 - \underline{\dot3\ \dot2}\ |\ \dot1 - -\ |\ \dot1 - -\ ‖$

天 馬 雀 墩

(齊奏)

黃錦培 曲

1 = C 4/4

引子、節拍自由

二胡獨奏

$\underline{\dot{1}}.\ \underline{\dot{2}}\ \dot{3}\ -\ \underline{\dot{2}\dot{3}\dot{2}\dot{1}}\ 6\ -\ \dot{1}.\ \underline{\dot{2}}\ \dot{3}\ \underline{\dot{2}\dot{3}\dot{2}\dot{1}}\ 6\ -\ 3\ \underline{5\ 6}\ \underline{5\ 6\dot{1}\dot{2}\dot{3}\ 0}\ \overset{tr}{\dot{2}}\ -\ \underline{2\ 5\ 2\ 5\ 2\ 5\ 2\ 5}$

$\underline{5\ 3\ 2\ 1\ 6\ 0}\ \underline{5\ 6\dot{1}\dot{2}\dot{3}\ 0}\ \dot{3}.\ \overset{tr}{\dot{2}}\ \Big|\ \frac{4}{4}\ \dot{1}.\ \underline{\dot{2}}\ \dot{3}\ 5.\ \underline{6}\ \Big|\ 5.\ \underline{\dot{3}\ \dot{2}}\ \dot{1}.\ \underline{\dot{2}\dot{3}}\ \Big|$

齊奏

$5.\ \underline{6}\ 5\ \underline{\dot{5}}\ \Big|\ \underline{\dot{5}}\ \underline{\dot{5}}\ \dot{5}\ 3\ 2.\ \underline{3}\ \underline{\dot{2}\dot{1}}\ \Big|\ 6\ \underline{6\dot{1}}\ \dot{2}\ \dot{2}\ \Big|\ \overset{tr}{\underline{\dot{2}0\dot{2}}}\ \overset{tr}{\underline{\dot{2}0\dot{2}}}\ \Big|\ \dot{2}.\ \underline{\dot{3}}\ \underline{\dot{2}\dot{1}}\ 6\ \underline{6\dot{1}}\ \Big|$

$\underline{\dot{2}\ \dot{3}}\ \underline{\dot{2}\ \dot{1}}\ 6.\ \underline{\dot{1}}\ \underline{\dot{2}\ \dot{3}}\ \Big|\ \underline{\dot{2}\dot{3}\dot{2}7}\ \underline{6561}\ 5\ \ \ \underline{6561}\ \Big|\ 5\ \ 5\ \underline{\dot{5}}\ -\ \Big|$

二胡獨奏

$\underline{5}\ 0\ \ \underline{0555}\ \dot{1}\ 0\ \ \underline{0555}\ \Big|\ \dot{1}\ 0\ \ \underline{0555}\ \dot{1}.\ \underline{\dot{2}}\ \dot{3}\ 5\ \Big|\ \dot{2}\ \ \ \underline{0555}\ \dot{1}\ \ \ \underline{0555}\ \Big|$

$\dot{1}.\ \underline{\dot{2}}\ \dot{3}\ 5\ \ \underline{5555}\ \underline{5553}\ \Big|\ 2.\ \underline{3}\ \underline{27}\ 6\ \ \ 67\ \Big|\ \dot{2}.\ \underline{3}\ \underline{27}\ 6\ \ \ 67\ \Big|\ \overset{tr}{\dot{2}}\ 5\ \overset{tr}{\dot{2}}\ \dot{1}\ \Big|$

噴吶獨奏

$\dot{2}\ \ 5\ \ \dot{2}\ \dot{5}\ \dot{2}\ \dot{1}\ \Big|\ \dot{2}\ 5\ \ \dot{2}\ \dot{1}\ \underline{\dot{2}\dot{5}\dot{2}\dot{1}}\ \underline{6561}\ \Big|\ 5\ \ 5\ \underline{\dot{5}}\ -\ \Big|\ \underline{5}\ \ 0\ 5\ 5\ \ 0\ 5\ \Big|$

齊奏

$5\ \ 0\ \underline{5\ 5}\ 3\ \underline{5\ 6}\ \Big|\ 5\ \ 0\ \underline{5\ 5}\ 3\ \underline{5\ 6}\ \Big\|:\ 5.\ \underline{6}\ \dot{1}.\ \underline{6}\ :\Big\|\ \underline{555}\ \underline{553}\ 2\ \underline{22}\ 2\ \underline{23}\ \Big|$

$\underline{555}\ \underline{555}\ \underline{555}\ 50\ \Big|\ 5.\ \underline{6}\ \underline{5}\ \underline{6}\ 12\ \Big|\ 5.\ \underline{6}\ \underline{5}\ \underline{6}\ 21\ \Big|\ \dot{1}.\ \underline{\dot{2}}\ 2\ 3\ 6\ 5\ \Big|$

$\dot{1}.\ \underline{\dot{2}}\ 2\ 3\ 6\ 5\ \Big|\ \dot{1}.\ \underline{\dot{2}}\ 2\ 3\ 6\ 5\ \Big|\ \dot{2}.\ \underline{\dot{3}}\ 3\ 5\ 7\ 6\ \Big|\ \dot{2}.\ \underline{\dot{3}}\ 3\ 5\ 7\ 6\ \Big|$

5. 3̇ 2̇ 1̇ 7 6 | 5 2 7̣ 6̣ 5̣ 5̣ | 5. 6 1̇ 2̇ 1̇ 6 5 5. 6 1̇ 2̇ 1̇ 6 5 |

5. 6 1̇ 2̇ 5 1 6 5 4 4 5 6 5 6 1̇ | 5 5 5 5 5 5 5 5̣ |

4. 5 6 1̇ 5 4 2 4. 5 6 1̇ 5 4 2 | 4 5 4 2 5 6 5 2 6 7 6 2 1̇ 2̇ 1̇ 2̇ |

2̇ 3̇ 2̇ 2̇ 3̇ 5̇ 3̇ 2̇ 5̇ 6̇ 5̇ 2̇ 1̇ 2̇ 1̇ 2̇ | 1̇ 5̇ 5̇ 5̇ 5̇ 2̇ 5̇ 5̇ 2̇ 5̇ 5̇ 2̇ |

1̇. 1̇. 1̇. 1̇. 1̇. 1̇. | tr tr tr tr 3̇ 2̇ 1̇ 2̇ | tr tr tr tr 3̇ 2̇ 1̇ 2̇ 3̇ 2̇ 1̇ 2̇ | 2̇ 3̇ 2̇ 3̇ 2̇ 1̇ 6 6 1̇ 2̇ 2̇ 2̇ |
2̇ 2̇ 2̇ 2̇ 2̇ 2̇

tr tr tr tr tr
3̇ 2̇ 1̇ 2̇ 3̇ 2̇ 1̇ 2̇ | 2̇ 3̇ 1̇ 2̇ 6 1̇ 5 5 5 0 |

嗩吶獨奏
5̣ 0 0 5 6 5 0 | 5 5 5 5 6 5 0 | 5 5 5 5 6 5 0 | 5 5 5 5 6 5 0 |

齊奏
6 5 5 6 5 0 | tr 6 5 5 6 tr 5 0 | 6 5 5 6 5 6 5 5 6 5 |

6 5 6 1̇ 5 6 5 6 6 5 6 1̇ 5 6 5 6 | 6 5 6 1̇ 5 6 5 3 2 3 5 1̇ 6 5 3 2 |

1 2 1 6 5 6 5 6 1 2 1 6 5 6 5 6 | 1 2 1 6 5 6 1 2 3 5 6 1̇ 6 5 3 2 |

1 1 0 1 1 5 5 6 | 1̇ 1̇ 0 1 1 5̣ 5̣6̣ | 1 1 0 1 0 1 | 1 1 1̇ - | 2̇ - 1̇ 1̇ | 1̇ - - ‖

魚 游 春 水

<p style="text-align:center">（二 胡 獨 奏）</p>

<p style="text-align:right">劉天一 曲</p>

1 = C 4/4

中板

散板　自由地

二胡

揚琴

轉 1＝G（前5＝後1）

二胡平靜地演奏泛音 ·················

$\frac{3}{4}$ 1. 3 2 1 ｜ 5 - 0 ｜ 1. 3 2 5 ｜ 1 - 0 ｜ 1. 3 2 3 ｜ 5 - 5 ｜

$\frac{3}{4}$ 0 0 0 ｜ 0 7 7 / 5 5 ｜ 0 0 0 ｜ 0 1 1 / 5 5 ｜ 0 0 0 ｜ 0 7 7 / 5 5 ｜

二胡獨奏

5 - 5 ｜ 1 - 0 ｜ $\frac{2}{4}$ 5 5 3 5 ｜ 1 5 5 5 ｜ 5 5 3 5 ｜ 5 5 1 5 ｜ 1 5 3 5 ｜ 5 5 2 5 ｜

　　　　　　　　　　　　　　　　　　　　　　　　漸慢　　　　　　　　　　泛音止

2 5 3 5 ｜ 5 5 1 5 ｜ 1 5 3 5 ｜ 5 5 1 ｜ 5 5 ｜ 1 - ｜ 5 - ｜ 1 -

轉 1＝C（前1＝後5）

速度稍快 歡喜地 用碎弓奏

二　胡 ｜ 5 6 5 2 5 6 5 2 ｜ 5 6 5 2 5 ｜ 2 3 2 1 2 3 2 1 ｜ 2 3 2 1 2 ｜

南胡、揚琴 ｜ 5 6 5 2 5 6 5 2 ｜ 5 6 5 2 5 ｜ 2 3 2 1 2 3 2 1 ｜ 2 3 2 1 2 ｜

低　音 ｜ 5　　　5 ｜ 5　　5 5 ｜ 2　　2 ｜ 2　　2 2 ｜

5 6 5 4 5 6 5 4 ｜ 5 6 5 4 5 ｜ 1 2 3 2 1 2 3 2 ｜ 1 2 3 2 1 ｜

5 6 5 4 5 6 5 4 ｜ 5 6 5 4 5 ｜ 1 2 3 2 1 2 3 2 ｜ 1 2 3 2 1 ｜

5　　　5 ｜ 5　5　5 ｜ 1　　1 ｜ 1　1　1 ｜

5 6 5 6 5 6 5 6 ｜ 4 5 4 5 4 5 4 5 ｜ 3 4 3 4 3 4 3 4 ｜ 2 4 3 2 1 4 3 2 ｜

5 6 5 6 5 6 5 6 ｜ 4 5 4 5 4 5 4 5 ｜ 3 4 3 4 3 4 3 4 ｜ 2 4 3 2 1 4 3 2 ｜

5 5　5 5 ｜ 4 4　4 4 ｜ 3 3　3 3 ｜ 2 2 1 2 ｜

$$\left[\begin{array}{l}
\underline{\dot{1}\ \dot{4}\ \dot{3}\ \dot{2}}\ \ \underline{\dot{1}\ \dot{4}\ \dot{3}\ \dot{2}}\ |\ \dot{1}\quad \underline{0\ \dot{5}}\ |\ \dot{1}\ -\ |\ \dot{1}\ -\ |\ \dot{1}\ \ 0\ \|\\[4pt]
\underline{1\ 4\ 3\ 2}\ \ \underline{1\ 4\ 3\ 2}\ |\ 1\quad \underline{1\ 0}\ |\ 0\ \ 0\ |\ 0\ \ 0\ |\ 0\ \ 0\ \|\\[4pt]
1\qquad\quad 1\qquad\ \ |\ 1\quad \underline{1\ 0}\ |\ 0\ \ 0\ |\ 0\ \ 0\ |\ 0\ \ 0\ \|
\end{array}\right.$$

紡織忙

（古箏獨奏曲）

劉天一 曲

1=⁴⁄₄

稍慢

$\overset{2\dot{1}6}{}$ 5 5 $\dot1$ 6 5 3 5 5 | $\overset{2\dot{1}6}{}$ 5 5 $\dot1$ 6 5 3 2 2 | $\overset{2\dot{1}6}{}$ 5 5 $\dot1$ 6 5 3 2 1 5 1 0 $\overset{\dot1 6 5}{}$ 3 |

2 2 1 6 1 5 6 1 1 0 $\overset{\dot1 6 5}{}$ 3 | 2 2 1 6 5 6 1 5 5 | $\overset{3 2 1}{}$ 6 6 5 3 2 5 5 1 6 5 3 |

5 5 $\dot1$ 6 5 3 5 5 | $\overset{2\dot{1}6}{}$ 5 5 ♭7 1 $\dot1$ ♭7 5 5 7 $\dot1$ $\dot1$ | $\overset{2\dot{1}6}{}$ 5 5 4 2 2 0 $\overset{2\dot{1}6}{}$ 5 5 1 2 2 |

2 2 1 ♭7 1 2 2 1 7 2 | 1 1 2 1 ♭7 2 2 1 1 | $\overset{6 5 3}{}$ 2 2 1 ♭7 1 5 5 7 1 1 7 |

6 6 5 3 2 5 5 1 6 5 3 | 5 5 $\dot1$ 6 5 3 5 5 ‖: ²⁄₄ 5 5 5 3 5 5 5 5 |

5 5 5 3 2 2 2 3 | 5 5 5 3 2 2 1 6 | 2 2 2 2 1 1 6 1 |

2. 1 6 1 5 5 5 5 | 6 6 1 5 5 6 1 | 5 5 5 2 5 5 :‖

快

$\overset{5 6 \dot{1} \dot{2} \dot{3}}{}$ 5 $\overset{\dot{1}\dot{2}\dot{3}}{}$ 5 | $\overset{\dot{1}\dot{2}\dot{3}}{}$ 5 $\overset{\dot{1}\dot{2}\dot{3}}{}$ 2 | $\overset{\dot{1}\dot{2}\dot{3}}{}$ 5 $\overset{\dot{1}\dot{2}\dot{3}}{}$ 1 | $\overset{\dot{1}\dot{2}\dot{3}}{}$ 2 $\overset{\dot{1}\dot{2}\dot{3}}{}$ 1 | $\overset{\dot{1}\dot{2}\dot{3}}{}$ 2 $\overset{\dot{1}\dot{2}\dot{3}}{}$ 5 | $\overset{\dot{1}\dot{2}\dot{3}}{}$ 6 $\overset{\dot{1}\dot{2}\dot{3}}{}$ 5 |

$\overset{\dot{2}\dot{3}}{}$ 5 $\overset{\dot{2}\dot{3}}{}$ 5 | $\overset{\dot{2}\dot{3}}{}$ 5 $\overset{\dot{2}\dot{3}}{}$ 2 | $\overset{\dot{2}\dot{3}}{}$ 5 $\overset{\dot{2}\dot{3}}{}$ 1 | $\overset{\dot{2}\dot{3}}{}$ 2 $\overset{\dot{2}\dot{3}}{}$ 1 | $\overset{\dot{2}\dot{3}}{}$ 2 $\overset{\dot{2}\dot{3}}{}$ 5 | $\overset{\dot{2}\dot{3}}{}$ 6 $\overset{\dot{2}\dot{3}}{}$ 5 |

渐慢　　　　　　　　　　　　　原速

$\underset{}{5}$ $\underset{}{6}$ 1 2 | 3 5 6 5 | 3 2 1 6 | 5 0 ‖: 5 5 5 3 5 5 5 5 | 5 5 5 3 2 2 2 3 |

mp

5 5 5 3 2 2 1 6 | 2 2 2 2 1 1 6 1 | 2 1 6 1 5 5 5 5 | 6 6 6 1 5 5 6 1 |

稍慢

5 5 5 2 5 5 ‖ $\frac{4}{4}$ 2̇16 5 5 1̇ 6 5 3 5　5 | 2̇16 5 5 1̇ 6 5 3 2　2 |

2̇16 5 5 1̇ 6 5 3 2 1 5　1 0　1̇65 3 | 2 2 1 6 1 5 6 1　1 0　1̇65 3 | 2 2 1 6 5 6 1 5̣　5̣ |

慢

321 6　6 5　3 2　5　5 1　6 5　3 | 5　5 1　6 5　3 5　0 ‖
　　　　　　　　　　　　　　　mp

295

放 煙 花

（合 奏）

$1 = C$ $\dfrac{2}{4}$

劉天一 曲

節拍自曲

每分鐘 80 拍

❶ 如要加入大阮、大低胡，可跟小節的第一個音演奏。

İ İ İ | 6 İ 2İ3İ İ | 6 İ 2İ İ 6 | 5. 0 | 0 | 0 |

İ İ İ | 6 İ 2İ3İ İ | 6 İ 2İ İ 6 | 5. 0 | 0 | 0 |

大鼓、小鼓

X X X | X X XXXX | X X XXX X | X XXXXX | X XXXX |

鑼、棗心鑼

0 0 | 0 0 | 0 0 | X 0 | X 0 |

鐺鐺、小鈸

X 0 | X 0 | X 0 | X XXXX | X XXXX |

0 0 | 0 0 | 5 5 2 | 1 2 3532 | 1 1 2 |

0 0 | 0 0 | 5 5 2 | 1 2 3532 | 1 1 2 |

X XXXX | X X XXXX | X X X | X X XXXX | X X X |

鐺鐺

X 0 | X X 0 X 0 | X 0 | X X XXXX | X X X |

小鈸

X XXXX | X X 0 X 0 X | X 0 | X 0 | X 0 |

1 1 2 | 3 - | 3 3 5 | 656İ 5. 6 | 5 5 35 | 2 - |

1 1 2 | 3212 3212 | 3 3 5 | 656İ 5. 6 | 5 5 35 | 2 - |

大鼓、小鼓、鐺鐺

X X X X 0 | X X X | XXXX X. X | X X X | X 0 |

小鈸

X 0 X 0 | X 0 X 0 | X 0 | X 0 |

299

漸慢- - - - - - -

| 2 2 1 | 2 2 2 0 | 2 3 2 1 | 6̣ 1 2 0 | 6̣ 1̇ 2̇ 3̇ 2̇ 1̇ 6 | 5 - ‖

| 2 2 1 | 2 2 2 0 | 2 3 2 1 | 6̣ 1 2 0 | 6̣ 1̇ 2̇ 3̇ 2̇ 1̇ 6 | 5 - ‖

大鼓、小鼓

| X X | X X | X X | X X | XXXX XXX | X - ‖

大鈸、鑼、棄心鑼、鐺鐺

| 0 0 | 0 0 | 0 0 | 0 0 | 0 0 | X - ‖

小鈸

| X X X | X X 0 X | X X X X | 0 X X 0 | 0 0 | X - ‖

春到田間

（獨奏、齊奏）

1=C 2/4

林 韻 曲

節拍自由　笛或二胡奏引子

快 －－－－－－－－－－－－－ 漸慢 －－－－－－　tr

艹 6 5 3 5 6 － 6 7 6 5　3 5 6 7　6 5 3 2　1 0 2　3 5　3 2　1 7 6 6 5

中等的快板　有力地齊奏

2/4　3 6　1612 | 3. 5 6 1　5. 6 4 5 | 3 4 3 0 7 6 | 5̇ 5̇　5532 |

1. 2 3　7 2 7 6 | 5 － | 5̇.　1̇ 6 1 6 5 | 4̇ 4̇　0 6 5 |

4̇ 4̇　4 4 3 | 2̇ 2̇　0 6 1 6 5 | 4̇ 4̇　4 6 4 3 | 2 7 2 3　5. 1̇ |

6 5 6 1　5 6 5 | 5 6 7 6 5　3 5 6 1 6 5 3 2 | 1. 2 3 6　5 2 3 4 |

3 0 4　3 4 3 2 | 1̇ 7̇ 1̇　1. 2 3 5 | 2 3 2̇　7 2 7 6 | 5̇.　6 5. 6 7 2 |

6 7 6 6 5 | 3̇ 5̇ 6 0　16123561 | 5. 6 4 5　3. 　7 6 |

5̇ 6̇ 5̇ 0　5 5 3 5 3 2 | 1. 2 3　7 2 7 6 | 5 0 6̇ 1 0 6 | 5̇ 0 6̇ 1 0 6̇ |

5 0 2 1 0 3 | 2 3 5 3 5 3 2 | 1. 3 | 2 3 5　3 5 3 2 | 1̇. 2 7 6 5 0 6 |

1̇ 0 6 5 0 6 | 1̇ 0 3　2̇ 5 3 2 1 | 5̇ 0 3　2̇ 3 5 3 2̇ |

303

$$
\dot{\acute{1}}\ 0\ \dot{3}\ \underline{2\ 5\ 3\ \dot{2}\ \dot{1}}\ |\ \acute{\dot{2}}\ 0\ 5\ \underline{6\ 5\ 3\ 5\ 3\ 2}\ |\ \acute{\dot{1}}\ 0\ \dot{3}\ \underline{\dot{2}\ 3\ \dot{2}\ 1\ 6\ 1\ \dot{2}\ 3}\ |
$$

$$
\acute{\dot{2}}\ \acute{5}\ \dot{2}.\ \dot{3}\ \ \underline{\dot{2}\ 3\ \dot{2}\ 1\ 6\ 1\ \dot{2}\ 3}\ |\ \acute{\dot{1}}\ \acute{5}\ \dot{1}.\ \acute{\dot{3}}\ \ \underline{\dot{2}\ 3\ \dot{2}\ 1\ 6\ 1\ \dot{2}\ 3}\ |
$$

$$
\acute{\dot{2}}\ \acute{5}\ \dot{2}.\ \dot{3}\ \underline{\dot{2}\ 3\ \dot{2}\ 1\ 6\ 1\ \dot{2}\ 3}\ |\ \dot{1}\ \dot{5}\ 1\ 0\ 5\ |\ 5\ 7\ \underline{6}\ |\ 5\ -\ |\ \underline{5}\ \underline{5}\ |
$$

$$
5.\ \underline{6}\ |\ 5\ 4\ 5\ |\ 5.\ \underline{6}\ |\ 5\ 4\ 5\ 3\ |\ 3.\ \underline{4}\ |\ 3\ 4\ 3\ 2\ |\ 1\ 2\ 1\ 6\ |\ \underline{5}\ \underline{5}\ |
$$

$$
5\ -\ |\ 5\ 5\ |\ \dot{1}\ -\ |\ \dot{1}\ \dot{1}\ |\ \dot{2}\ -\ |\ \dot{2}\ \dot{2}\ |\ 5\ -\ |\ \underline{5\ 5\ 3\ 2}\ |\ \dot{\overset{\frown}{1}}\ -\ |
$$

勞動節奏，一次比一次快，熱烈齊奏，一弓一音。

$$
\|:\ 3\ 4\ 3\ 2\ |\ 1.\ \underline{5}\ |\ 1\ 5\ 1\ 2\ |\ 3.\ \underline{5}\ |\ 6\ 7\ 6\ 5\ |\ 3\ 5\ 3\ 2\ |
$$

$$
\acute{3}\ 0\ \acute{3}\ 0\ |\ \acute{3}\ \acute{3}\ \underline{\acute{6}}\ |\ \acute{3}\ 0\ \acute{6}\ 0\ |\ 3\ \underline{6}\ 3\ 2\ |\ 1.\ \underline{3}\ |\ 5.\ \underline{6}\ |
$$

$$
7\ \dot{1}\ 7\ 6\ |\ 5.\ \underline{6}\ |\ 5\ 3\ 5\ 6\ |\ 7.\ \underline{\dot{2}}\ |\ 7\ \dot{2}\ 7\ 6\ |\ 5\ 3\ 5\ 6\ |
$$

$$
\acute{7}\ 0\ \acute{7}\ 0\ |\ \acute{7}\ \acute{7}\ \acute{3}\ |\ \acute{7}\ 0\ \acute{3}\ 0\ |\ 7\ 3\ 7\ 6\ |\ 5.\ \underline{6}\ |\ \dot{1}.\ \underline{7}\ |\ 6\ \dot{1}\ 6\ 5\ |
$$

$$
4.\ \underline{5}\ |\ 4\ 2\ 4\ 5\ |\ 6.\ \dot{1}\ |\ 6\ \dot{1}\ 6\ 5\ |\ 6\ \dot{1}\ 6\ 5\ |\ \acute{6}\ 0\ \acute{6}\ 0\ |\ \acute{6}\ \acute{6}\ \acute{2}\ |
$$

$$
\overset{\text{1. 2.}}{\acute{6}\ 0\ \acute{2}\ 0\ |\ 6\ 2\ 6\ 5\ |\ 4.\ \underline{5\ 6}\ }:\|\overset{\text{漸慢 3.}}{\ 4.\ \dot{2}\ |\ \dot{1}\ \dot{1}\ \dot{2}\ |\ 4.\ \dot{5}\ \dot{6}\ \dot{1}\ |\ \dot{5}\ \dot{4}\ 3\ 2\ |\ \overset{\frown}{\dot{1}}\ -\ \|}
$$

慶 豐 收

（合 奏）

胡 均 曲

1 = F 2/4

3 5 | 2· 3·5 1· | 2· 3·5 7· 2·6 1· | 5· 1· | 6· 1·65 45 |

2· 45 1· | 6· 1·65 4532 | 1· 35 | 20 3 05 | 2 35 2·321 |

6· 56 1· 276 | 5· 6· | 5 3 5· 356 | 11 03 |

23 2· 323 | 5 56 5· 356 | 1·1· 2·323 | 5·5 2·327 |

66 1· 276 | 55 6· 165 | 44 4· 532 | 11 02 | 12 45 |

6 56 16 | 1·2 3 23 | 5· 3 | 2 35 1· | 2· 3·5 7· 2·6 1· |

5· 1· | 6· 1·65 45 | 2· 45 1· | 6· 1·65 4532 |

1· 35 | 20 3 05 | 2 35 2·327 | 6· 56 1· 276 | 5· 6· |

5 3 5· 356 | 1 1 03 | 23 2· 323 | 55 0 56 | 1 1 0 2·3 |

mf *f*

5·5 0 3·2 | 1·1· 0 76 | 55 0 56 | 1·1· 0 65 | 33 0 23 |

ff

305

$\overset{>}{\underline{5}}\overset{>}{\underline{5}}$ $\overset{>}{\underline{5}}0$ | $\underline{1}\underline{6}$ $\underline{5}$ $\underline{5}\underline{6}$ | $\dot{1}$ $\underline{\dot{2}\dot{3}}$ $\dot{1}$ $\underline{6}\dot{1}$ | 6 $\underline{5}\underline{6}$ 3 $\underline{2}\underline{3}$ | 5 $\underline{6}\dot{1}$ 5 $\underline{3}\underline{5}$ |

2 $\underline{3}\underline{2}$ 1 $\underline{2}\underline{3}$ | $\underline{5}\underline{6}\dot{1}\dot{2}$ $\underline{3}\underline{5}\underline{3}\dot{2}$ | $\dot{1}\dot{2}\dot{3}\dot{5}$ $\dot{2}\dot{3}\dot{2}\dot{1}$ | 6 $\underline{5}\underline{6}$ $\dot{1}.\underline{\dot{2}}\underline{7}6$ |

$5.$ $\dot{1}$ | $6.$ $\dot{1}\underline{6}\underline{5}$ $\underline{4}\underline{5}$ | $2.$ 4 5 $\dot{1}$ | $6.$ $\dot{1}\underline{6}\underline{5}$ $\underline{\dot{3}}\underline{5}\underline{3}\dot{2}$ | $\dot{1}.$ $\underline{\dot{3}}\underline{\dot{5}}$ |

$\dot{2}$ $\underline{\dot{3}}$ $0\underline{\dot{5}}$ | $\dot{2}$ $\underline{3}\underline{5}$ $\dot{2}.\underline{\dot{3}\dot{2}}\dot{1}$ | 6 $\underline{5}\underline{6}$ $\dot{1}.\underline{\dot{2}}\underline{7}6$ | 5 $-$ | $\underline{5}0\underline{0}$ ‖

紅棉花開

陸仲任 曲
甘尚時 編

1 = C（5̣2線）2/4

山鄉春早

1 = C 2/4

引子明朗 自由地
（笛子）

喬 飛曲

讚美地、中板（高胡主奏）

5 3 5 6　i 3 2 7　|　6　6　i　|　6 i 6 5　3 5 6 i　|　2̇.　5 3̇　|　2̇　2̇　i 2̇　|

小快板

3̇.　5　2̇　7　|　6　2̇　|　7 2̇ 6 i　|　5　-　|　5 7　6 i 5 6　|　i　i　6 i 6 5　|

3　3　6　6　|　2　2　5 6 5　|　3.　3　6　6　|　2　2 2　5 0　|　3 5 3 2　1 2 3 5　|

2̇ 7　6 5 6　|　5 5　3̇ 5 3 2　|　i　i　3̇ 5 3 2　|　7 7　3̇ 3̇　|　6 6　2̇ 3̇ 2̇　|

mf

7.　7　3̇ 3̇　|　6 6 6　2̇ 0　|　7 2̇ 7 6　5 6 7 2̇　|　5̇ 2̇　3̇ 4̇ 3̇ 2̇　|　i 2̇ i 5̇　|

mf

朝氣蓬勃 快板

3 5 3 2　1 2 3 5　|　2 7 6 5　1　3 2　|　1 5　1 5 1 3　|　5.　　5　|

3 5 3 2 1 2 3 5　|　2 7 6 5 1　3 2　|　1 5　1 5 1 3　|　6.　7　|　6 7 6 5　3 5 6 i　|

f

6 5 3 5　2 7 2 3　|　5 3 5 6　4 3 4 5　|　3 4 3 2　1 2 7 6　|　5 5　1 0　|

3̇ 3̇ 3̇ 3̇　6̇ 6̇ 6̇ 6̇　|　2̇ 2̇ 2̇ 2̇　5̇ 5̇ 5̇ 5̇　|　7 7 7 7　3̇ 3̇ 3̇ 3̇　|　6̇ 6̇ 6̇ 6̇　2̇ 2̇ 2̇ 2̇　|

7 2̇ 7 6　5 6 7 2̇　|　5̇ 3̇ 5̇ 6̇　4̇ 3̇ 4̇ 5̇　|　3̇ 4̇ 3̇ 2̇　i 2̇ 7 6　|　5 5　i 5　|

$\underline{3532}\ \underline{1235}\ |\ \underline{2765}\ 1\ \underline{32}\ |\ 1\dot{5}\ \underline{15}\underline{13}\ |\ 5\dot{\cdot}\cdots\ \dot{5}\ |\ \underline{3532}\ \underline{1235}\ |$

$\underline{2765}\ 1\ \underline{32}\ |\ 1\dot{5}\ \underline{15}\underline{13}\ |\ 6\dot{\cdot}\cdots\ 7\ |\ \underline{6765}\ \underline{356\dot{1}}\ |\ \underline{6535}\ \underline{2723}\ |$
$\overbrace{\qquad f}$

$\underline{53\dot{5}6}\ \underline{4345}\ |\ \underline{3432}\ \underline{127\dot{6}}\ |\ \underline{5\dot{1}}\ \underline{35}\ |\ 6\dot{\cdot}\underline{765}\ \underline{3532}\ |$

$\underline{13}\ \underline{56}\ |\ \underline{\dot{1}\cdot\underline{\dot{3}27}}\ \underline{6\dot{1}64}\ |\ \underline{35}\ \underline{\dot{1}\dot{2}}\ |\ \dot{3}\ \dot{1}\ |\ \dot{2}\ \dot{3}\ |\ \dot{5}\ \dot{6}\ |$
$\underbrace{\qquad\qquad f}$

壯麗寬廣　稍快

$\dot{2}\ \dot{3}\ |\ \dot{5}\ -\ |\ \dot{5}\ \underline{65}\ |\ 3\cdot\ \underline{5}\ |\ \underline{1\cdot\underline{2}}\ \underline{35}\ |\ \underline{27}\ \underline{65}\ |\ 1\ \underline{6\dot{1}65}\ |$

$\underline{3\cdot\underline{5}}\ \underline{6\dot{1}}\ |\ \underline{1\cdot\underline{2}}\ \underline{35}\ |\ 2\ -\ |\ 2\ \underline{53}\ |\ \underline{2\cdot\underline{35}}\ |\ \underline{27}\ \underline{65}\ |$

$5\cdot\ \underline{3}\ \underline{5356}\ |\ \dot{1}\ \ \underline{\dot{2}\dot{3}\dot{2}7}\ |\ \underline{6\dot{1}64}\ \underline{3512}\ |\ \underline{33}\ \dot{3}\ |\ \underline{\dot{2}\dot{3}}\ 5\cdot\ \underline{6}\ |$

$7\ \dot{2}\ \ \underline{656\dot{1}}\ |\ 5\cdot\underline{76}\ |\ \underline{5356}\ \underline{\dot{1}\dot{3}\dot{2}7}\ |\ \underline{66}\ \dot{1}\ |\ \underline{6\dot{1}65}\ \underline{356\dot{1}}\ |$

漸慢

$\underline{\dot{2}\cdot\underline{5}\dot{3}}\ |\ \underline{\dot{2}\dot{2}}\underline{\dot{1}\dot{2}}\ |\ \underline{\dot{3}\cdot\underline{5}}\ \underline{\dot{2}7}\ |\ \underline{6\dot{2}}\ \underline{76}\ |\ \underline{56}\ |\ \dot{1}\ -\ |\ \dot{1}\ \underline{65}\ |\ 3\cdot\ \underline{5}\ |$

漸慢

$\underline{1\cdot\underline{2}}\ \underline{35}\ |\ \underline{27}\ \underline{65}\ |\ 1\ \underline{6\dot{1}65}\ |\ \underline{3\cdot\underline{5}}\ \underline{6\dot{1}}\ |\ \dot{2}\cdot\underline{7}\ \underline{656}\ |\ 5\ -\ |\ 5\ -\ |\ 5\ 0\ \|$

311

騰　　飛

（嗩吶獨奏）

1 = F　2/4　　　　　　　　　　　　　　　　　　　陳添壽　曲

5. 5 65 | i 2 3 | (3. 2 3 5 | i 3 2 | ³₂3 2 i | ³₂3 2 i |

p

2. 3 2 1 | 7 2 6 5 | i - | i 7 6 5 | 3. 5 | 6 5 6 i | 5 - |

5 6 5 | 3. 5 | i 7 6 5 | 2 - | 2 3 5 | 2 1 2 3 | 5. 7 | 6 1 5 3 |

1. 3 | 2 3 5 3 | 3 5 2 3 | 1 - | 1 - | i 3 2 | i 2 3 0 2 |

i. 2 i i | 7 2 i | 7 i 2 0 i | 7. 6 5 5 | (i 3 2 | i 2 3 0 2 |

i. 2 i i | 7 2 i | 7 i 2 0 i | 7. 6 5 5) | 5 6 5 3 5 5 |

p

5 6 5 3 5 5 | i 2 i 6 i i | i 2 i 6 i i | i 2 i 2 | i 2 i 2 |

rit·····

5 6 5 6 | 5 6 5 6 | 5̌ 5̌ | 5̌ 5̌ | 5 5 5 | 3 i 7 6 | ⌢5 - |

慢板 親切地
4/4 i i i 2 3 7 6 5 3. 6 5 | 3 3 5 3 5 3 6 i. 6 | i 0 6 i 6 i 2 3. 5 2 3 5 |

5. 6 i 7 6 i 2 2 7 6 5 | 3. 5 6 i 5 6 i. 3 5 | 2 3 i 2 7 6. 6 5 |

i 6 i 2 3 3 5 3 2 i 3 6 i 2 | 2 3 5 4 3 4 3 2 i. 6 5 | 3 2 7 2 6 3 5 (3 5 3 2 |

í íʔ 3765 3· 65 | ʔ 35 3536 í· 6 | í 06 i6i2 35235 |

5· 6 i76i 2 2)765 | 3· 5 6i56 í· 35 | 2ʔ i27 6· 65 |

i6i2 33532 i36i2 | 2354 3432 í· 65 | 2/4 32 7263 | rit·····

慢起漸快　反覆更快

‖: 55 35 | 656i 5· 6 | 5i 6535 | 23 26 | 5i 6532 |

i2 i· 3 | 25 32 | i23 | í· 276 | 535 :‖ 3/4 (35 635 | f

35 635 | 63 26i | 63 26i | 2/4 3 i | 25 | 3 - | 3 - |

3 - | 3 5 | 3 5 | 3 5 | 35 32 | i2 i2 | 35 32 |

i2 i2 | 3 - | 3 - | (33 | 33 | 32i2 30 | 32i2 30 | 雙吐

3322 ii66 | ii66 5533 | 5533 5566 | ii66 ii22 | 3 i |

23 | 5 - | 5 - | 5 - | 5 - | (50 | 50 | 55 | 55 |

‖: 3/4 5522 3355 2233 :‖ 2/4 55225 | 5 - 5 - | 3 - | 3 - ‖ 獨奏

314

5 3 5 3 | 3̂ - | 3̂ - | 5 3 2 3 | 1 3 2 3 | 3̂ - | 5̂ - | 5̂ - | 5 0 |

> > > > > > > > > > > rit·····
5 0 | 5 5 | 5 5 | 5 5 5 5 | 5 0 | 5 0 | 5 5 | 5 5 | 5 5 5 5 |

樂隊 堅定走向勝利 反覆樂隊主奏

5. 1 6 5 6 1 | 5. 6 1 | 5. 1 6 1 5 4 | 3. 3 5 | 2. 3 1 7 6 1 |
f

莊嚴地

2. 2 1 | 7. 2 6 5 6 1 | 5 - | 5 1 5 4 5 | 3. 3 5 | 2 5 3 2 3 5 |
f

2. 3 5 | 2 5. 3 5 2 3 | 1 - | 3. 5 2 1 2 3 | 1. 2 1 | 3 2 7 2 6 3 |

> > >
5. 5 6 | 1. 6 1 2 4 | 3. 3 3 | 3. 3 3 | 3. 3 3 | 3 1 2 3 |

rit
3 1 2 3 | 5 - | 5̂ - | 2. 3 2 1 | 3 2 | 7 6 5 6 | 1̂ - | 1 - ‖
ff
（先鋒鈸）

雁 南 歸

（短喉管獨奏）

萬靄端 曲

1 = C 4/4

サ（3　5　2 35　1 2ˇ 3̂　3 - - ，0 1 6 5　3，0 1 6 5　- - ，

mp

1 6 5 3 2 1　2 1 6 5　3 2 1 2 3 5　6 1 2 3 5　- - -　5 0 ）

f　rit ..　f

4/4　3. 6 5　1761 12　| 1. 235 2312 3. 65 | 3435 613 5 |

pf

3. 5 321 2. 3 | 22 7 6. 7 2 | 6765 4535　- |

1 1 3. 53 | 3435 237 6　- | 3532 1217 6765 6 |

f

561 65435　- | 22 27 6. 76 | 1. 2 321 2　0 33 |

p

2　0 33 23 2 | 2723 4345 3432 726 | 1. 23 1 17 6123 |

pp　pf　f

1. 23 1 1　1. 321 | 3. 56 1 3 | 5672 6 7. 3 237 |

6　- （44 4324 | 3. ）23 44 4324 | 3. 35 2. 3 1. 3 |

ff

2. 4 32 7276 5676 | 1　-　66 5432 | 6. 27 61 653 |

5 - 3 5 | 2̇3̇1̇2̇ 3̇ 1̇7̇6̇1̇ 5435 | 1̇2̇ - 5̇. 6̇ 4̇ |

f *ff*

rit‥‥‥‥‥

3̇4̇3̇2̇ 1̇ 1̇2̇76 5435 | (6 6 6 6 6 1̇ 5435 |

656 0 56 1̇1̇ 2̇3̇1̇2̇ | 343 0 56 1̇1̇ 3435 |

676 0 35 61̇35 6 35 | 61̇35 6 35 63̇ 1̇2̇7 |

6 0 3̇2̇ 1̇761 2̇ 3̇2̇ | 1̇761 2̇ 3̇2̇ 1̇235 2̇3̇2̇1̇) |

（稍慢漸快）

2̇2̇ 2̇2̇ 2̇4̇ 1̇2̇43 | 2̇1̇2̇ 0 1̇2̇ 44 1̇42̇1̇ | 61̇6 0 61̇4 6 |

1̇61̇2̇ 4̇5̇3 2̇ 0 (6̇1̇ | 2̇2̇ 1̇2̇43 2̇ 0) 1̇2̇ |

4̇4̇ 6̇1̇2̇4̇ 1̇ 0 6̇1̇ | 2̇4̇6̇2̇ 1̇ 6̇1̇ 2̇4̇6̇2̇ 1̇ 6̇1̇ |

4̇4̇ 6̇1̇2̇4̇ 1̇ 0 6̇1̇ | 4̇ 6 1̇2̇43̇2̇ | 5̇4̇ 1̇2̇43 2̇. 4̇ |

rit‥

2̇. 5̇4 6̇. 1̇6 | 5 61̇ 4 5 | 6 - - - 6 - - - 6 - - - 3 5 |

華彩

656 61̇ 2̇1̇ 2̇5 3 - - - 3 - - - | 5 5 3 5 5 3 | 5 5 3 (5 5 3) |

317

5 3 (5 3) | 5 3 (5 3) | 3 - - - 2̇ 3̇ 1̇ 3̇ 7 3̇ 3̇ 3̇ - - - 2̇ 5̇ ↓7 5 3 |

反覆時加快

‖: 6 6　6 6　6 1̇　5 4 3 5 | 6 5 6　0　5 6　1̇ 1̇　2̇ 3̇ 1̇ 2̇ |

3 4 3　0　5 6　1̇ 1̇　3 4 3 5 | 6 7 6　0　5 6　1̇ 1̇　2̇ 3̇ 1̇ 2̇ |

3 4 3　0　5 6　1̇ 1̇　3 4 3 5 | 6 7 6　0　3 5　6̇ 1̇ 3̇ 5̇　6̇　3 5 |

6̇ 1̇ 3̇ 5̇　6̇　3 5　6̇ 3̇　1̇ 2̇ 7 :‖ 6 - - - |

（中慢板）

3. 6 5　1̇ 7 6 1̇ 2̇ | 1̇. 2̇ 3̇ 5̇　2̇ 3̇ 1̇ 2̇　3. 6 5 |

3 4 3　5　6̇ 1̇ 3̇ 5̇ | 3. 5　3̇ 2̇ 1̇ 2　- | 2̇ 2̇ 7　6. 7 2̇ |

6 7 6 5　4 5 3　5　- | 1̇ 1̇　3. 5̇ 3̇ | 3 4 3 5　2 3 7̌ 6　- ‖

318

鄉　　音

（五架頭小合奏）

湯凱旋　曲

突慢渐快

‖: 5 1 | 6 2 | 4. 5 6 1 | 5 6 5 | 5 1 | 6 5 | 4. 5 3 2 | 1 2 1 |

f

3/4 6 3 2 1 | 3 6 3 2 1 | 2 6 5 4 | 6 2 6 5 4 | 2/4 6. 1 6 5 |

p　　　*f*　　　*p*　　　*f*

4 6 5 4 | 2. 4 1 2 | 4 5 4 | 6. 1 6 5 | 4 6 5 3 | 2. 1 2 4 |

5 6 5 | 3/4 2 6 4 5 | 6 2 6 4 5 | 2/4 5 6 54 | 2 1 2 4 | 2 4 2 4 :‖

突慢 （高胡）　　（齊）

5. 6 1 7 | 6 2 | 6 1 4 | 5 - | 5 0 0 ‖

320

送　　行

（一）歡　送

1 = C $\frac{2}{4}$

（熱烈歡快的中板）

吳國材 曲

（二）希　望

深情囑託的慢板

$\dot{1}$　$\dot{1}$ 65 $\dot{3}\dot{1}$ 7 | 6 － 0　6765 | $\dot{3}\dot{1}$ 7 6　6765 | $\dot{3}\dot{1}$ 65　3532 |

　　　　　　　　　　　　　　　　　　　　　　　　　　　　f

1$_{6}$ | 1 2 3 65 | 3 － 0　$\dot{3}$．$\dot{5}$ | $\dot{2}$6 $\dot{3}\dot{1}$　76 ∥ | 52 35 6　6765 |
　　　　　　　　　mp　　　　　　　　　　　　　　　　　　　f

3　　2　　5356 767$\dot{2}$ | 6$\dot{2}$　765 62　35 | 6 － 0．7 65 |

$\dot{1}$．$\dot{2}$$\dot{3}\dot{2}$ $\dot{1}$　76 | 56$\dot{1}$7 67653　7361 | 5$_{,}$　5　353$\dot{2}$ 1．235 ‖

$\dot{2}$　－　2$_{,}$ 0$\dot{1}$ ∥ 656$\dot{1}$ | 5 53 ∥ 2376 551　2265 |

3．56$\dot{1}$ 5　65 4．56$\dot{1}$ 5．3 | 2 35　4．5321．　76 |

5 $\dot{1}$ $\dot{2}$ $\dot{3}$ $\dot{1}$． 76 | 5621 3235 6　－ | $\dot{2}$．$\dot{3}$ $\dot{2}$ $\dot{1}$ 3　5 |

（三）登　程

（滿懷豪情的小快板）由慢漸快　由弱漸強

漸慢

$\frac{2}{4}$ 6 $\dot{2}$ 76 | $\frac{1}{4}$ 5$\dot{1}$ | 65 | 35 | 6 | $\dot{1}$ $\dot{1}$ | 3$\dot{1}$ | 65 | 6 | 5$\dot{1}$ |
　　　　　　mp

65 | 35 | 2 | 63 | 61 | 21 | 2.7 | 63 | 31 | 2 | 63 |

31 | 2 | 2355 | 32 | 13 | 2 | 23 | 21 | 23 | 27 | 62 |
　　　　　　　　p　　　　　　　mf

75 | 6 | 5$\dot{1}$ | 65 | 35 | 6 | $\dot{1}$ $\dot{1}$ | 3$\dot{1}$ | 65 | 6 | 5$\dot{1}$ |

<u>6 5</u> | <u>3 5</u> | 2 | <u>6 3</u> | <u>6 1</u> | <u>2 1</u> | 2 | <u>6 3</u> | <u>3 1</u> | 2 |

<u>6 3</u> | <u>3 1</u> | 2 | <u>5 5</u> | <u>3 2</u> | <u>1 3</u> | 2 | <u>2 3</u> | <u>2 1</u> | <u>2 3</u> | <u>2 7</u> |

p

<u>6 2</u> | <u>7 5</u> | 6 | 0 | $\frac{2}{4}$ 2 - | 2 5 | 3. 5 | 1 2 | 3 - | 3 - |

mf

3 - | 3 - | 3 - | 1 - | 1 3 | 5. 6 | 2 - | 7 - | 7 - |

6 - | 6 - | 6 - | 6 - | 6 0 | 2. 3 27 | 6 2 | 7 6 5 | 6 - | 6 60 ‖

p *f*

喜 開 鐮

1 = C （5̣2̣弦） **2/4**

廖偉雄 曲

喜悅、歡快地　小快板 ♩ = 108

【引子】　　　　　　　　　　　　　　　　　　　　　歡快跳躍地

サ（ 3 i̇ - 2̣.3 2̣3̣2̇7 6765 3.5 6i̇ 5̂ -） | **2/4** i̇.6 5̇6 | i̇6 50 | 3i̇ 653 |

mf　　　　f　　　　　　　　　　　　mf

56i̇ 5 | i̇ 6i̇ 5 35 | i̇.6 5.3 | 24 32 | 1 35 | 6 i̇ | 2̇ 3̇2̇ |

f

i̇ 2̇ | i̇.2̇7̇6 | 5 - | 5 0 35 | i̇ 6i̇ 5 35 | i̇ 6i̇ 5.3 | 2345 3432 | 1 05 |

mf

3 5 7 | 3̇. 3̇ | 2̇5 6 | 6. 3 | 5̇6 7 | 2̇. 2̇ | 76 5 | 5. 35 |

f　　　　　　　　　　　　　　　f

i̇ 6i̇ 5 35 | i̇ 6i̇ 50 | 54 32 | 1235 2 | 1235 2̇5 | 10 10 | 0i̇ 7 |

f

6.7 66 | 03 05 | 6 i̇7 | 60 35 | 6 56 i̇7 | 65 1235 | 21 2 | 01 23 |

p

5 35 6 56 | i̇6i̇ 2̇ i̇2̇ | 3̇ - | 5̇ - | 2̇.3 i̇7 | 6 6i̇65 | 321 03 |

f　　sf

2312 3 56 | i̇3 0 56 | i̇3 05 | 13 2312 | 30 23 | 1.3 | 23 5.3 |

25 32 | 1.2 7̇6 | 5̣ - | 07̣ 65 | 3 - | i̇ - | 7 2̇7 | 6 - | 5. 6 |

56 1 | 1.2 35 | 2 - | 02̇ 76 | 5 5 | 2̇ 2̇ | i̇ i̇ | 2̇ 2̇ | 3̇.5 3̇2̇ |

f　　　　　　　　　　　　　　　ff

説明：
　　表現豐收年開鐮割稻的喜悅歡快情緒。尾聲快板以廣東音樂傳統方式反覆三次，一次比一次快，表現出正在進行着歡快緊張收割的勞動競賽。

月 夜 輕 舟

陳勇新 曲

1 = C 4/4

慢中速 安靜地

```
3  5 │ 1. 2 7 6  5  1 2  3  5 6  i 7 6 i │ 5. 5 6  i  i  7 │

6 7 6 5  3        5  6 i  1 6 1 2 │ 3.  2  7  6  3 5  2 7 6 1 │

2 3  2   5 4 3. 5 6 i 6 4 3 5 │ 2 3 2   6 5 3 5 2. 3  5 6 5 │

3 5 3 7  6      6 7 2 5  3 7 6 3 │ 5 5   6 i 5.   7 6 │

5. 6 i 7  6 5 4 3 5. 6 i │ 5  6 i 7 6 4 3 5 2. 3 5 │

2 2 3   5 5   3 5 3 7  6 6 │ 6 7 2 5  3 7 6 5 1. 1 2 │
```

寬廣地

```
4. 6 5 3 2 4 1   1 7 6 1 │ 4. 5 6 5 i 6 5. 4 5 │ 6  i. 6 5 6 5 4 5 4 │

6   1 2  3 2 3 5 2. 5 3 │ 2  1 3 2 1 2 4 5 6 5 0  3 5 │

6. i 6 5 3 5 6 5. 5 3 5 6 │ i. 2 7 6. 2 7 │ 6 i 7 6 7 6 5 4. 3 4 5 6 i │
```

深情地

```
5 6 i 5 6 5 3 2 3 1 2. 3 │ 2 4 6 i 5 3 2 1 4 3 2 1 6 │ 1 - 1 2 3 7 │

6   1 7 6 5 6 3 5 3 5 6 │ 1 2 3 1 - 2 3 7 │ 6 1 5 6 1 7 6 5 6 1 7 6 5 1 2 │
```

3　　3561 561 6165 ｜ 3 - - 6535 ｜ 22 03 1. 2 1235 ｜

（激動地）

2 - 2 237 ｜ 63 7 6567 2 65 ｜ 36 7 65352 ｜ 6. 7 2. 3 ｜

7 23 7276 5 61 653 ｜ 5 - 3 17 6535 ｜ 6 - 5 61 6535 ｜

2. 5 3 21 23 5　35 ｜ 61 56 1　61 2　32 16 1 2 ｜

3. 5 3 2. 3 5　65 ｜ 3532 1　07 672 5 3765 ｜

1. 23. 563 ｜ 27 6535. 6 ｜ 7　3　2.327 ｜ 63 56 1 - ‖

夢 中 月

（高 胡 獨 奏）

1 = C 4/4

1 = 58（沉思）

盧慶文　曲

$(\dot{2}. \underline{\underline{5} 5} \underline{4 1} | 2 - - - | \dot{1}. \underline{\dot{2}} {}^{\flat}\underline{7 6} | 5. \underline{\dot{6}} \dot{1}. \underline{7} | 6. \underline{5} \dot{2} \underline{4} |$

mp

$5 - -) \underline{0} \underline{\dot{5} \dot{4}} \| \dot{2}. \underline{5} \underline{\dot{4} \dot{5}} \underline{6 4} | 5 - - \underline{4 5} | \dot{2}. \underline{5} \underline{\dot{4} \dot{5}} \underline{1 \dot{4}} |$

mf

$\dot{2} - - \underline{\dot{2} \dot{1}} | {}^{\flat}7. \underline{\dot{1}} \dot{2} 5 | 5 \underline{7 \dot{2}} \dot{1} - | \underline{\dot{1}. \dot{2}} {}^{\flat}\underline{7 6} 5. (\underline{6 \dot{1}} |$

（1. ） *f*

$5. \underline{6} \dot{1} 0 \dot{1} 0 | 6. \underline{7} \underline{6 5} \dot{2} \underline{\dot{1} 6} | 5 - -) \underline{0} \underline{\dot{5} \dot{4}} \|$

mf

（2. ）

$\dot{1}. \underline{\dot{2}} {}^{\flat}\underline{7 6} 5. \underline{\dot{6} \dot{1}} | \dot{5}. \underline{\dot{6}} \underline{\dot{1} \dot{1}} \underline{\dot{2} \dot{7}} | \dot{6}. \underline{\dot{7}} \underline{\dot{6} \dot{5}} \dot{2} \underline{\dot{1} \dot{6}} | 5 - - 0 |$

f

（想念地）

$\dot{5} \underline{\dot{3} \dot{2}} \dot{1}. \underline{\dot{2}} \underline{\dot{3} \dot{5}} | \dot{2} - \underline{\dot{1} \dot{6}} 5 | 6. \underline{\dot{1}} \dot{2} - | \dot{2} - 0 0 |$

mf

（動情地）

$\dot{5} \underline{\dot{3} \dot{5} \dot{3} \dot{2}} \dot{1}. \underline{\dot{2}} \underline{\dot{3} \dot{5}} | \dot{2} - \underline{\dot{1} \dot{6}} 5 | \underline{6 \dot{1} \dot{2} 6} | \dot{1}. \underline{6} \underline{\dot{2} 5} | 5. - - \underline{6}. \dot{1} |$

f

$\dot{5} - - \underline{6}. \dot{1} | \dot{2} - - - | \dot{3} \underline{\dot{3} \dot{2}} \underline{\dot{1} \dot{2}} \dot{3} | \dot{2} - - \underline{6 \dot{1}} | \dot{5} - - \underline{\dot{6} \dot{5} \dot{6} \dot{1}} |$

mf *f*

$\dot{2} - - \underline{6}. \dot{1} | \dot{2} - - - | \dot{3}. \underline{\dot{5}} \underline{\dot{3} \dot{2}} \dot{1}. \underline{\dot{2}} \underline{\dot{3} \dot{5}} | \dot{2} - \underline{\dot{1} \dot{6}} 5 | \underline{6 \dot{1} \dot{2} 6} |$

春 滿 羊 城

（小組奏）

何克寧 曲

1 = C 2/4

爽快明朗

```
5 5 | 5 5 | 3· 5 6 i | 5 3 5 | i· 3 2 i | 7 6 5 | 3· 5 6 i |
              mf

5 6 5 3 | 2345 3432 | 1 2 1 | 1 | 1234 | 5 | 1234 | 5 | 1234 |

5 i 3 | 5676 5 | 5 | 1234 | 5 | 1234 | 5 | 1234 | 5 4 3 2 | 1 5 6 |

1232 1 | i i i 3 | 6 5 5 6 | i 3 5 | i i i 3 | 5 2 5 6 | i 3 2 5 6 |

i 3 5 5 6 | i 3 2 | 5645 3432 | 1235 2176 | 5 5 1 | 1 5 6 |

7 2 | 2 5 6 | 7 i 7 6 5 | ( 7 6 5 ) | 0 1 3 | 2 5 | 5 1 2 |

彈撥
3532 1 | 2123 5356 | i i 5 5 | 3 6 5 5 | 1 5 | 1235 |

2321 2123 | 4 6 1 6 | 4 6 1 6 | 4 1 | 4 5 6 i | 5653 5 |

齊
3· 5 | 2 5 3 2 | i· 2 7 6 | 5 2 7 | 6 1 | 4· 5 6 i |
 f

5 6 5 | 5 3 5 | 3· 2 | i 3 2 7 | 6 i 5 7 | 6 6 5 | 3 5 6 |
```

3̇ 5 3̇ 2 | 1̇. 6 5 1̇ | 6 5 1̇. 6 | 5 1̇ 6 5 | 1 2 3 5 |
p

2 3 5 6 | 3 5 6 1̇ | 5 6 1̇ 2̇ | 3̇ 2̇ 1̇ 2̇ 3̇ 2̇ 1̇ 2̇ | 3̇ 2̇ 1̇ 2̇ 2̇ 3̇ 1̇ 2̇ |

琵琶 自由瀟灑地

3̇ 0 2̇ 3̇ 2̇ 7 | 6 1̇ 5. 3̇ | 2̇. 3̇ 5̇ 6̇ 3̇ 4̇ 3̇ 2̇ { 1̇ - 1̇ | 0
低音 1 3 5 6 | 1 高胡 5 6 1 2

慢板 深情地

4/4 3̇ 3̇ 2̇ 1̇ 2 3 7 6 5. ⁵⁶ 1̇ 7 | 6 6 7 6 2̇ 7 6 5. 6 5 |

3. 5 3 5 3 2̇ 1 2 3 1̇ 2̇ 7 | 6. 2̇ 1 2 3 7 6 5 5 7 6 5 |

3. 5 3 5 3 2̇ 1 3 2 2 7 | 6 1̇ 5 3̇ 5 3̇ 2̇ 1̇. 3̇ 2̇ |

7 7 2̇ 3̇ 2̇ 3 5 2̇ 3 2̇ 2̇ 3̇ 2̇ | 7 7 2̇ 1̇ 2 3 7 6 5 6 5 5 3̇ 2̇ |

1̇. 2̇ 3 5 2̇ (3̇ 2̇ 1̇. 2̇ 3 5 2̇ 2̇) 3̇ 2̇ | 1̇ 2 3 7 6 5 (3̇ 2̇ 1̇. 2̇ 7 6 5) 1̇ 7 |

6 6 1̇ 6 1̇ 6 5 4 1 2 4 5 6 5 6 1̇ | 5 6 1̇ 6 1̇ 6 5 4 5 6 1̇ 5 6 5 5 7 6 5 |
mf

3̇ 3̇ 3̇ 7 6 7 6 5 2̇ 2̇ 2̇ 5̇ 3̇ | 2̇ 3̇ 5̇ 3̇ 5̇ 3̇ 2̇ 1̇. 2̇ 7 |
f

1= G

6 2̇ 4 1̇ 3̇ 5 5 6 1 2 1 2 3 5 2 3 5 6 3 5 6 | 3̇ 3̇ 2̇ 1̇ 2 3 7 6 5. 1̇ 7 |
p *f*

6 6 7 6276 5 5761 | 5 5 65 3532 1 27 | 6 2 1276 5 5761 |

5 5 1̇ 7 6 1̇ 65 3 27 | 6 1̇ 5 3532 1· 32 | 7 7 2 3235 2 253532 |

7 7 2 1· 276 5· 32 | 1· 2 3 5 2 32 1· 276 5 27 |

6 6 1̇ 2 5 3 2 1 2 3 7 6 5 27 | 6 1̇ 5 3532 ‖ 5 5 1̇ | 1̇ 3 5 |

1= C
D. C

3̇· 5 | 2̇ 5 3̇ 2̇ | 1̇· 2̇ 7 6 | 5 2̇ 7 | 6 1 | 4· 5 6 1̇ |
f

5 6 5 | 5 3 5 | 3̇· 2̇ | 1̇ 3̇ 2̇ 7 | 6 1̇ 5 7 | 6 65 | 3 5 6 |

3 5 3 2 | 1̇· 6 5 1̇ | 6 5 1̇· 6 | 5 1̇ 6 5 | 1 2 3 5 |
p

2 3 5 6 | 3 5 6 1̇ | 5 6 1̇ 2̇ | 5̇ - | 5̇ - | 5̇ - |

5̇ - | 5̇ - | 5̇ - | 5̇ - | 5̇ 0 0 5 | 1̇ 0 0 ‖
f

村 間 小 童

（高胡組曲《潭江風俗》之二）

1 = C 2/4

李助炘 余其偉 曲

小快板、天真、諧趣地

慢起、漸快、漸強

3/4 ⌐65 3 3 5 1 5 | ⌐65 3 3 5 5 1 | 2 1 2 4 5 | 2 1 2 4 5. | 2/4 ⌐56 i i 7 7 |

6 6 5 | ⌐43 2 1 4 3 | 1/4 2 | 2/4 ⌐56 i i 7 7 | 6 6 5 | ⌐43 2 1 7 2. |

1 2 3 4 5 5. | ▼▼ i i | 3/4 3 3 5 1 5 | 3 3 5 5 1 | 2 1 2 4 5 |

2 1 2 4 5. | 4 4 4 1 2 | 6 6 6 4 5 | 4 4 1 2 | 6 6 4 5 |

2/4 2 5 5 3 2 | 1 2 3 4 5 | 2 5 5 3 2 | 1 2 3 2 1 | 5 1 2 |

1/4 1 7 6.. | 2/4 5. 1 2 | 1/4 5 | 2/4 i i 6 | 1/4 5 3 2 | 2/4 1 1 5. |

1 3 1 5. | 1 3 1 5. | 1 3 1 5. | 1 2 3 4 5 5. | 2 3 4 5 6 6. |

3 4 5 6 7 7. | 4 5 6 7 i i | 7 7 6 6 | 5 5 4 4 | 3 3 2 2 |

1 2 3 4 5 4 3 2 | 1 2 3 4 5 6 5 4 | 3 0 5 | 3 1 3 1 | 5 1 5 1. |

6 4 6 4 | 1 4 1 4 | 5 6 5 4 3 4 3 4 | 5 6 5 4 3 4 3 4 | 5 6 4 5 3 4 2 3 |

1 3 5 6. | 1 5̇5 | 5 5̇5 | 5 5̇5 | 5 0 | 0 5 4 3 2 | i 0 ‖

說明：此曲獲 1995 年首屆廣東音樂大賽一等獎及 1995 年廣東國際藝術節作曲一等獎。

工尺合士上

（廣東音樂小組奏）

李助炘 曲

1 = C 2/4

【引】　　　　　　　　　　　　【一】喉管領奏段

齊奏　　　　　　　　　　　　　中速　風趣地

【引】齊奏
轉 1 = G（前 3 = 後 6）

【二】揚琴領奏段　輕盈　明快

其他：

$\dot{1}\dot{1}\dot{1}\dot{2}$ $6666\dot{1}$ | 55556 33335 | 22223 $2^{\vee}\dot{1}235$ |
$\dot{1}.$ $\dot{2}$ 6 $6\dot{1}$ $5.$ 6 3 35 $2.$ 3 2 0

$6666\dot{1}$ $\dot{2}\dot{2}\dot{2}\dot{2}\dot{5}$ | $\dot{3}\dot{3}\dot{3}\dot{5}\dot{3}\dot{2}$ $\dot{1}\dot{1}\dot{1}\dot{1}\dot{3}$ | $\dot{2}$ $\dot{2}\dot{2}\dot{3}\dot{2}7$ $6666\dot{1}$ |
fp $6.$ $\dot{1}$ $\dot{2}.$ $\dot{2}5$ $\dot{3}5\dot{3}$ $\dot{2}$ $\dot{1}.$ $\dot{3}$ $\dot{2}.\dot{3}27$ 6 6 $\dot{1}$

5553 $2^{\vee}6156$ | $\dot{1}\dot{1}\dot{2}5$ $\dot{3}\dot{3}\dot{2}6$ | $\dot{3}\dot{3}\dot{5}1$ 5563 |
$5.$ 3 2 0 *pp*

$\dot{2}\dot{2}72$ 6652 | $66\dot{1}5$ 7766 | 5531 1233 |

6765 2765 2 | $7\dot{2}75$ 6532 | $\dot{1}2\dot{3}6$ 5643 |
mf

反竹

$2.$ 12 | 3535 4536 | 1313 2317 |

正竹 ㄋ—— ㄋ……

6262 1276 | 55555 6561 | 15555 6535 |
f *mp* *f* *mp*

ㄋ…… ㄋ…… ㄋ……

22222 2376 | 57777 6665 | 13333 3653 |
f *mp* *f* *mp* *f* *mp*

ㄋ…………………… 【引子】齊奏 【三】二弦領奏段 灑脱地
稍慢

22222 2222 | 25 3276 | 5 5276 | 55 5.6 |
f *ff* rit *mf*

5532 12376 | 55 5.6 | 5532 12376 |

337

```
i 6i 6532 | 55  032 | 55.6 3235 | 2 03 2354 |

3435 6 23 | 7.276 5217 | 6276 5265 | 4.⁵₁43 |

2.246 5 05 | 3436 iˇ24 | i 2i ♭7 2i | 5i ♭75 |

45 i♭7 | 5. 2 5 25 | 46 5.6 | 55 065 | 44 035 |
        p              tr
```

```
22   5435 | 2.   3 2325 | 232i 6i |   2      6535 |
     f
```

【引】齊奏

```
235 3276 | 5 25 456 | 5 - ‖ i. 2i | ♭7♭7 5 |
```

【四】笛子領奏段 快活地
　　　中速（比前段略快一點）
　　轉 1 = ♭B（前 i = 後 6）

```
♭7. 5♭71 2 | i - ‖ 6676 | 6653 | 667 2765 |
              mf     tr      tr
```

```
3612 3 | 3636 1. 2 | 3527 6 | 3 2.3 3235 |
  tr
```

```
6   6123 | 7.276 5356 | i76ˇ37 | 6353 5356 |
                            p
```

三吐　　　　　　　　雙吐

```
i   i765 | 3561i 61761 7 | 632132 1235232 7 |
              p
```

【五】全奏段 熱情地
【引】齊奏
轉 1＝C 慢起漸快

第二遍加速

[補充]

1. 2.

説明：
　　全曲共五段，每段之前均有【引】句，這【引】句亦即前段之尾奏；每段均為 28 小節，每段的調式均為工，尺，合，士，上；而每段之間的關係均為純四度（E 工－A 尺－D 合－G 士－C 上）；一、二、三、四段均分別由廣東音樂主要樂器領奏；第五段則為傳統之合奏形式，全曲基本情緒為明快，活潑向上。

流　雲

（揚琴獨奏曲）

余其偉 曲

$\underline{6765}\ \underline{60}$ | $\underline{6765}\ \underline{3235}$ | $\underline{6535}\ \underline{6561}$ | $\underline{2327}\ \underline{2723}$ | $\underline{2356}\ \underline{4532}$ |

mp

1 = C

$\underline{1232}\ \underline{1217}$ | $\underline{6561}\ \underline{2123}$ | $6\ \underline{33}\ \underline{33}$ | $\underline{6765}\ \underline{3235}$ | $6\ \underline{66}\ \underline{66}$ |

$\underline{2327}\ \underline{6561}$ | $5\ \underline{22}\ \underline{22}$ | $\underline{6545}\ \underline{3432}$ | $5\ \underline{55}\ \underline{55}$ | $\underline{7276}\ \underline{5135}$ |

mp

$6\ \underline{33}\ \underline{33}$ | $6\ \underline{66}\ \underline{66}$ | $5\ \underline{22}\ \underline{22}$ | $5\ \underline{55}\ \underline{55}$ | $\underline{6655}\ \underline{3322}$ |

f *f*

$\underline{1177}\ \underline{6655}$ | $\underline{3322}\ \underline{1177}$ | $\underline{6655}\ \underline{6677}$ | $\underline{2277}\ \underline{2233}$ | $\underline{5533}\ \underline{5566}$ |

1 = G

$\underline{7766}\ \underline{7722}$ | $\underline{6677}\ \underline{6655}$ | $\underline{3322}\ \underline{3355}$ | $\underline{6666}\ \underline{6666}$ | $\underline{6666}\ \underline{6611}$ |

f

$\underline{2233}\ \underline{2277}$ | $\underline{6655}\ \underline{6611}$ | $\underline{2222}\ \underline{2222}$ | $\underline{2222}\ \underline{2233}$ | $\underline{2233}\ \underline{5566}$ |

$\underline{4455}\ \underline{3322}$ | $\underline{1111}\ \underline{1111}$ | $\underline{1111}\ \underline{1122}$ | $\underline{7722}\ \underline{7766}$ | $\underline{5511}\ \underline{3355}$ |

$\overset{>}{\underline{6666}}\ \underline{6666}\ |\ \underline{\overset{>}{6}165}\ \underline{3532}\ |\ \underline{1217}\ \underline{6165}\ |\ \underline{3532}\ \underline{1217}\ |\ \underline{\overset{>}{6535}}\ \underline{6535}\ |$

mp

$\underline{6535}\ \underline{6567}\ |\ \underline{2767}\ \underline{2723}\ |\ \underline{\overset{>}{7672}}\ \underline{3272}\ |\ \underline{3272}\ \underline{3235}\ |\ \underline{7656}\ \underline{767\dot{2}}\ |$

1 =D
（四）廣板

$\underline{\overset{>}{3}272}\ \underline{3272}\ |\ \underline{\overset{>}{3}272}\ \underline{3272}\ |\ \underline{\overset{>}{3}23\#4}\ \underline{3234}\ |\ \underline{\overset{>}{3}23\#4}\ \underline{\overset{3234}{3234}}\ \overset{\dot{3}2\dot{3}\dot{4}}{\frac{1}{\underline{c}}\ \ \dot{1}}\ \ \dot{2}$

mf *ff*

輝煌地

$\dot{3}\ \dot{5}\ |\ \dot{2}\ \ \dot{3}\dot{5}\ |\ \dot{3}\ \dot{2}\ |\ \dot{1}\ -\ |\ \dot{1}\ -\ |\ \dot{1}\ -\ |\ \dot{1}\ -\ |\ 6\ \ \dot{1}$

$3\ 5\ |\ 2\ \ \underline{35}\ |\ 3\ 2\ |\ \tfrac{1}{c}1\ -\ |\ 1\ \underset{.}{5}\ |\ \underset{.}{6}\ -\ |\ 1\ 0\ |\ \tfrac{6}{c}\underset{.}{6}\ 1$

$\dot{2}\ \dot{3}\ |\ \dot{1}\ \dot{2}\dot{3}\ |\ \dot{2}\ 7\ 6\ |\ 5\ -\ |\ 5\ -\ |\ 5\ -\ |\ 5\ -\ |\ 5\ -$

$2\ 3\ |\ 1\ \underline{23}\ |\ \underline{27}\ 6\ |\ \tfrac{5}{c}\underset{.}{5}\ -\ |\ \underset{.}{5}\ \underset{.}{7}\ |\ \dot{2}\ -\ |\ \dot{3}\ -\ |\ \dot{5}\ -$

mp

$6\ \dot{1}\ |\ \dot{1}\ \dot{3}\ |\ \dot{2}\ -\ |\ \dot{3}\ \dot{5}\ |\ 5\ 6\ |\ \dot{1}\ 6\ |\ \dot{1}\ \dot{2}\ |\ \dot{3}\ -$

$\underset{.}{6}\ \tfrac{1}{c}\dot{1}\ |\ 1\ 3\ |\ 2\ -\ |\ 3\ \tfrac{5}{c}\underset{.}{5}\ |\ \underset{.}{5}\ 6\ |\ 1.\ \underset{.}{6}\ |\ 1\ 2\ |\ 3\ -$

mf

1 =C
（五）中板悠遠地

$\overset{⌣}{\dot{2}}\ \overset{⌣}{\dot{3}}\ |\ \dot{6}.\ \dot{1}\ |\ 5\ \underline{4\,5}\ |\ 6\ -\ |\ 6\ \dot{1}\dot{2}\ |\ 5\ 4\ |\ 3\ -\ |\ 3\ \ 5$

$2\ 3\ |\ \underset{.}{6}\ \underset{.}{6}\ |\ \underset{.}{6}\ \underset{.}{6}\ |\ \underset{.}{6}\ \underset{.}{6}\ |\ \underset{.}{6}\ \underset{.}{6}\ |\ \underset{.}{6}\ \underset{.}{6}\ |\ \underset{.}{6}\ \underset{.}{6}\ |\ \underset{.}{6}\ \underset{.}{6}$

mp

$4\ 3\ |\ \dot{2}\ \overset{3}{\overline{\underline{6\,1\,2}}}\ |\ 3\ \underline{6\,4}\ |\ 3\ 2\ |\ \dot{1}\ -\ |\ \dot{1}\ \dot{2}\dot{3}\ |\ \overset{\triangledown\triangledown}{45}\ \overset{\triangledown\triangledown}{35}\ |\ \overset{\triangledown}{6}$

$\underset{.}{6}\ \underset{.}{6}\ |\ \underset{.}{6}\ |\ \underset{.}{6}\ \underset{.}{6}\ |\ \underset{.}{6}\ \underset{.}{6}\ |\ \underset{.}{6}\ \underset{.}{6}\ |\ 2\ 3\ |\ \underline{45}\ \underline{35}\ |\ 6\ \overset{⌢}{0}\ ‖$

p rit *ppp*

344